高等院校艺术学门类『十三五』规划教材

民间美术与现代设计
MINJIAN MEISHU YU XIANDAI SHEJI

主　编　陈　斌　禹和平　靳　曦

副主编　高云方　舟　徐晓丽
　　　　智　力　王　轶　张艳丽
　　　　吴欣欣　龙　英

参编　邱　萌　刘　臻　赵　欣

华中科技大学出版社
http://www.hustp.com
中国·武汉

内容简介

民间美术是民间传统文化的重要组成部分，也是富有色彩的一个部分。在人类创造的一切艺术中，民间美术的生命力最强，涉及范围最广。它以古朴纯真的艺术手法反映人民的现实生活和理想追求。本书深入、系统地讲解了民间美术的观念、形态，并对民间美术在现代设计中的运用、发展及创新进行了深入的分析，使读者能够理解民间美术的真谛，系统、有效地将民间美术运用到现代设计中去，使民间美术得以传承和升华。

图书在版编目（CIP）数据

民间美术与现代设计/陈斌，禹和平，靳曦主编. — 武汉：华中科技大学出版社，2018.3（2025.2重印）
高等院校艺术学门类"十三五"规划教材
ISBN 978-7-5680-3881-2

Ⅰ.①民… Ⅱ.①陈… ②禹… ③靳… Ⅲ.①民间美术－应用－艺术－设计－高等学校－教材
Ⅳ.①J06

中国版本图书馆 CIP 数据核字(2018)第 044197 号

民间美术与现代设计　　　　　　　　　　　　　　　　　　　陈　斌　禹和平　靳　曦　主编
Minjian Meishu yu Xiandai Sheji

策划编辑：彭中军
责任编辑：彭中军
封面设计：孢　子
责任校对：李　琴
责任监印：朱　玢
出版发行：华中科技大学出版社（中国·武汉）　　电话：(027) 81321913
　　　　　武汉市东湖新技术开发区华工科技园　　邮编：430223
录　　排：武汉正风天下文化发展有限公司
印　　刷：武汉科源印刷设计有限公司
开　　本：880 mm×1 230 mm　1/16
印　　张：8
字　　数：249千字
版　　次：2025年2月第1版第7次印刷
定　　价：49.00元

本书若有印装质量问题，请向出版社营销中心调换
全国免费服务热线：400-6679-118　竭诚为您服务
版权所有　侵权必究

目录

1　第一章　概述

第一节　民间美术的概念　/2
第二节　民间美术的特征　/5
第三节　民间美术的非物质文化特征　/13

15　第二章　民间美术的分类

第一节　民间美术的分类方法　/16
第二节　民间美术的主要分类　/17

49　第三章　民间美术的造型语言与审美特征

第一节　民间美术的造型要素　/50
第二节　民间美术的造型规律　/60

73　第四章　民间艺术的符号特征

第一节　传承固定的文化因素　/74
第二节　约定俗成的文化民俗　/89
第三节　纳吉求福的文化思想　/100

105　第五章　民间美术元素在现代艺术设计中的运用与创新

第一节　造型的延续　/106
第二节　寓意的传承　/111
第三节　神韵的再现　/117
第四节　色彩的抽象与提炼　/120

124　参考书目

第一章 概述
GAISHU

学习要点及目标

1. 了解民间美术的概念，以及民间美术的社会价值和审美价值。
2. 了解民间美术独特的艺术语言、表现手法及寓意。
3. 初步具备对民间美术的鉴赏能力，提高实践能力及合作探究能力。

学习指导

民间美术作为民间文化的重要组成部分，既是中华民族情感的载体，也是中国文化的根基和源头。它作为民族传统积淀下来的文化形式，始终以本源的形式参与现代生活。因此，拉近了艺术、美学与生活之间的距离，同时对现代艺术设计有着诸多的启示和帮助。民间美术是历史长久的积淀和数代人共同创造的，蕴含着中国特有的思维方式和审美精神，体现了中国传统艺术的核心理念，为创造具有中国风格的现代设计提供精神支持。

第一节 民间美术的概念

民间美术是我国各民族文化传统的重要组成部分。张道一在《中国民间美术辞典》中指出：民间美术是美术分类的一种特殊范畴；特指在历史发展过程中，主要由普通劳动群众根据自身生活需要而创造、应用、欣赏，并和生活融合的美术形式；包括民间绘画、民间雕塑、民间建筑、民间工艺美术在内的、相当广泛的艺术形式。民间美术一般具有自娱性、群众性、人民性、地域性，与当地的生活方式紧密联系，因地制宜地利用当地资源，并稳定地在地区中流传，因而具有鲜明的乡土文化特征，又被人们称为"乡土艺术"。就历史意义而言，它是一切民族美术传统的源泉。

张道一明确提出了民间美术的概念、范畴和特征。第一，民间美术是普通劳动者创造的艺术，是对民间美术创造者的确认。第二，民间美术主要是为劳动者自身生活需要而创作的艺术，包括生产生活、衣食住行、人生礼仪、信仰禁忌和艺术生活等，是对民间美术功能的确认。第三，民间美术是美术形式的一种，是对民间美术视觉化形态的确认。第四，民间美术经历了一定的历史发展过程，是对民间美术历史延续（包括文化传统）的确认。

如图1-1-1和图1-1-2所示的剪纸是民间美术的重要形式。其视觉形象和造型格式蕴含了丰富的文化信息，表达了广大民众的道德观念、生活理想、审美情趣，具有认知、教化、表意、抒情、娱乐等多种社会功能。

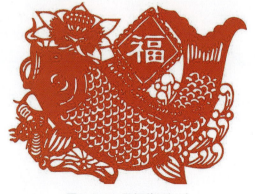

图1-1-1　民间剪纸（一）

图1-1-2　民间剪纸（二）

民间美术是人民群众为了满足自身的社会生活需要而创作的艺术。这一概念同样指明了民间美术的创作主体是人民。民间美术的功能为满足自身的社会生活需要。民间美术的形态为视觉形象艺术。总的来说，从民间美术的最基本属性出发，可知民间美术是不同历史时期大众为了满足需求而创造的、流传于民间的视觉造型艺术。

第一，民间美术是不同历史时期发展的产物，是在人类数千年文化的影响下，社会发展的各个历史时期中形成的。在历史发展的过程中，民间美术的一部分无法适应文化和生活需求而灭绝，一部分通过延绵不绝的文化和技艺传承得以延续，因而民间美术的文化形态是活的。民间美术是随时代发展而演变的物态美术，包括现存的民间美术形态和让历史得以保存的民间美术文物。但民间美术不仅体现为具有审美价值和使用价值的视觉形式，而且体现为形成这一视觉形式的民间大众多样的文化认同和独特技艺。民间美术中所蕴含的文化和技艺，同样历经多年的历史演变发展至今。在这一过程中，民间美术技艺不断创新和发展，文化内涵不断丰富和演变，既促进了人类多样文化的形成，又展现了人类的想象力和创造力。民间美术既是记录人类历史留存的物质文化遗产，又是展现人类历史传承的非物质文化遗产。

第二，民间美术的创作主体是大众。与典籍传承不同，民间美术的延续方式是以大众中的传承人群体或个人为主体的手口相传方式为主。民间美术的传承人多是生活于某一区域的普通民众和手工艺人。传承人的传承演变是影响民间美术发展走向的重要因素。在不同地域文化认同背景下，由传承人延续的民间美术制作技艺和风格，往往呈现活的演化、分化的进程，导致各种民间美术流派的演变。这种文化区域范围内的思维方式和思想观念是在所处自然、社会、历史环境中相互冲击和融合后逐渐形成的。大众是民间文化创造的主要参与者。民间文化意识作为对民间美术活动的认识方式，反过来会对民众的审美、造物的思想观念产生积极影响，从而形成独具特色的民间审美特征。民间美术中多样的地方造型特征，其根源就是在审美创造过程中物化的民间文化认同。不同地域民间美术的历史发展和现状，是不同地域民间文化传承和演进的体现，也是不同地域民间大众传承人技艺发展的体现。

第三，民间美术的功能是满足民间需求。民间需求包括民间生活需求、民间审美需求、民间文化需求、民间信仰需求等。民间美术从不同的民间需求出发形成了多种用途的形态种类。有以审美欣赏为主的装饰类民间美术、以生活实用为主的工具类民间美术、以娱乐为主的游艺类民间美术和以风俗、信仰为主的民俗类民间美术等。民间美术的发展依赖于民间需求，一旦这种需求减少或消失，与其共生的民间美术品种就会自然走向衰落或灭亡，历史上许多民间美术品种的消失都证明：只有满足于一定民间需求的民间美术才具有生命力。

第四，民间美术的主要流传区域是民间。民间是在一定地域空间内，以共同生活的大众为主体，具有多样社会关系和民间文化的社会区域。民间是民间美术的生存土壤，正是民间的各种生产、生活、文化等需求使民间美术得以萌生和发展。它们融入日常生活及民间习俗当中，形成了民间所特有的生活与文化标记，并且通过独特的视觉文化形态维系并传承着民间的基本生活和文化脉络。

第五，民间美术的艺术形态是视觉造型艺术。视觉性是民间美术的形态属性。千姿百态、风格多样的视觉形式承载了民间美术的文化核心价值。民间美术，无论是民间绘画、民间雕塑、民间工艺还是民间建筑，都具有鲜活生动的视觉形式，它们工艺繁简不一，功能各不相同，有雕、塑、绘、剪、贴、编、扎、印、染等多种工艺形式。这些视觉形式发展了从古到今各个时期民间大众的智慧和创造力，其丰富的视觉表现内容和精美的视觉造型方式从多个侧面印证了民间传统文化的多样性和丰富性。

如图1-1-3至图1-1-6所示，以虎头所做的物件以及绣花鞋垫是中国民间饰品中较为典型的样式。把虎视为群体共有的保护神，小孩子穿戴上既可以保暖，又显得虎头虎脑、憨态可掬，表现了人民群众纯真的思想感情和健康的审美趣味。绣花鞋垫距今有3000多年的历史，民间传说其有消灾避难之效。

民间美术是与宫廷美术、文人美术、宗教美术等概念并列的美术分类。中国的传统艺术至少从汉代开始呈多渠道发展。以宫廷贵族为服务对象的宫廷美术；以文人士大夫为主体的文人美术；以佛教和道教为信仰和宣传的宗教美术；以人民大众为主体的民间美术都得以发展。民间美术是一个博大的体系，是在漫长的历史进程中逐渐形成的。

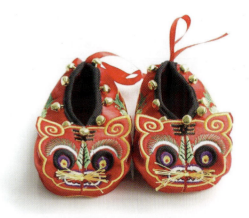
图1-1-3 虎头鞋

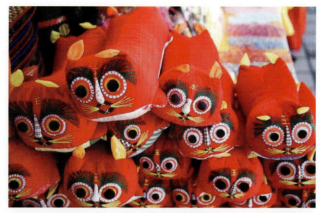
图1-1-4 虎头枕

图1-1-5 虎头帽

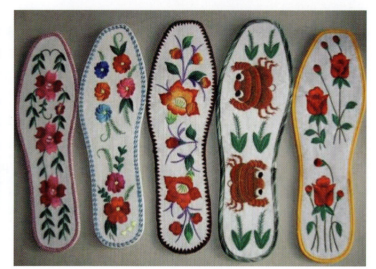
图1-1-6 绣花鞋垫

宫廷美术的制作严谨工整、精雕细刻，在内容上多为歌功颂德的一类。此外，宫廷美术不惜人力物力，多用贵重的材料进行精工细作，以显示他们的身份和地位。在长期的封建社会中，宫廷美术发展充分，在艺术史中占有相当重要的地位。

如图1-1-7所示，此画是典型的宫廷美术作品，画家注重人物内心刻画，设色浓艳而不失秀雅，精工而不板滞，构图疏密有致，错落自然。画面洋溢着雍容、自信、乐观的盛唐风貌。

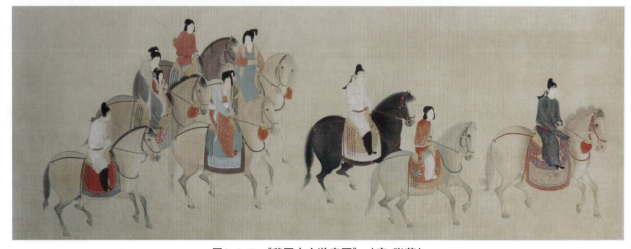
图1-1-7 《虢国夫人游春图》（唐·张萱）

文人美术是以文人士大夫为主体的美术。文人士大夫在中国历史上是一个特殊的阶层，他们进则为官，退则隐居山林，在艺术上标榜清高与气节，格调雅致、情趣闲逸，体现了文人的审美情趣和心理状态。

宗教美术主要是佛教和道教的，在中国的发展已有2000多年的历史，从建筑、雕塑到壁画，有的作为供奉，有的用来宣传，几乎涵盖了所有的艺术形式，是人民智慧的结晶，在艺术史上写下了辉煌的篇章。

民间美术的创造者是人民大众，他们代表着一个庞大的文化层面，长期以来它根植于民间，同生活紧密结合，并从中表现他们的思想愿望和审美情趣。作为日常生活和各种民俗民事的艺术载体，是自发、自做、自给、自用、自娱的，最能说明艺术与人生的关系，从某种意义上来讲，其内涵已涵盖和超越了一般意义上的艺术范畴。因此，民间美术有不少特殊的形式是其他美术形式所没有的。它因其特定的性质、功能所形成的品类、造型等，都远远超出宫廷美术和文人美术的范畴。因其广袤无垠的地域、朴素自由的表意，呈现审美的多样性、造型的丰富性、风格的淳朴性、功能的实用性等特点。民间美术没有宫廷美术的富丽堂皇，也没有文人美术的精细雅致，但民间美术更鲜活、更质朴、更醇厚。宫廷美术、文人美术和宗教美术是在民间美术的基础上发展和升华的。民间美术原发性特点是广泛地存在于广袤的地域中，一直是其他艺术摄取营养的基础，因而带有母体艺术的特征，构成了整个民族文化的基础。

第二节 民间美术的特征

民间美术作为特定的美术分类，具备与其属性相适应的多样特征。从不同的参照点出发，民间美术具有以下突出的特征。

一、形态共融性

民间美术的形态共融性是指民间美术与其他生产、生活、艺术性形态的融合性。原始社会的民间美术的形态共融性主要体现于原始美术与原始宗教、原始舞蹈、劳动工具等生活生产活动中。在阶级社会，民间美术的形态共融性既体现在与民俗活动、民间戏剧、民间宗教、民间体育的融合，又体现于与宫廷美术、文人美术、宗教美术的相互影响之中。在现代社会里，民间美术的形态共融性则反映在与现当代美术及现代设计相互融合的态势之中。

民间美术流传于民间。原始社会人口很少，一切生产生活资料采取平均分配的办法，以血缘关系为基础的原始人类具有同等的社会地位。原始美术是发源并流传在原始社会的所有视觉艺术形态，是原始社会的民间美术。

从人类发出第一声语言、制作第一个工具开始，原始艺术得以萌生。这种由劳动者所创造的原发的艺术形式，是其后所有艺术的源头。作为原始艺术的一种形态，原始美术与原始舞蹈、原始音乐相互融合，构成了原始人类生产、生活的一部分内容，存在于原始生产、原始宗教和图腾崇拜之中。

原始美术与原始生产融合紧密。受生产条件、生产关系等影响，原始美术起初保持着相对简单的方式，逐步走向精细。旧石器时代，人类通过狩猎和采集生活，只能制造简单的打制石器；由旧石器向新石器的过渡时代，石器、弓箭、独木舟等工具相继出现，虽然它们都是从生产需求中衍生而来，但已具备了初步的造型；进入新石

器时代，磨光石器的大量应用和陶器的发明，意味着工具不仅满足生产、生活的实际需求，而且具备了较高的审美价值，原始美术的审美需求甚至可以脱离生产的需求得以独立存在。

原始时期人类还创造了象形文字。象形文字是语言与图画的融合。象形文字使用简练概括的图画进行造字，出于记录的需求，原始人类增强了图画的符号功能，用统一的图画符号表达意义。象形文字由简单图画和花纹变化而来，既具有表意的功能，又有很强的审美价值。

如图1-2-1和图1-2-2所示，简洁概括的线条和符号化的表达形式，以及夸张的形态是原始艺术的典型特征。

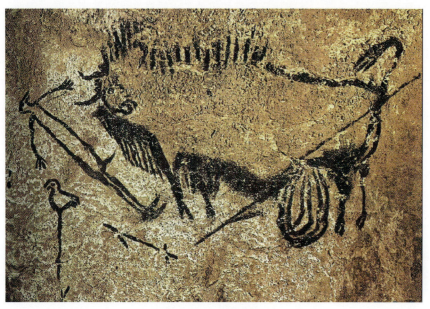

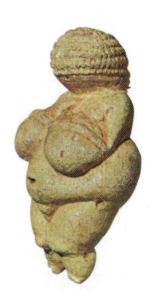

图1-2-1　原始岩画　　　　　　　　　　　　　图1-2-2　原始雕塑

新石器时代末期，伴随着青铜器、铁器的出现，原始社会解体，劳动生产率的提高导致私有制的产生，贫富的分化导致阶级的出现，人类进入阶级社会。人类阶级的分化带来了意识形态、文化、社区的分隔。在美术领域，也分化为宫廷美术、文人美术、宗教美术、民间美术等，它们服务对象的意识形态、审美观念、经济实力不同。宫廷美术是王权贵族的文化体现，文人美术反映了封建文人的意识和气质，宗教美术具有统治者说教和民间信仰的两面性特征。它们都是不同阶层的统治阶级文化趣味的体现。由于统治者的重视，它们被记录于典籍中并得以传承，是正统典籍文化的一部分，成为所谓的上层美术范畴，包括奴隶社会和封建社会中在统治阶层流传的各种美术类型。民间美术则被视为非正统的、不入流的文化形态，很少载于典籍，多作为一种现象描述散见于野史杂记之中。但对普通民众而言，流传于民间的民间美术更为贴近现实生活，原始美术质朴的传统在民间美术中通过手口相传方式得以延续。

民间美术虽然不属于典籍文化的一部分，但是民间美术与上层美术之间依然存在密切的融合度。大量上层美术的创作实施者多为民间艺人，虽然受统治阶层的意识形态、审美趣味、生活需求的限制，也不可避免地将民间传统的纹样、风格、工艺在上层美术中以各种方式延续。在此过程中，艺人来自民间，但他们的意识被统治者所左右，代表的并不是劳动者本身的造物愿望。在统治阶层的审美情趣、标准以及价值观的引导下，上层美术分化出异于民间美术的形式风格，并称为上层社会的主流艺术样式。上层美术与民间美术之间既有派生也有互生，因为很多上层美术的创作实施者来源于民间，其艺术形式也需要民间美术的不断滋养。同时，上层美术的审美趣味、形式风格也通过各种方式成为民间美术模仿、演变的对象。

在文人美术中，文人画多以"水墨渲染"的风格出现，在形式上区别于宫廷式的"皇家样"。它不拘泥于物象，体现着古代文人雅士孤高的文人气质。文人雅士的观念多受儒、道、佛家思想的影响，追求的是"雅"的审美情趣。在此基础上，文人画往往可以脱离宫廷、宗教的束缚，暂别政治的羁绊，更为丰富地表现文人的内心情

感。文人美术和民间美术处于两种不同的文化层面：一者以表述情怀、抒发个人主观情感为主；另一者以实用、寄托民间大众的美好愿望为主。但这并不妨碍民间美术在创作图式和思想意境方面受到文人画的深刻影响，文人画的形式风格也被民间美术所吸收。在民间绘画和民间雕塑中，梅、兰、竹、菊，渔、樵、耕、读等题材比比皆是，其风格样式和意境与文人画一脉相承，虽然在表现方式上还存在着"雅"和"俗"的不同，但总体的图式、意境和思想意识等方面有很强的共通性。

如图1-2-3所示为八大山人的作品。八大山人原名朱耷，是明朝皇室后裔，擅长书画，花鸟以水墨写意为主，形象夸张奇特，笔墨凝练沉毅，风格雄奇隽永。朱耷一生坎坷，在其作品中能够读出其孤独的灵魂。

宗教是世界性的文化现象。早在原始社会时期的祭祀、狩猎、祈祷中就产生了原始信仰，原始信仰以不同的形式流传于民间，逐步发展为宗教，一部分宗教为上层统治者认可、利用和推广。依附于宗教的宗教美术既体现了上层统治者对民众的说教意志，又体现了民众追求美好生活的愿望。宗教美术除流传于上层社会、受上层阶级意志的影响外，其面向民间说教的广泛性、普遍性、通俗性也具有部分民间美术的特征；同时，民间美术不断从宗教美术的题材、风格、工艺、造型方面汲取营养，体现在大量不同种类和样式的民间美术作品中。宗教美术与民间美术存在部分功能类似、部分流传社区重叠的现象，宗教美术的跨社区特征使其与民间美术存在千丝万缕的联系和深刻的融合度。

如图1-2-4所示，宗教绘画以宣扬宗教观念和教育信徒为目的，一般以宗教的教义、故事、传说为题材。

进入现代社会，人类文明的发展使文化艺术真正成为人类

图1-2-3　八大山人的作品

图1-2-4　莫高窟佛教壁画

共有的财富，全球化和信息化使现代美术与其他艺术门类一样呈现国际化与多样化共存的特征。民间美术相对应的民间社区发生了变化，主要是指在那些依然保留传统生产生活方式的农业社区和城市手工业社区，根植并流传于这些社区的民间美术，相对由艺术精英创作的现当代美术及设计而言，依然有着较广的民间基础，又与民间生活息息相关，依然会作为文化的一种基本形态而长期存在。并且，在信息社会的背景下，民间美术与现当代美术及设计的关系呈现一种相互融合的态势。

二、历史变迁性

民间美术的历史变迁性是指民间美术在流传过程中的历史演变特征。民间美术随历史的发展而演变，在漫长的历史中，民间美术不断持续地发生转型，其原生形态也经历着岁月洗礼而发生变化。各个时期的民间审美观念定格于历史之中，反映着所处时代的民间社会文化状态，体现为不同时代、不同民族、不同地域的民间美术风格特征。同时，民间美术流传于民间不为历代统治者所重视，主要通过手口相传的方式进行传承与传播，这种传播的方式虽然保证了民间美术的历史鲜活性，也不可避免地导致流传过程中的异变。越是意义复杂、技法丰富、文化内涵深刻的民间美术样式，越容易在流传中发生变化。历史变迁性是民间美术的基本特征，是历史发展的必然规律，需要用发展的眼光来看待民间美术的历史变迁。

近现代以来，西方的现代工业思潮涌入我国，西方的价值观念和生活方式逐步影响着我国社会的很多方面。在广大的民间社区，许多原生的、自然的社会经济特征也受到了广泛的影响。改革开放后，市场经济体制的建立促进着我国现代化建设的进程，人们的生活环境和生活方式都发生了深刻的变化。民间美术的原生态环境在现代社会中受到了不同程度的冲击。顺应现代生活的需求，工业生产凭借机器制造的优势及新颖独特的造物特性，在各方面冲击着传统的手工技艺，成为现代社会主流的造物方式。同时，农村人口城市化以及快速形成的新社会群体，以现代乡村社区和现代城市社区为主体的新民间社区的形成，相对传统的中国社会格局，体现了社会结构的变化。人们对传统乡村家族文化和手工艺文化的疏远，新的文化氛围和生活态度对社会结构、审美观念、生活方式等的冲击，使民间美术赖以生存的民间社区环境发生了重大变革，并与传统意义上的民间拉开了距离。

在这样的社会背景下，民间美术的转变是整体性的。现代化强烈冲击和改变着传统民间社区的区域、生产方式和价值观念，使民间美术的形态、技艺、功能、审美、文化等产生历史性的变迁。一方面，历史变迁是传统民间文化的逐步变异和湮灭，意味着需要对逐渐消失的民间文化包括民间美术进行及时保护、保存、传承和整理，尤其在当今的历史和社会转型期间，这种任务还具有很强的紧迫性。另一方面，历史变迁体现了民间美术的历史规律，需要以发展的眼光来研究、保护和看待民间美术的变迁。民间美术生态受社会结构形态的影响，随社会发展变化而变化，这是不受任何主观意志为转移的客观规律。既要重视传统民间美术的原生态保存与保护，又要用积极的态度去审视和接纳民间美术在新的社会历史背景下的变化与发展。

从整体来看，在现代社会大背景中民间美术不可避免地产生了历史的变迁，社会变革、工业生产、市场经济、信息革命为这一转变推波助澜。民间美术的这种变化趋势大致表现在以下三个方面。

（一）传统民俗的剥离

传统的民间美术具有突出的民俗背景和广泛的社会生活意义，其造型样式与之有密切的关系，使人们长期生活积累并创造出的具体民间造型形式。对大众来说，风俗习惯、人情、节令等民俗文化是民间美术形态存在的基础，它并非随意的捏造，而是有着约定俗成的风俗规范，是民间美术流传的社会生活背景。

在现代社会的发展下，民间美术逐渐脱离于传统的民俗和社会生活背景。民间美术的传统民间文化内涵逐步流失，有些异变为新的文化传统。民间美术的造型、功能也不限于传统样式和应用，而是趋于多样，出现了与以往融为一体的传统民俗分离的趋势。传统民俗背景与民间美术的剥离，意味着民间美术的历史性变迁在现代社会中的延续，但在全球化和国际化的影响下，具有延续意义的新民俗难以形成，与此同时，传统民俗文化面临视传

和流失的危险。

（二）使用价值的转移

民间美术的使用价值一直都维系着"实用——审美"的双向维度，体现为民间美术既具有实用的内在功利，又具备审美的外在价值。而"实用——审美"的价值体系并非始终处于静态平衡，一成不变。从原始时期到现代社会，民间美术使用价值重心呈现为由"实用"向"审美"动态转移的过程。原始时期民间美术使用价值以原始生产、生活方式的生活功利和原是信仰相关的信仰功利为主，审美价值居于使用价值的次要地位。其后数千年的发展，民间美术使用价值中的审美价值比重逐步提升。至现代社会，传统的生活、信仰等实用需求在新时期的条件下日益失去存在的基点，现代工业文明所带来的物质生活足以满足人们的现实需求，由此导致民间美术的实用功能不断弱化，而审美功能却在不断强化。在现代社会里，传统的民间美术形态，如彩灯、剪纸、年画、刺绣等，其民俗、节令、生活等实用功能往往被忽略，其造型、纹样、工艺等审美特征更为现代人所重视，民间美术"实用——审美"使用价值体系更多地向"审美"偏移。

如图 1-2-5 和图 1-2-6 所示为元宵节彩灯和年画。随着社会的发展，传统节日庆典中所表现的美术形态也在不断地发展变化，更具美观和设计感，但是其寓意依旧是为了更加美好的生活。

图1-2-5　元宵节彩灯

图1-2-6　年画

（三）工艺技术的现代化

在民间美术形态不断进化和演变的过程中，工艺技术的发展是民间美术形态发展的重要因素。人类每一次工艺革新都会给民间美术形态演变带来重大的变化。制陶制瓷技术、铸造技术、造纸技术、纺织技术、印刷技术等工艺的进步，对陶瓷、金工、刺绣、年画等民间美术形式的出现和演进都有着极为重要的影响。在现代社会，现代工业技术的实用使民间美术的工艺技术难以避免地发生现代化变革。其一，体现为民间美术工艺流程的现代化。工业技术和流水线生产方法使一部分原来小批量生产的民间美术样式的一大批量生产，模块化的生产可以部分或全部取代手工制作，批量生产的民间美术样式能够降低生产成本，使民间美术生态进一步市场化，也容易导致民间美术造型和技艺更为简化。还有一部分民间美术样式手工技艺要求很高，依旧保持手工技艺传统，受工艺所限，无法实现批量生产。由于其产量有限，成本较高，一旦缺乏现代民众直接的生产、生活需求，很容易陷入濒危的境地。其二，体现为民间美术制作工具的现代化。由于现代生产工具与传统手工工具的现代化。由于现代生产工具与传统手工工具在使用方式、便利性以及艺人的参与程度和方式等方面不同，会导致民间美术在审美趣味和样式上发生变异。

如图 1-2-7 和图 1-2-8 所示，生活器具也从最初满足基本的生活需要慢慢转化为审美需求。

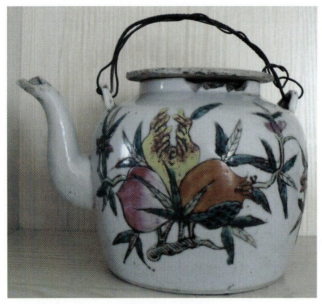
图1-2-7 瓷器

图1-2-8 漆器

三、功能实用性

民间美术的功能实用性是指民间美术在民众生产、生活实际中广泛使用的功能特征。民间美术的创造者都是民间劳动者，最初的造物目的都是在于某种生活上的需求，而在这个过程中又不断渗入创作者的审美情感。美也就自然而然地融入其中。实用是民间美术样式形成的原动力，审美是在实用的过程中得以发展，它们共同构成了民间美术使用价值的"实用——审美"构架。

民间美术的功能实用性是区别于纯艺术形态的典型特征。以审美为绝对主体的纯艺术形态在功能上不必体现生产、生活中的实用要求，实用只是可有可无的附属功能，形而上的审美才是纯艺术的主要价值。对民间美术而言，实用是其使用价值的出发点，实用意味着民间美术能够满足民间美术能够满足民众在生产、生活中的实际而具体功能需求，审美只是使民间美术一定程度上超脱了具体的生产、生活现实，具有相对独立于实用的美学价值。

民间美术的功能实用性不同于上层美术的实用性，更富有形而上的特点。即相对于满足精神需求的形而上的精神实用性，民间美术的实用性更侧重于满足物质需求的形而上的物质实用性。文人美术和宗教美术的实用性主要体现于精神实用性，文人美术重于个人和所处阶层文人理想和气质的抒发，宗教美术重于精神说教，情感抒发和精神说教与审美都具有形而上的特点。宫廷美术的实用功能从属于审美功能，宫廷美术作品大都不计成本、选材精美、技艺精湛，对富丽堂皇的审美功能需求大于实用功能，其实用性也侧重于精神实用性。如瓷器属于容器，由陶器发展而来，最初用于盛物。随使用者和流传社区分化，瓷器分化为官瓷和民瓷。官瓷以追求器形、工艺等审美价值和玩物怡情、体现皇家气度的精神实用性为主，物质实用为辅，或完全脱离物质实用。民瓷以物质实用性为主，兼求审美。

民间美术的实用范围广泛。它存在于民间美术的各种形态之中，存在于民间社区生产和生活的方方面面。

（一）装饰

民间美术的装饰是从实用的角度出发对客观事物进行美化。民间美术有很强的装饰性，其装饰程度和用途基于实用。民间美术的创造者来自普通民众，对自身的需求也最为了解，所造之物都与生活息息相关，表现在人们的衣、食、住、行等各个方面。民间艺人将实用与审美结合于一体，使民间美术有了实用的功能，又具备形式美

感。大到民间建筑，小到民间生活用品，处处都能体现民间美术装饰的功用。

（二）民俗

大量的民间美术形态用于民俗活动。民俗体现了民间的信仰、风俗和传统文化，是民间本质的、特有的文化形态得以存在的重要平台。世界各民族都有着不同类型、形式的民俗活动，主要包括岁时节令、人生礼仪、祀神祭祖等类型，其中蕴涵的民间美术形态多种多样。

岁时节令中，春节是中国传统民俗节日里最为盛大和隆重的节日。春节的民俗活动中，各种民间美术形式也得以应用，大放异彩。其中春联、门神、年画等民间美术形式是春节民俗活动的重要主题，是人们祈福去灾、驱邪避恶、寄托美好生活的载体；舞龙、舞狮、赏花灯是正月十五元宵节的主要民俗活动，元宵节为它们提供了传承延续的民俗环境；放风筝是清明节的民俗活动之一，造型独特、多样精美的风筝是民间美术的一种重要形式。

人的一生从出生到婚嫁、寿诞、丧葬等，会产生与之相关的各种人生礼仪，民间美术是这些礼仪活动的重要民俗媒介。人们将自身的情感、愿望寄托于各种民间美术形式之中，丰富了礼仪活动的感情因素。如满月、百日、周岁等诞生礼中使用的刺绣精美的虎头帽、花肚兜、虎头鞋，还有雕刻精致的项圈、手镯等；婚嫁礼中使用的嫁衣、被服、剪纸、信物、首饰等；寿礼中使用的"百寿图"、寿桃等；丧葬礼中的寿衣、寿枕、寿材、纸扎等民间美术物品，形式多样，用途各异，与礼仪民俗结合寄托了人们丰富多样的情感和愿望。

祀神祭祖是向神灵和祖先祈福消灾的民俗仪式，有祭礼、祭奠、庙会等形式。祀神祭祖的场地、仪式、祭品、神像等也包含了大量民间美术样式。

如图 1-2-9 至图 1-2-11 所示，中国地大物博，民族众多，每个民族都有各自庆祝传统节日的习俗。

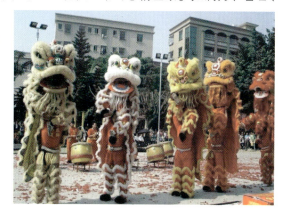

图1-2-9 舞狮

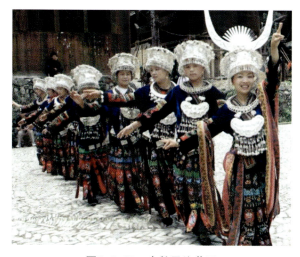

图1-2-10 少数民族节日

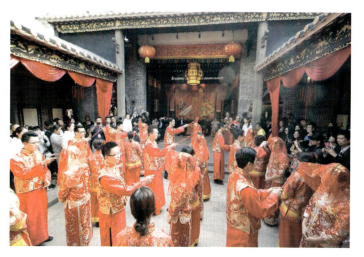

图1-2-11 婚庆

（三）生产、生活

民间美术广泛存在于民间社区普通民众的日常生产、生活中，包括日常家居、游乐、饮食等。以民间玩具为例，在日常生活的玩耍与娱乐中，玩具是人们在闲暇之余用来消遣的一种物品。民间玩具在民众生产生活的活动中产生，因地制宜、构思巧妙，并有着娱乐和教育的功能。民间玩具的品种非常丰富，有泥塑、面塑、糖塑、编结、雕刻、织缝、纸扎等，是民间美术的重要类别。民间玩具大体分为成人玩具和儿童玩具两大类。成人玩具以

娱乐为主,起休闲的作用,如纸牌、麻将等。儿童玩具以玩耍和益智为主,兼顾玩耍和教育的作用。益智类儿童玩具有七巧板、九连环、华容道、鲁班锁等;观赏类儿童玩具有泥娃娃、布娃娃、小画片等;技巧类玩具有风筝、陀螺等,可谓是五花八门、种类繁多。除民间玩具外,民间美术还以建筑、建筑构件、家具、工具、生活用品、服装、染织、餐饮等形式渗透于民间社区生产、生活的各个方面,使用范围十分广泛。

如图1-2-12至图1-2-14所示丰富多样的传统玩具体现出民间艺人们巧妙地构思和寓教于乐的功能。

图1-2-12　拨浪鼓　　　　图1-2-13　传统儿童玩具　　　　　　图1-2-14　泥人

四、意识集体性

民间美术的意识集体性是指民间美术在生成过程中受社区集体性意识的主导,在总体上形成了民间美术的地域风格特征。民间美术作品由民间艺人创作,在传统文化延续及社区社会组织的影响下,民间艺人的思维必然融入所在社区的集体思维范畴之中,使民间美术体现出强烈的社区集体性意识。

民间美术所体现出的集体性意识,与法国人类学家列维—布留尔描述的人类原始思维有共通之处。列维—布留尔认为,"集体表象""前逻辑""和互渗律"是原始思维的三个具体特征,其中所谓集体表象,如果只从大体上下定义,这些表象在该集体中世代相传。它们在集体中的每个成员身上留下深刻的烙印,同时根据不同的情况,引起该集体中每个成员对有关客体产生尊敬、恐惧、崇拜等感情。以此类推,民间美术虽然是民间艺人个体的个性思维表现,但他所表达的个性依然在社区"集体表象"的范畴。他所创作的民间美术样式并没有脱离所在社区的集体性意识,而是聚集了民间社区世代相传的集体审美情趣、生活理想乃至神秘的思想观念。值得注意的是,集体性意识并非一成不变的,而会随社会现实和历史发展而发生整体变迁的。民间美术正是在传承变迁的集体性意识中呈现出不同历史时期和地域的整体性风貌。通过"互渗"的方式,社区的集体性意识得以融入民间美术总体风格,而这种总体风格又渗透至社区的集体性意识,成为集体性意识的一部分。

民间美术是社区集体性意识在民间文化领域的文化表现,其总体风格对应于社区集体性意识,呈现鲜明的地域性特点。民间美术的地域性风格与民间社区联系紧密。民间社区包含了地域、社会关系、民间文化等多方面的因素的集成。它往往会与宫廷、宗教等有所重叠和渗透,存在一定的边界模糊性。民间美术以民间为领域,展现出在集体性意识引导下的传统文化价值和艺术创造,进而形成了地域性风格。从这一意义而言,民间美术是一种集体性的创作活动,它产生于所在社区共同参与。这不仅体现在它的社区集体意识,而且体现在它与其他民间相区别的地域风格。不同民间的集体性意识的差异,反映在民间美术的样式和风格上,构成了民间美术多样的地域特点。同样是剪纸,不同地域却有着不同的风格,浑厚朴实的陕北剪纸、奔放粗野的甘肃剪纸、精细纤巧的南方剪纸等都有着浓郁的地域个性特征。

民间美术的集体性意识也体现于与之共生的地域性民俗。民俗是区域范围内长期以来形成的信仰、风俗习惯、生活方式、思维方式等民间文化现象及活动,是民众生活形态的反映。民俗的地域性作用于民间美术,使民间美术流传范围和风格具有典型的地域特征。

第三节 民间美术的非物质文化特征

民间美术具有与一般的艺术品不同的非物质文化遗产属性，主要体现为以下几个非物质文化特征。

一、民俗化的艺术形态

民间美术的视觉形态是以实物出现的手工艺术品。从这一点而言，它与所有艺术品相同。但是民间美术是伴随着人们的生产生活而产生，其形态从形成之初就带着浓郁的民俗特征，并伴随着民俗的演变而发生变化。民间美术适应于风俗、礼仪、节令、娱乐等生产生活的需求而形成了各不相同、多种多样的造型形态，从某种意义而言，它是民俗的一部分，是以实物面目出现的民俗现象。它是世代相传的非物质文化遗产的一部分。

如图1-3-1所示的花馍又称面花，是陕西等地乡间逢年过节都要蒸制的，表现淳朴善良的农家妇女的巧手和艺术想象力。

如图1-3-2皮影戏又称灯影戏，是我国最古老的戏剧形式之一。皮影选用上等牛皮、驴皮，经削、磨、洗、刻、着色等24道工序，手工精雕细刻3000余刀而成，其艺术风格汲取中国汉代帛画、画像石、画像砖及唐宋寺院壁画之手法与风格，造型别致，刻工细腻，着色考究，充分表现中国传统民间艺术的质朴淳厚。

图1-3-1 花馍

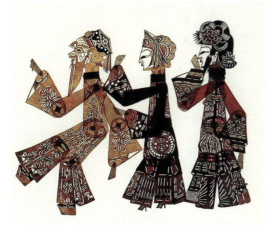

图1-3-2 皮影

二、丰富的文化内涵

民间美术不仅形态多样，而且富含丰富的传统文化内涵。民间美术的审美不仅包含造型、色彩等形式要素，而且包含的传统文化表达。它所呈现的地域和社区的集体意识，以及以寓意、传说、宗教、习俗、技艺等面目出现的民间文化传统，是民间美术的更为重要的价值所在。民间美术所体现的民间文化传统具有鲜明的非物质文化特征。

如图1-3-3和图1-3-4中，蛙在民间文化中有多子多福之意，放风筝有放走晦气之意。

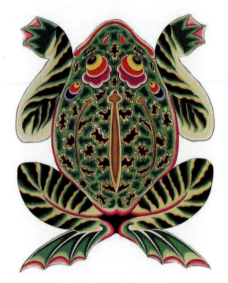
图1-3-3 蛙

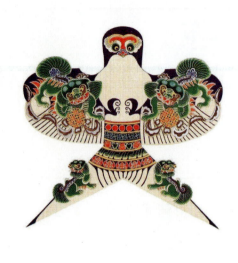
图1-3-4 风筝

三、手口相传的延续方式

千古流传的民间美术，其传承是通过手口相传的技艺传承方式来延续的。这一传承方式体现了非物质文化遗产的传承特点。在长期的实践过程中，民间美术经过民间艺人的经验积淀而世代相传。民间艺人群体或个体之间的言传身教形成了民间美术带有民族的、地域的、家族的、个性的特征，使民间美术的技艺传承形成谱系，民间美术的造型和风格带有继承性。民间美术的传承是动态的，其口头交流、言传身教、情感意识、价值观念、思维方式始终处于活态的发展状态。

四、民间流传的社区范围

民间美术流传于民间，与民间的生产、生活密切相关。民间的生产生活土壤，让民间美术生根发芽。民间美术体现了民间的文化传统和文化传承，是民间文化延续的重要组成部分，也是民间群体或个人视为其文化遗产的组成部分。民间美术的灵魂集合了民间的观念、信仰、民俗、情感等多方面的价值体系。这些民间社区的价值体系呈现同样具有非物质文化的鲜明特征。

本章小结

民间美术历史悠久，博大精深，灿烂多元。它是中华民族文化形态中历史最悠久、文化内涵最丰富的文化形态之一。它的文化内涵与艺术形态是中华民族从原始社会至今的历史文化积淀。中国文化的基本素质主要是由包括民间美术在内的民间艺术所造就和体现的，民间美术同其他艺术一样，源于生活，又高于生活，它是民间生活的一个重要部分。

复习思考

1. 简述民间美术的概念。
2. 民间美术的特征有哪些？
3. 举例说明自己家乡的民俗民艺。

第二章

民间美术的分类

MINJIAN MEISHU DE FENLEI

学习要点及目标

1. 了解民间美术的分类方法，以及民间美术二分法的含义。
2. 了解民间美术的主要类别。
3. 对民间美术的类别有一定的鉴赏能力和审美能力，掌握不同种类民间美术的艺术特征。

学习指导

民间美术是由人民群众创造的，用于美化环境、丰富民间活动，是日常生活中应用、流行的美术。它与人民群体的生产生活、衣食住行、人生礼仪和信仰禁忌是分不开的，并存在于社会生活形态之中。民间美术在我国分类众多，从精神审美类到生活实用类无不体现了民众的智慧，直接反映了人们的思想感情和审美情趣。民间美术中的各种类别以简练和个性化的表现形式展现了其独特的艺术特征。这种独特的艺术使民族文化在不同时期进行不断的诠释，既是民族特征的直接体现，又是民族凝聚力所在。

第一节 民间美术的分类方法

中国民间美术是一种植根于劳动群众中，为满足精神生活的需要，以农村劳动群众为主体创造的民间文化艺术。它是群体文化艺术，是中国传统文化艺术的母体艺术。随着现代经济的发展，生活的富足让人们越来越多地重视生活的品质和个体内心世界的追求，对美的追求越来越高，机器工业流水线创造的"美"已难满足人们的需求，故而很多人将视线转向了传统手工艺和民间艺术的多种形式，民间美术作为非物质文化遗产的一种艺术形式已日益受到重视和保护。

民间美术在民间有着广泛的艺术种类，是非物质文化的一种活态文化，其分类学方面的研究目前尚不成科学体系。斯蒂·汤普森在其《世界民间故事分类学》中指出了关于分类的意义：知识的每一分支，在成为严肃而周密的对象之前，对它进行分类是必要的。爱德华·泰勒也说：研究文化的第一步，应当是把文化分成若干组成部分，并给这些部分分类。

一些民俗学者搜集了大量的文献资料并进行了艰苦的田野作业对我国的民间美术进行了分类。这种分类是在摸索中进行的尝试。张道一提出了民间美术的二分法。这里所讲的二分法不是将民间美术一分为二切成两块，而是有两种不同的分类法，一种是作为美术学的基础层次，所使用的是民间美术一般分类，另一种是作为艺术学的一个分支学科——民艺学所使用的民间美术应用分类。民间美术同其他传统艺术形式一样，有一定的程式化特征，但是这种程式化与个体化并不矛盾。民间美术不属于一般的美术类别，研究民间美术势必要研究其背后的文化，所以民间美术从这方面讲是具有一定的个性化的特征，而文化又是一个庞杂的系统，所以不能一概而论将民间美术归为一类。张道一将一般美术的分类（一般美术分为绘画、雕塑、建筑、书艺、工艺、摄影等）借用到民间美术的分类上，将民间美术分为民间绘画、民间雕塑、民间建筑、民间工艺、民间书艺、民间杂艺等。

第二节 民间美术的主要分类

民间美术源于人们对生活的直接需要。它与人们日常的生活、生产、风俗习惯都有非常密切的关系。生活中的事项越多，民间美术的种类就越多，对民间美术制作者来说，一些从主体意识上并未认为是在从事艺术活动，而是生活中不可缺少的一部分。每一种民间美术都有其明确的用途。因此，民间美术相对其他的艺术形式，在现实生活中应用的范围更广。从这一点上来看，可以将民间美术分成精神审美类和生活用品类两大部分。精神审美类可以分为祭祀供奉类、装饰类、娱教类、游艺类四个类别；生活用品类则可以分为服饰类、工具类、起居用品类三个类别。

一、精神审美类

（一）祭祀供奉类

1. 纸扎

纸扎指的是以竹木作为骨架，表面用纸糊的制品，又称糊纸、扎作、彩扎等。纸扎在民间又称扎作、糊纸、扎纸、扎纸库、扎罩子、彩扎等。广义的纸扎包括彩门、灵棚、戏台、店铺门面装潢、匾额及扎作人物、纸马、戏文、舞具、风筝、灯彩等。狭义的纸扎指的是丧俗纸扎，主要指用于祭祀及丧俗活动中所扎制的纸人纸马、摇钱树、金山银山、牌坊、门楼、宅院、家禽等焚烧的纸品。制作时用竹木、藤条或芦苇秆、高粱秆等扎成骨架，糊上布或纸再涂以彩绘。

2. 礼花面塑

礼花面塑俗称面花、礼馍、花糕、捏面人、面俑，是源于北方的中国民间传统艺术之一。礼花面塑的形成与古代的殉葬祭祀习俗有关。在古代，民间祭祀、殉葬仪式中，面俑是替代木俑、陶俑来使用的。

礼花面塑的种类如下。

1）时令面塑

枣山又称灶山、枣花山，是各地在过年的时候祭拜天地和祖神时用的面塑。它的形式多种多样，最常见的是以盘云纹垒成三角形上边点缀红枣和其他吉祥物的造型以素色为主。通常形制比较大，老百姓谓之"米面成山"。山西襄汾供奉天地神和祖神的高馍，是用较大的枣糕蒸制堆叠七层，在最顶层放置一个大桃子或石榴。用枣山面塑供奉灶神、土地神，是原始人类大自然崇拜的遗风，是农耕文化的产物。

圣虫的作用与"枣山"相似，在山东地区过年的时候使用。圣虫在当地有时也被写作"剩虫"，期望家庭富裕，粮食能有剩余。圣虫一共三种形式。第一种是一雌一雄两条小蛇的形式，雄蛇背上要驮元宝，口中衔硬币，又名"钱龙"。第二种是"大圣虫"高约四十厘米，十余斤重，以虎头、盘蛇作体，口中含有钱币，周围插有很多人物、蟠龙、游鱼作装饰，整个造型憨厚可爱，设色艳丽，装饰烦杂，是最具特色的山东面塑之一。第三种是招远市的"大圣虫"的造型仍以虎头蛇身为底座，但是上边装饰的花样却增加了，不仅有飞禽、蟠龙、鱼虾等"神虫"，而且包括《拾玉镯》《西游记》等戏曲中的人物，热闹非凡，故又被称作神虫闹春百怪图。

如图2-2-1至图2-2-6中，民间美术造型讲究图必有意，意必吉祥，以自然界中真实的表象来谐音、寓意。枣山的造型就是"枣（早）生贵子"最直接的体现，所以，民间总是象征美好和吉祥的动植物来造像，运用借喻、谐音等手法传递感情以满足自身愿望。

图2-2-1 时令面塑——枣山（一）

图2-2-2 时令面塑——枣山（二）

图2-2-3 时令面塑——枣山（三）

图2-2-4 时令面塑——圣虫（一）

图2-2-5 时令面塑——圣虫（二）

图2-2-6 时令面塑——圣虫（三）

2）人生礼仪面花

谷卷是陕西省华县经常见到的一种面塑。其主体造型为虎的形象，配以虫身、鱼尾巴，是当地虎图腾文化的一个表现。谷卷面塑在华县被用到婚礼、小孩满月等很多场合。

馄饨是山西、陕西等地"过事"的时候经常使用的一种面塑。颜色鲜艳，形状为半圆形，内部裹着以麻油、芝麻、葱沫儿等加面调和而成的芯。每个"馄饨"的表面有大都有一个"嘴嘴"和美化装饰的"沿"。这个形状形似女性的乳房，是生殖崇拜文化的遗存。象征宇宙的一种"观物取像"的哲学符号。"馄饨"面塑根据不同的场合，要插上不同的造型来装饰。例如陕西省合阳县结婚时用的插花馄饨，上边插有"鱼戏莲""龙凤"或是"男娃、女娃"的形象取吉祥和生殖的寓意，在底部镶有核桃和枣，为生殖器官的隐晦表现。

民间礼花面塑形式繁多丰富，用在祭祀供奉的民俗中不尽相同。地处黄河古道的山东省曹县农历正月初七的神火节，有看"花供"的习俗。"花供"是当地人们祈求风调雨顺、人丁兴旺的一种祭祀供奉的习俗。这种风俗以敬神为目的，但是也带有"社火"的特征。

如图2-2-7和图2-2-8所示是人生礼仪面花谷卷和馄饨。民间面花讲究"三分塑，七分彩"。民间面花中经常能看见使用补色运用，红绿的使用，加上黄色的衬托和黑色的调和，是面塑造型色彩明快。

礼花面塑在我国的流行区域十分广泛，地域不同，风俗不同，呈现出礼花面塑丰富的种类。有些地方的礼花面塑粗犷豪迈，有些细腻华丽。制作工艺在经过世代传承的发展后也大同小异。礼花面塑使用的面一般有发面（发酵过的面在民间被称作发面）和死面。礼花面塑用的色彩在过去大都是通过揉搓、温水浸渍等工艺从瓜果蔬菜的汁液中提炼出来的。例如河南周口沈丘的花馍为了则用白酒调制颜色，既可以增加口感，又可使色彩更加饱满

图2-2-7 人生礼仪面花——谷卷

图2-2-8 人生礼仪面花——馄饨

生动。但是随着时代的发展，现在大多的礼花面塑的色彩已经用广告色来体现，这种不可食用。晾晒也是礼花面塑制作重要的一道工序，蒸制的礼花面塑再经过晾晒，可以保存很久不发霉变质。

无论是祭祀用的纸扎艺术还是用来祭奉的礼花面塑，都表达了人们最基本的愿望。

（二）装饰类

1. 中国建筑的装饰

中国民间建筑的营造萌芽于新石器时代，一万多年前从"穴"发展起来。以黄河流域为代表的原始窝棚建筑与以长江流域为代表的由"巢"发展起来的原始杆栏建筑都是建筑的雏形。四千多年前，中国先民已夯土筑城，夏商周时期已经初步形成格局，屋顶、墙身、台基等已经比较规范。秦汉南北朝基本定型，秦汉时期度量衡的统一，使得后来的建筑有规可循。尤其是这个时期斗拱和梁柱的形式已经成为建筑的基本定制，砖券结构与石砌结构都有了很大的发展。三国两晋南北朝时期，外来文化和艺术样式的相互交融，寺庙、石窟和塔的大量兴建，雕塑和装饰壁画的发展，琉璃等新材料的使用，使得中国建筑在形式上出现了相当大的变化。到了唐宋时期，这一变化已经相当成熟，将中国古代的建筑艺术推向了高峰。元明清继续发展，这一时期是中国建筑艺术的结构与装饰集中体现的时期。在中国建筑的历史发展进程中，木构架梁柱体系、特有的城市整体布局和园林造景等，形成了中国传统建筑的鲜明特色，体现了中国古代劳动人民高超的营造技术。

中国建筑可以分为都城建设、民居和宫殿建筑、宗教建筑、祭祀建筑、园林建筑、桥梁等。下面对民居相关内容做简单介绍。

1）民居

中国地域辽阔，不同地区的气候、环境、文化不同，从而产生了不同的民间建筑。中国的民间建筑最能直接反映平民的生活状态。传统民居样式多样，形式各异，按照地理区域来分可以分为北方、江南、中南、西南、岭南和少数民族地区六个类型。按照建筑特点来分则可以分为合院式民居、江南民居、徽州民居、井干式民居、窑洞、蒙古包（毡包）、干阑式建筑、侗寨、藏族碉楼、客家土楼、广东开平碉楼、上海石库门等。

如图2-2-9和图2-2-10所示，蒙古包多为圆形，是毡包式居宅的一种，用条木做成网状墙壁和伞形顶，上面覆盖毛毡，用绳索缚住。游牧民族生活一望无际的草原上，极易产生"天圆地方"的想法。这是他们产生的最朴素的宇宙观念。这种观念也反映在民居上，圆形的围墙和天窗的结构是对天的模仿。

如图2-2-11至图2-2-14中徽州民居多为砖木结构，门楼重檐飞角，四周高筑防火墙（马头墙）。马头墙的运用打破了墙壁的单调重复感，使民居增加了节奏韵律感。江南民居多为穿斗式木结构，布置紧凑，屋外一般用褐、黑、墨绿等颜色的木结构与白墙灰瓦相映成趣。山西民居建筑外墙一般很高，从宅院外面看，有很强的防御功能。外墙皆为灰色清水砖墙，颜色古朴单一，外观高耸封闭，如城堡般坚固。房屋都是单坡顶。院落多为东西

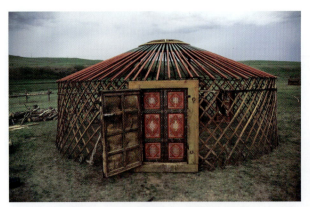
图2-2-9 民间建筑——蒙古包（一）

图2-2-10 民间建筑——蒙古包（二）

图2-2-11 民间建筑——徽州民居（一）

图2-2-12 民间建筑——徽州民居（二）

图2-2-13 民间建筑——江南民居

图2-2-14 民间建筑——山西民居

窄，南北长的纵长方形，院门多开在东南角。从空间组合上看，山西民居楼高院深，墙厚基宽。结构严谨，疏密有致，古拙不陈旧，统一而不单调。

建筑装饰包括建筑外表的装修和建筑环境的装饰两个方面。装修在传统建筑中中国建筑的造型美在某种程度上一定是结构美，无论是单幢房屋还是建筑群，装饰对建筑艺术形象的塑造有着极为重要的作用。柱、梁、枋、檩、椽等建筑部件在制作过程都进行了艺术的加工。例如柱做成两头略小的梭形柱，横梁中央向上微微拱起，上

下梁枋之间的衬木做成各种驼峰形态，屋檐下支撑出檐的斜木加工成各种兽形和几何形的撑拱。

2）藻井

中国建筑中的装饰有一个最为典型的样式就是藻井。藻井是传统建筑室内屋顶的装饰。其特点是顶部为穹窿状的天花装饰以花纹、雕刻和彩绘。藻井象征着尊贵和等级，一般用于官式建筑中，形式有方形、矩形、八角形、圆形、斗四、斗八等。藻井装饰起始于汉代，在两晋南北朝中的石窟建筑中也有这种装饰风格。

如图2-2-15所示，藻井是中国传统建筑中天花板上的一种特殊装饰构件，是中国民族建筑风格在室内装饰上的重要表现手段之一，呈伞盖形，由细密的斗拱承托，象征天宇的崇高，藻井上一般都绘有彩画、浮雕。

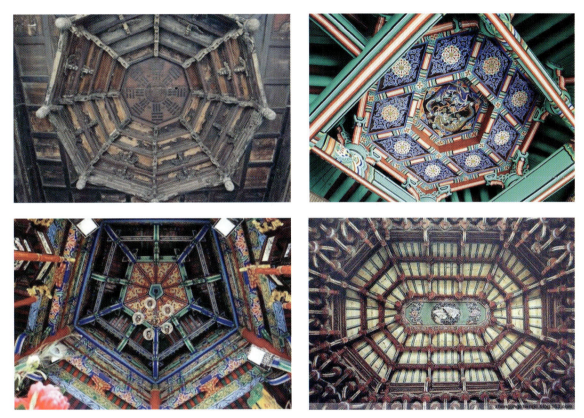

图2-2-15 民间建筑装饰——藻井

中国建筑常用的装饰技艺有雕刻、彩画、油饰。木料是民间建筑中最基础的材料，强调构架的组合方式，将每一个用于构建的建筑部件都当成独立的装饰对象，无论是柱、梁、椽、枋、檐，还是门、墙，乃至一砖一瓦、栏杆、河道等，都可以作为单独的装饰对象，在这些对象上或镌镂雕刻，或髹漆油饰，或打磨拼贴，或彩画雕塑等。屋顶屋脊、檐角和檐口以及梁、斗拱和雀替是主要装饰的构件，门窗、柱基、台阶、栏杆、影墙壁等都是装饰的重点。在民间的建筑中，陶制或琉璃制的各种动物或人物多用来装饰屋脊与侧脊。而梁柱、枋、椽等多以彩画来装饰，门窗以拼贴和雕刻为主，墙则以镌镂和雕磨手法。

3）石雕

石狮子民间建筑中最为常见的石雕艺术品。在民间，狮子有"百兽之王"之称，是镇宅的吉祥形象。民间的石狮子形象不完全是现实中狮子的形象，而是从老虎的形态上创造出来的"狮虎"形象。我国古代的塔、寺、桥梁、庙宇、园林、住宅等都有石狮子的形象。在民间生活中，工匠创造了形态各异的石狮子，摒弃了狮子原生的勇猛形态，增添了许多趣味。在陕西渭南流传至今一种的民间石雕品：门前用以拴马、牛等牲畜的石雕桩"拴马桩"（也称"拴马石""样桩""看桩"）。它原本是过去乡绅大户等殷实富裕之家拴系骡马的雕刻实用条石，以坚固耐磨的整块青石雕琢而成，一般通高2~3米，宽厚22~30厘米，常立在民居建筑大门的两侧，不仅成为居

民宅院建筑的有机构成，而且和门前的石狮一样，既有装点建筑的作用，又被赋予了避邪镇宅的含义，人们称它为"庄户人家的华表"。石桩分桩头、桩颈、桩身、桩根几个部分。桩头约占全部的四分之一，是整个石雕艺术的主要部分。采用圆雕的手法，多表现世俗人物，有单人和多人组合，有人和动物组合；也常表现神话故事里的人物，如寿星、仙翁等。动物有狮、猴、鹰、象、牛、马等形象。桩颈承托柱头造像，是连接桩头和桩身的部分，刻出台座。台座多为鼓、须弥座、枋、包袱角的组合，上面用浮雕的手法刻有丰富的纹样和动物图案，有莲纹、鹿、马、鸟、云水纹和博古纹等。桩身一般不装饰，大部分留白。只有少数桩身刻竖形植物纹样或云水纹图案，也有少部分在底端简单的刻字。桩根是埋入地下的部分，占通高的四分之一。在拴马桩的动物造型中其中狮猴的形象较多。而人骑狮是桩头最常见的造型样式。在渭南地区，人骑狮的造型中，许多人物的形态是少数民族地区的装扮，高鼻深目，戴着尖顶帽，帽子上有螺尖，有一些人物还缠帕留辫、怀抱月琴或琵琶，具有明显的少数民族的特征。工匠删繁就简，将狮子和人物结合起来，在狮子前肢或人的臂腕间刻出"桩眼"（拴马时穿系缰绳的孔眼），把狮子的造型雕琢成带有很强动势的转体形象，而把人物雕刻成或俯身前冲，或驼背蜷伏的形体。

如图 2-2-16 所示，民间的狮子形象并不是人们眼中所见的真实形象，在工匠眼里将其凶猛的外表摈弃，将其可爱化、生活化。这种造型体系是由人们观察生活、认识世界的哲学体系所决定的。

如图 2-2-17 所示，民间拴马桩的雕琢中，工匠将对象形体的大关系拿捏得十分到位，运用浮雕、圆雕和线刻相结合的手法，创造浑厚稚拙、浪漫谐趣的艺术形象。

图2-2-16　石狮子　　　　　图2-2-17　石雕——拴马桩

4）砖雕

砖雕，又称砖刻，俗称"花活"，是在特制的质地细密的土砖上雕刻图案或物象的一种艺术，常用于宫殿、佛寺、陵墓和民居建筑的装饰中。我国在战国时期燕下都城遗址已有枣花纹薄砖雏形。还有咸阳一号宫殿遗址出土的龙纹和凤纹空心砖，线条矫健有力，刻画细致，是秦砖雕的代表精品。汉代是古代砖雕工艺的鼎盛时期，尤以画像砖最为著名。此时的画像砖上的图像大都模印而成，以阳文线条为主，阴文线条为辅，常施彩绘，花砖还要贴金，增强视觉效果。汉代后，画像砖的运用渐渐减少，至宋金时期，写实风格的砖雕蔚然成风，所刻物象比例匀称，形象生动，而此时又盛行墓室砖雕，雕刻手法变化多样，从减地平法转向了多层次浮雕。到了明清时期，砖雕空前繁荣。额枋、雀替、门楼、屋脊等都成为线刻、透雕、高浅浮雕等砖雕的表现载体。有河州之称的甘肃临夏是著名的砖雕之乡，临夏砖雕又称河州砖雕。在宋代，临夏砖雕已非常有名，元明时期广泛应用于各种建筑，明末清初建于八坊清真北寺门口的《龙凤呈祥》影壁，是临夏砖雕的代表作。临夏砖雕的特点有"捏活"和"刻

活"之分。"捏活"是用手或者模具先对黏土进行造型，再入窑烧制成砖。"刻活"是在青砖上刻制浮雕图案。雕刻的技法有浮雕、透雕、高浮雕、平雕、镂空雕等。作品通常由多层图案组成，层次感非常强。当然，砖雕艺术在我国各个地区广泛存在，如广东的陈家祠和山西、安徽等地的民居砖雕装饰都有各自特色，都有一定的代表性。

如图 2-2-18 至图 2-2-22 所示，砖雕的手法有圆雕、浮雕、透雕、平雕等，所表现的内容多是含有吉祥寓意的民俗事象，也有戏曲历史故事里的场景和人物。无论是各种植物、动物，还是装饰的花纹等都表达了人们对美好生活的向往和追求。

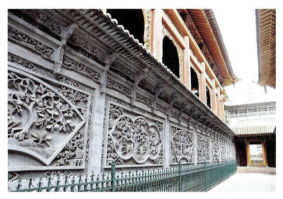

图2-2-18　砖雕——临夏砖雕（一）

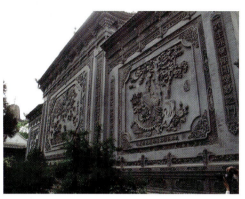

图2-2-19　砖雕——临夏砖雕（二）

图2-2-21　砖雕——广东陈家祠堂砖雕（二）

图2-2-20　砖雕——广东陈家祠堂砖雕（一）

图2-2-22　砖雕——山西民居砖雕

5）木雕

中国传统的建筑中，门窗都是木做的，用棂条做支架，使木雕在建筑中运用发挥了更广阔的空间。玻璃材料被使用后，窗棂的式样有了八角景嵌、花结嵌、冰纹嵌等多种风格，使传统建筑木雕的造型变得更加精美。特别

是在晚清时期，窗棂的样式变得更加繁多，如海棠菱角式、如意菱花式等，使得传统建筑木雕的艺术水平得到进一步提升。湘南地区重视建筑木雕。这一带的民居特别讲究砖木材料的对比和映衬，门窗细密，木雕构件常常镶嵌于大面积的青砖瓦墙垛之间。临武县武水乡陈家村的柳氏宗祠的木雕装饰分部在大梁中部、窗枋的尾端、短小的雀替、元宝和不长的轩顶上，取得了以少胜多的效果，大梁上方的拱形望板上施以彩绘，与雕刻纹饰相映成趣。建筑木雕根据部件的位置不同来决定工艺的粗细，如梁柱、斗拱等处在房屋的粗骨架高处，离视线较远，一般粗略雕刻，纹样稀疏、粗犷一些；窗户花格和门扇裙板离视线近些，纹饰和雕刻要细密和精致些。作为建筑木雕上的纹饰图案，在建筑的主体骨架上一般都是龙凤、麒麟、狮子等这些程式化的祥瑞动物和灵芝、如意等吉祥符号。房屋下部的门窗田心板和绦环板多雕刻历史人物或神话故事、戏曲故事或民俗生活景象。栏杆作为古代建筑中常见的构件，也是木雕装饰发挥的载体，上刻龟纹云、万字花心、富贵宝瓶等多种样式。一般在短栏中，传统建筑木雕采用的样式主要有双环式、六方四联式和单环式等，而长栏一般是由3个或4个小的图案组成，如灯景式、二仙传桃式等，呈现了很好的审美艺术效果。建筑装饰实际上是民间美术中最重要的一部分，包容了民间美术的所有题材和样式，大到龙柱与画壁，小到窗花与门鼻，都属于建筑装饰的范畴。不同时期、不同地域的建筑装饰纹样有不同的侧重，这多与它们那个时代的造型艺术的主题相同。有些纹样带有一定的象征意义，如湘南民居的大门上头多见木雕吞口面具，俗称"虎口衔剑"，具有避邪镇宅的含义。门槛有雕鲤鱼的，表示"鲤鱼跃龙门"之意。所以建筑中的装饰在民间的工匠口耳相传中融合了历史故事和民间传说，又加进去了自身生活的期望，起到了文化普及和审美陶冶的作用。中国建筑的最主要的手法就是雕镂和彩绘。室内环境的装饰也是中国建筑装饰的一部分，其布局和陈设是极有特色。作为民间美术研究对象的家居陈设品主要是那些延续了民族特色的陈设方式和陈设物件。

如图2-2-23至图2-2-26所示，中国民居的木雕装饰反映了一定群体的意识，民间艺人根据世俗情感和传统观念来确定木雕的内容和形式，在体裁的选择上也反映出不同文化层次的审美标准。木雕的题材丰富，有人物故事、山水，有抽象的纹样也有动植物的题材。

图2-2-23 木雕——木雕窗格

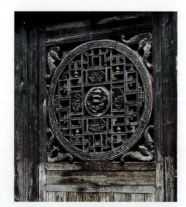
图2-2-24 木雕——木雕门

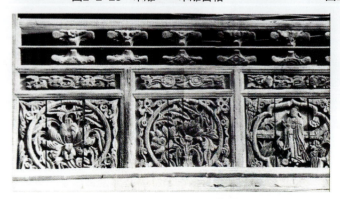
图2-2-25 木雕——木雕围栏

图2-2-26 民居木雕

2. 装饰环境的平面艺术

木版年画、民间绘画和剪纸被看作是民间家里环境的装饰艺术。木版年画作为独有的艺术样式，有着悠久的历史。汉代出现的在门上绘画的习俗，是民间木版年画的肇始。汉代，每逢新旧交替之时，出现了许多民俗活动，在年节习俗化过程中，出现了与之相应的年节装饰艺术。先是画鸡于户，画虎于门；以后出现了神荼、郁垒之类的门神形象。神荼、郁垒的形象起源于古代神话故事，是最早的"门神"。唐宋以后，门神的主体形象演变成秦叔宝、尉迟敬德等武门神。宋代时，木版年画被称为"纸画"，明清时期称为"画帖"和"画贴"，最后定名为"年画"。明清后，人们将门神的样式扩大，出现了美人、童子、文官等形象，门神因此变成了"门画"。被赋予了多种吉祥含义的"门画"成为中国年画中最为重要的品种之一。各种类型及不同题材的年画也因此衍生，在民间形成了固定的贴年画的风俗习惯。

1) 木版年画

宋元时期，雕版印刷业盛行，从中央到地方、书坊及私家，很多从事雕版印刷，形成了浙江杭州、福建建阳、四川成都、山西平阳四大刻书中心。与此同时，还有刻印民俗活动的版画出售，为了满足人们对节令吉祥瑞意画的需求，民间画工采取复制的办法。先用刻板创作一稿，再进行复制。近代以来，发现了大量的木版画，像在甘肃发现的《四美图》和《义勇武安王位》都保存完好。随着各地区各民族的迁移和经济文化融合，形成四大年画产地：天津杨柳青、苏州桃花坞、山东潍坊和四川绵竹。苏州桃花坞年画始于明代，鼎盛于清朝雍正、乾隆年间。桃花坞年画，主要有门画、中画和屏条等形式，其中门画可谓集历代门神之大全。桃花坞年画用一版一色的木版套印方法印刷出来，工艺精美，一幅画要套印四五次至十几次，有的还要经过"描金""扫银""敷粉"等工序。在色彩上，有桃红、大红、蓝、紫、绿、淡墨、柠檬黄等诸色。在艺术风格上，桃花坞年画构图丰富，色调艳丽，装饰性强，富有浓郁的生活气息。在人物塑造、刀法及设色上，具有朴实、稚拙、简练、丰富的民间美术特色。天津杨柳青年画始于明代崇祯年间，风行于清代雍正、乾隆、光绪年间。杨柳青年画构图丰满，线条工整，色彩鲜艳，在人物的头部、脸部等重要部位，多以金色晕染，自成一体。山东潍坊杨家埠年画已有500多年的历史，盛于清代，流行于黄河下游地区。其风格重用原色，想象丰富，线条粗犷，对比有力。四川绵竹年画以雕版艺术精湛、艺术情调高昂著称。其形式多样，有门画、斗方、画条等种类。造型质朴简练，填色鲜艳悦目。诚然，木版年画在我国分布广泛，也不仅仅只有这四个区域盛产年画，例如河南开封、陕西凤翔、广东佛山、安徽阜阳、河北武强等都盛产年画，并且艺术风格都有各自的特色。

我国的年画种类，在年画题材上，大致可以分为驱凶避邪、祈福迎祥、戏曲传说、生活风俗、喜庆装饰、风景山水等六大类。驱凶避邪类是木版年画最为古老的题材，最早的是桃符、苇索、神虎、金鸡，然后是神荼、郁垒，后来是武将门神，还有钟馗、天师等神仙，反映出大众驱灾禳邪祈求平安的思想。祈福迎祥类是木版年画受欢迎的题材，有麒麟送子、天官赐福、加官进禄、三星高照等象征人们对美好和吉祥追求的心理。戏曲传说类年画在表现戏曲题材时多考虑民众的欣赏习惯，加上当地群众所熟悉的形式和色彩进行表现，具有极强的地方特色。生活风俗类题材的木版年画是各阶层生活的再现，常见的又节令风俗、时事趣闻、生产生活等。喜庆装饰由具有喜庆意义的虫鸟花鱼等形象通过一定的组合构成，用谐音、隐喻、象征等手法表达吉祥如意的内容。另外还有一些表现各地名胜古迹的风景山水画，场面宏大，刻画精细。

如图2-2-27至图2-2-32所示，我国南北方木版年画有不同的艺术特色，总体来说南方年画用色明快秀丽，人物造型俊美，北方年画用色大胆豪放，人物造型粗犷质朴。这里要特别提到河南开封的木版年画，艺术特色自成一派，在使用颜色上多用明黄、紫色等互补色，色彩浓重，线条凝练，构图饱满，人物没有媚态，极具地方特色。

2) 民间绘画

道教是产生于我国本土、影响力大、覆盖面广的宗教。道教绘画在全国都可以看到，道教绘画主要用于民间宗教祭祀活动中的祭祀绘画。这种绘画形式在湖南地区有不同的称谓，有称为"水陆道场"或"功德画"等。民

图2-2-27　佛山木版年画　　　　　　　　图2-2-28　杨柳青木版年画

图2-2-29　桃花坞木版年画　　　　　　　图2-2-30　绵竹木版年画

图2-2-31　开封木版年画(一)　　　　　　图2-2-32　开封木版年画(二)

间祭祀绘画的主要种类是"神像"，中国民间的信仰，是由原始宗教演变出来的丰富多样的宗教信仰和崇拜，所以这里的"神像"包含了道教神像、佛教神像、巫教神像和地方神像等。在有些少数民族地区的祭祀神像画中，除了信奉道、佛、巫诸神外，对本民族、本地区宗教风俗中信奉的神明非常敬重。因此，在这些地区的祭祀绘画中，会出现诸神混杂相互交融的情形。

　　手绘年画的历史悠久，因为随着木版印刷的普及，所以年画才借版刻大量复制。木版年画普及后，手绘年画并没有绝迹，一方面与木版印刷结合，可以在墨线版印刷后手绘填彩，称为"半印半画"，经木版印出墨线稿后，再用手工天色，山东潍坊、山西临汾一带的年画最后都会用这种制作方法。四川绵竹和天津杨柳青年画中，也有用到此种方法。这种方法特别在人物面部和外露肌肤经过手工晕染后，色彩比刻版印刷的更加丰富，又用"扑灰""过稿"的方法作为年画的复制。扑灰年画存于山东高密市，分为画稿、扑灰、彩绘、敷粉等步骤。先把柳树枝条

烧成炭条，在厚宣纸上画出线稿并重笔描绘。然后将画纸正面扣在画稿上用刷子推刷，使炭迹敷着纸上，揭开后，纸上印有画稿，是为"灰样"。一张画稿最多可扑出六张灰样，若想继续扑灰，可用炭条再次描绘。扑灰画稿多用大笔退晕，最后用墨色开脸勾勒。用笔的流畅与色彩的晕染形成了质朴、古拙的特色。

图2-2-33至图2-2-37中，水陆道场画是民间绘画的一种祭祀画，画面中多描绘的是神灵鬼怪，画师一般采用工笔画的形式来进行描绘，刻画细致，生动入微。高密扑灰画既有"版"的特色，又有"绘"的特点。画面用色素雅稳重、造型典雅清淡。

图2-2-33　民间绘画——水陆道场画（一）

图2-2-34　民间绘画——水陆道场画（二）

图2-2-35　民间绘画——扑灰年画（一）

图2-2-36　民间绘画——扑灰年画（二）

图2-2-37　民间绘画——扑灰年画（三）

唐卡是藏族文化中一种独具特色的绘画艺术形式，多画于布或纸上，然后用绸缎缝制装裱，上端横轴有细绳便于悬挂，下轴两端饰有精美轴头。画面上覆有薄丝绢及双条彩带。涉及佛教的唐卡画成装裱后，一般要请喇嘛念经加持，并在背面盖上喇嘛的金汁或朱砂手印，也有极少量的缂丝、刺绣和珍珠唐卡。唐卡的绘制极为复杂，用料极其考究，颜料全为天然矿植物原料，色泽艳丽，经久不退，具有浓郁的雪域风格。唐卡在内容上多为西藏宗教、历史、文化艺术和科学技术等。

如图 2-2-38 至图 2-2-41 所示为唐卡。

图2-2-38 布达拉宫唐卡

图2-2-39 唐卡佛像（一）

图2-2-40 唐卡佛像（二）

图2-2-41 唐卡佛像（三）

3）民间剪纸

剪纸，又称刻纸，中国最古老的民间艺术之一。剪纸是一种镂空艺术，其在视觉上给人以透空的感觉和艺术享受。以纸为加工对象，以剪刀和刻刀为工具进行创作的艺术。剪纸构成的原理基于人们对有无相生、虚实互补的原理认识。剪纸所表现的题材大都是人们喜闻乐见的动物、植物、人物和生活景象。还有历史传说中的英雄好汉和戏曲神话故事里的忠义之士，按照每个人自己的希望和理想去创作，是民间剪纸的特征之一。所以在剪纸所

刻画的对象中,很难看到和现实一模一样的物象。这种"造像"手法,是理解自然万物运动的本质规律之后得到的物体相貌,不是模仿自然之象,是"悟道之象"。所以,民间剪纸里的很多凶猛的、令人生畏的老虎、狮子等形象往往被刻画得稚拙、可爱,老鼠作为四害之一人人喊打的形象也常出现在民间剪纸中,但是民间剪纸中的老鼠形象却被赋予了新的美好的形象,老鼠繁殖和生存力强,表达了民间艺人对生活追求的美好愿望。

民间剪纸的样式种类繁多,大致可以分为窗花、花纸、绣花样和特种剪纸。窗花是民间剪纸中分布最广、数量最大、最为普及的品种,其主要的功能是装点环境、渲染气氛,寄托辞旧迎新、接福纳祥的愿望。窗花有单色、彩色、气孔花、纸塑窗花四种,单色窗花一般以大红色的彩纸最为常见,有阴刻和阳刻两种方式。花纸包括挂签、顶棚花、灶头花、炕围花、气孔花等,挂签是最为普及,多为五张一套,垂悬于屋门、院门的门楣。绣花样是农村妇女绣花时打样的样纸,是用薄纸剪成纹样贴在待绣的地料上依样绣花,刺绣完成后,纸样因被绣线盖住取不出来,所以是一次性的刺绣粉本。特种剪纸是纯观赏性的,做工精致,经装裱后放置室内可供观赏。

如图2-2-42至图2-2-45所示,民间剪纸最大的特点是表现空间的二维性,物象在艺人剪刀下了没有了体积感和空间感,不讲究"近大远小"的透视关系,刀法可以细致优美,也可以粗犷有力。

图2-2-42　民间剪纸——老鼠娶亲

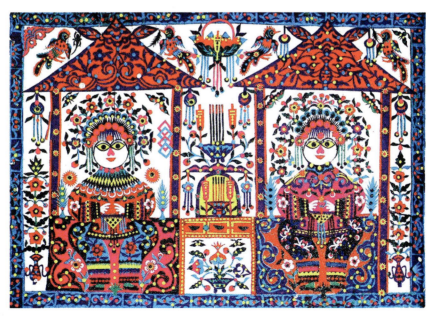

图2-2-43　民间剪纸——剪花娘子

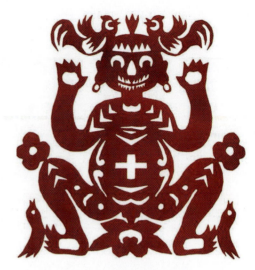

图2-2-44　民间剪纸——扣碗　　　　　　图2-2-45　民间剪纸

（三）娱教类

民间戏曲本身带有娱乐教化的作用。戏曲所使用的戏文、作为民间美术的脸谱、道具等承载了文化传播的功能，也反映了娱乐教化的审美过程。当作为造型艺术的脸谱、木偶、面具、皮影只有和歌舞戏曲表演结合在一起，才能更好地体现其文化和审美意蕴。民间美术所表现的内容题材大都有娱乐教化的功能。

1. 脸谱

戏曲脸谱是在戏曲及民间舞蹈中，以夸张的色彩和线条在脸部进行描绘，突出表达人物性格和形象特征的艺术形式，是典型化、类型化、程式化的化妆。在戏曲表演中，脸谱只用于净、丑角色所扮演的人物，生、旦角很少采用。因此，戏曲中把生、旦化妆称"素面""洁面"或"俊扮"，而把脸谱称为"花面"。脸谱图案非常丰富，大体上分为额头图，眉型图，眼眶图，鼻窝图，嘴叉图，嘴下图。每个部位的图案变化多端，有规律而无定论。通过脸谱的造型和颜色、图案，开宗明义地告诉欣赏者这个人物的性格特征和道德伦理特征。这样的划分使得舞台上的人物形象清楚明白，欣赏者不用再费心猜测、推理、判断。确切地说，脸谱只有在表演过程中才能充分体现其特有的性质和功能。在京剧脸谱中，不同的颜色象征所表演角色的性格和品质和命运。一般来说红脸含有褒义，代表忠勇者；黑脸为中性，代表猛智者；蓝脸和绿脸也为中性，代表草莽英雄；黄脸和白脸含贬义，代表凶诈者；金脸和银脸是神秘，代表神妖。

社火脸谱只靠化妆、表演和造型来演示，没有唱腔，因而与戏曲脸谱又有不同。社火大多是祈愿丰收、祝福平安的娱乐活动。社火表演在许多地区仍有遗存，有的在每年正月十五前后举行。社火脸谱最具典型性的主要在陕西、陇东、山西一带。社火脸谱意在强调人物性格及对内心世界的挖掘，注重装饰、夸张和写意传神，以及程式化的表现。关中社火脸谱设色口诀称，"红色忠勇白为奸，黑为刚直灰勇敢，黄色猛烈草莽蓝，绿是侠野粉老年，金银二色色泽亮，专画妖魔鬼神判。"社火脸谱形式多样，仅画嘴就有十余种，如"龙虎之口注意阔，獠牙形式变化多，鸡鸟之嘴套云纹，胡须弯曲小波纹。"其中不仅有较强的形象性格，而且具有相对独立的造型艺术特征。此外，流传下来的社火脸谱粉本更可见出传统的样式，而曾经在关中农村流行的悬挂的木马勺脸谱，不仅看出与社火脸谱的联系，而且具有镇宅辟邪、祈福纳祥的吉祥信仰意义。社火中有一类较为血腥的表演形式，就是以各种利器插入奸佞角色的身体，称之为血社火也称快活，表现了民众对奸佞之徒除奸务尽的道德标准，也体现了社火脸谱这种形式对民众的教化作用。

如图 2-2-46 至图 2-2-50 所示，脸谱与角色的性格有着密切的关系，是美与丑的矛盾统一，其图案有一定的程式化。通过脸谱的造型和颜色、图案，开宗明义地告诉欣赏者这个人物的性格特征和道德伦理特征。

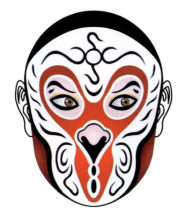 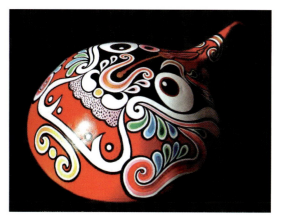

图2-2-46　京剧脸谱（一）　　图2-2-47　京剧脸谱（二）　　图2-2-48　社火马勺脸谱（一）

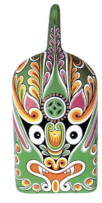

图2-2-49　社火马勺脸谱（二）　　图2-2-50　血社火

2. 面具

面具主要用于装扮鬼神、人物和动物形象。早在商周时就有使用面具的记载，民间俗称脸子、鬼脸、脸壳。其种类很多，分布很广，各地面具因文化背景、风俗习惯、宗教信仰的不同而风格多样，而不同的民族不仅面具不同，而且表演各具特色。面具最早应用在丧葬礼俗和祭祀仪式或原始乐舞中。西方的人类学和民族学家认为，面具起源于原始巫术和对灵魂的崇拜。中国当代的学者则认为面具起源于原始乐舞，从人类文化史发展的历程来看，巫术和宗教的出现要晚于原始乐舞的出现，因此面具的产生与原始乐舞的关系最为直接。原始乐舞里的傩舞成为一种以驱鬼逐疫和祀神酬神为基本内容，以面具模拟表演为主要形式的傩祭。古代傩祭时的中心人物称方相氏，在进行"驱逐作法"时要佩戴闪亮发光的金属面具。贵州地区因其历史和地理的原因面具保存最多，流传最广，种类也最丰富，大致有三种类型面具：彝族"撮寸己"面具，傩堂戏面具和地戏面具。"撮寸己"的意思是"人类变化的戏"，一般是在正月初三到十五的夜晚演出，内容主要反映彝族先民迁徙、农耕、繁衍的历史。傩堂戏面具又称傩坛戏或傩愿戏，流传于黔东、黔北和黔南地区，其宗教色彩很浓，面具着色分淡彩和重彩两类，造型丰富，重视人物性格的刻画。地戏因不用戏台在旷地上演出而得名，整个演出过程中演员都要戴面具。面具的种类按不同的角色和造型，大体可分为武将、道人、丑角、动物四类另外其他地区还有跳神面具、悬挂面具、社火面具等多种类别。如蒙古族面具，是用纸模压制而成，或精心描油彩或贴裱丝绸。傣族面具是用一种质地很轻的木料雕刻而成，一般有两种，一是孔雀公主，一是魔鬼，但都为人形。吞口，流传于云南省昆明和楚雄地区，大多为动物形象，是用葫芦或木瓢绘制而成的辟邪用品，悬挂于门楣或墙壁上。而其他少数民族如藏传佛教面具，景颇族面具，苗族、布依族、土家族、侗族、瑶族等少数民族傩面具也都富有典型性。从分布地区来看，贵州、云南、四川、西藏、青海、甘肃等地区流行最广。另外，社火面具是立春前后赛戏中使用的面具，与社火脸谱有异曲同工之妙，其流传地区以河南、山西、河北、内蒙古，以及南方的安徽、江西等地为多，是地方特色鲜明的

戏曲道具。各地各类面具有神话传说、历史故事、民间传说等不同题材内容，是驱鬼辟邪、嬉戏玩耍、除恶向善的重要宣教形式，其艺术风格、造型形式、工艺材料、审美趣味等各具特色。

如图2-2-51至图2-2-53所示，民间面具在形成和发展的漫长岁月里，与原始乐舞、巫术、图腾崇拜及民间歌舞、戏曲等相互融合、相互依存，鲜明地反映了华夏各民族的观念信仰、风俗习惯、生活理想与审美情趣。

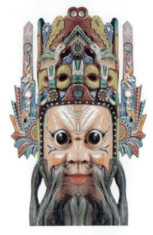 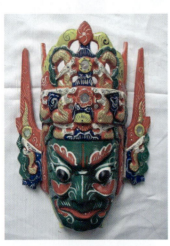 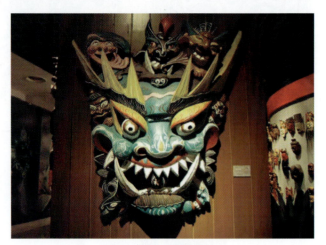

图2-2-51　地戏面具（一）　　　图2-2-52　地戏面具（二）　　　图2-2-53　傩戏面具

3. 木偶

木偶也是木偶戏的简称，古人称为傀儡子、魁儡子或窟儡子，现代称为木偶戏。汉代用于丧葬，唐代时成熟，宋代为兴盛期。古代木偶有悬丝傀儡、杖头傀儡、药发傀儡、肉傀儡、水傀儡。现代有提线木偶、杖头木偶和布袋木偶。提线木偶是用线操纵动作，流行于福建、广东东南沿海地区和台湾、湖南，在陕西也有流传。其中泉州提线木偶，表演难度大，一般形象有几十条提线，音乐曲牌丰富，伴奏以小唢呐为主，称为"傀儡调"。陕西合阳线戏，是流传于陕西合阳的一种颇具地方特色的提线木偶，当地称之为小戏、线戏或线猴戏。艺人通过提、拨、勾、挑、扭、抢、闪、摇等八种提线技法，使木偶做出各种表情动作。杖头木偶，是以木杖操纵动作，木偶头部用木料雕刻而成，内空，眼嘴均可活动，颈部下面接一节木杖或竹竿，两手无臂，仅有一对手掌，各装一根操纵杆，又称"举偶"。其形制大小不一，主要分布在甘肃庆阳、四川仪陇、广西桂平，以及黑龙江、山西、河北、江苏、海南、上海等地。布袋木偶，因偶身似一布袋而得名，表演时，演员的手掌套上木偶，食指伸进木偶头内，大拇指和其他三指分别为木偶的左右手。演员凭借手指和手掌、手腕做各种动作，故又称"掌中木偶""掌中戏"。布袋木偶流行于河北、河南、湖北、湖南、陕西、四川、福建、北京等地。各地木偶的造型风格鲜明，又因为木偶表演大都是地方戏曲，其唱腔也各具特色，较典型的如北京、甘肃、陕西、浙江、山西、福建、广东、海南、四川、湖北、湖南等省区。东南沿海及台湾地区木偶种类及风格最为多样，而各地木偶头造型雕刻工艺、结构设置也不相同。

如图2-2-54至图2-2-56所示，民间木偶戏遍及全国，其造型和服饰与戏曲大致相同。各种木偶的衣服花纹图案具有民间色彩和浓郁乡土气息，色调单纯、风格朴实。

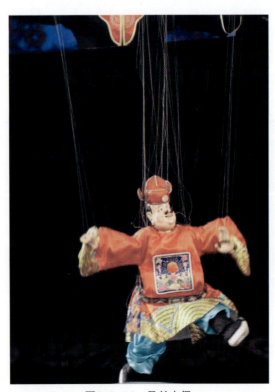

图2-2-54　悬丝木偶

图2-2-55 布袋木偶

图2-2-56 仗头木偶

4. 皮影戏

皮影戏也称驴皮戏、纸影子、灯影戏、影戏等,是广泛流传于民间的一种戏曲艺术,是演出时所执的影人及其衬景的总称,具有明显地方特色。皮影从制作材料来分有四类,驴皮影,用驴皮制作,多流行于河北、山东一带。羊皮影在部分地区早期的皮影多以羊皮为材料,羊皮质白,厚薄均匀,易制作。纸影戏用皮纸多层裱糊而成,镂刻着色后表面涂以桐油。牛皮影,因牛皮韧性好,使用牛皮制作皮影多流行于河南、陕西、甘肃一带,在甘肃陇原地区对皮影又称牛窑戏。从地域来看,具有地方特色的皮影有北京、河北(涿州、滦州、唐山)、山东、山西(晋南、晋中)、青海、宁夏、甘肃、河南、陕西、浙江、成都、湖北、江苏、四川等地。各地皮影在选材上有牛皮、驴皮、羊皮、油纸等不同材料,造型或细密委婉,或粗犷质朴,各具特色,而不同的材料及造型在制作工艺中也繁简不同,诸如选料、落样、镂刻、敷彩、熨烫、定联等,而雕刻用的刀具、刀口、刀法也不尽同。至于皮影戏的影人角色十分复杂,完整的一只影箱有头像400个左右,身子80个左右,另外,还有环境及道具若干。而一个影戏班子由把式(演唱者)、上手(鼓匠)、中手、下手及箱主等人员组成。因地域的不同,表演唱腔风格又不相同。

如图2-2-57至图2-2-60所示,皮影的造型具有平面化的特征,人物造型极具归纳化和戏曲化特征,各个地域的制作工艺也不相同,有些地方重视雕刻而轻彩绘,而有些地方则重彩绘而少雕刻。

5. 民间玩具

民间玩具不仅有玩耍的功能,而且是民间文化传播的重要的物化形式,体现了民间文化的传承传播和艺术造型特征。这种传播是一种审美形态的娱乐教化过程。对儿童来讲,它既可以游戏、玩耍,可以开发智力、启蒙教育,还可以欣赏、把玩和陈设,又是一种审美体验和审美教育。民间玩具具有纷繁复杂的品种和样式,分布地区最为普遍,至于选材、制作工艺、造型特点、娱玩方式、民俗特征、文化内涵、结构设计、存在形态、人生礼仪、艺术风格等则更是千变万化,为了叙述的方便,依据玩具的制作形式,可作如下分类。即塑作类、镂刻类、缝缀类、编结类及其他类别。

塑作类即以手捏塑、模塑、吹塑等成形的玩具。这类玩具在塑造成形时原料都具有一定的柔韧度和延展性,便于塑造,而成形后则大都具有相当的硬度,如大量的泥人、泥哨、泥模、泥鸟兽、皮老虎、陶瓷人、陶瓷哨、陶瓷动物、陶器皿、糖人、糖画、面人、面塑等,材料以泥沙陶土、软面化糖为主。

民间玩具中的镂刻玩具即以硬质材料为原料,如竹、木、石、骨及牛角、桃核之类,经雕刻、砍凿、削切、

图2-2-57 陕西皮影

图2-2-58 唐山皮影

图2-2-59 罗山皮影

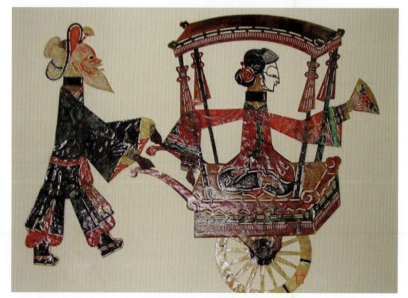

图2-2-60 陇东皮影

车镟等工艺成形的玩具。

缝缀类是棉麻织物、羽毛、皮毛、纸张等为原料，经刺绣、缝纫、粘贴等工艺成形的玩具，如各种布老虎、其他布动物、布枕、荷包、纸拉花、纸龙、毛猴等，其中布类玩具作为女红的一种，不仅量大而且最普遍。编结类是经编结、捆扎、穿插、折叠、裱糊等工艺成形的玩具，如麦草、棕草、玉米皮、棉麻、竹篾条等植物材料，金属线、塑料绳等其他材料，常见的编结玩具如麦秆儿山羊、棕编猪、秫陪蝈蝈笼、铁丝九连环、风车、花结人物鸟兽等。

如图2-2-61至图2-2-67所示，民间玩具依据所使用材料，发挥其材料的特性，将形体简练概括、活泼夸张，神态妙不可言，通过形态、色彩和图案的搭配组合实现完美的表达。

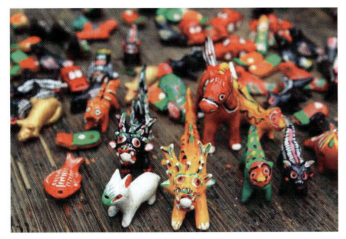
图2-2-61　民间玩具——淮滨叫吹

图2-2-62　民间玩具——淮阳泥泥狗

图2-2-63　民间玩具——木摇棒

图2-2-64　民间玩具——草编昆虫

图2-2-65　民间玩具——布老虎

图2-2-66　民间玩具——兔儿爷

图2-2-67 民间玩具——面人

由于民间玩具种类烦杂、品种多样，而且与民俗的关系、娱玩的方式、地域的差异、选择材料的不同等，又可进行不同的类别划分。但无论哪种划分都是一种相对条理的规范，其交叉及疏漏在所难免。若从民间玩具的民俗活动、娱乐形式、结体构造活动原理等角度进行分类，或许更能体现玩具的特征。无论是面具、脸谱、皮影、木偶还是玩具，都形象生动地反映了中国民众对民间文化的接受与传播。在这一过程中，通过审美化的身心愉悦和对善恶美丑的褒贬，起到了对人们的教化作用。这种娱乐、教化的作用是在静态的形式和动态的娱玩活动的过程中产生的。这种空间与时间相融合的综合表现才能体现它们的价值。

（四）游艺类

游戏是民众喜闻乐见或自发参与表演的文化娱乐活动，是人类的一种本能活动，同时有着重要的文化内涵。这种文化内涵主要表现在当民众在从事游艺活动时，已经把自己的主观精神和价值取向融入其中。民众常常是有意识、有目的地计划、设计和从事游戏活动。在游戏活动中又常常超越某些束缚，发现自我，流露出人的一种本真的面目。因此，游戏活动体现了一种人的本质力量。游戏活动的品类繁多，许多随着民俗活动来进行，所以它是融合了音乐、舞蹈、戏曲、杂技、说唱及体育竞技等多种形式的游艺竞技活动，很难对它进行细分。游戏中所使用的道具是民间美术研究的对象。

1. 陀螺

陀螺是中国民间最早的娱乐工具之一，也称陀罗，闽南语称作"干乐"，北方称为"冰尜"或"打老牛"，有多种样式，形状上半部分为圆形，下方尖锐。从前多用木头制成，现代多为塑料或铁制。玩时可用绳子缠绕，用力抽绳，使直立旋转，或利用发条的弹力旋转。传统古陀螺大致是木或铁制的倒圆锥形，玩法是用鞭子抽。现代已有用发射器发射的陀螺。当然，还有一些"手捻陀螺"十分普及。陀螺是青少年十分熟悉的玩具，风靡全世界。中国是陀螺的老家。从中国山西夏县新石器时代的遗址中，就发掘了石制的陀螺。可见，陀螺在我国有四五千年的历史。

2. 空竹

空竹，古称胡敲、空钟、空筝，俗称嗡子、响铃、转铃、老牛、闷葫芦、风葫芦、响葫芦、天雷公公等，属于汉族民间传统玩具。典型的空竹有单轮和双轮之分，双轮的空竹形如腰鼓，以竹或木制成，两头为两只扁平状

的圆轮，轮内空心，轮上挖有四五个小孔，孔内放置竹笛，两轮间有轴相连；单轮的空竹则形如陀螺，一侧有轮。因其轮内空心而有竹笛，故名空竹。空竹游戏一般称为抖空竹，也称抖空钟、抖空筝、抖嗡子，江南又称之为扯铃。不过，一般大都简称为"空竹"，是中国汉族传统文化苑中一株灿烂的"花朵"，流行于全国各地，天津、北京、辽宁、吉林、黑龙江等地尤为盛行。

如图 2-2-68 至图 2-2-70 所示，民间游艺具有娱乐性和竞技性，陀螺和空竹作为民间游艺的道具之一，既有工具的功能，又有玩具的功能，其造型形态和制作过程体现了民间审美功能。

图2-2-68　传统陀螺

图2-2-69　传统空竹（一）

图2-2-70　传统空竹（二）

3. 风筝

风筝，又称纸鸢、纸鹞、鹞子。关于风筝的起源，有两种说法：一是以墨子、公输般制作的木鸢为起源；另一是以韩信曾为刘邦出主意，放飞纸鸢测量未央宫的距离为其起源。中国风筝最早的记录见于梁武帝太清三年（549年），当时景叛乱，攻打南京台城，简文帝萧纲被困城中。有"羊车儿"献技，制作纸鸦，藏敕其中，趁西北风放飞。唐代仍将风筝用于军事通信，德宗建中二年（781年），田悦攻打临洺，守将张伾被围，情急中用纸鸢内藏告急文书，放飞百余丈。马燧得书，自壶关大举进兵，逐解临洺之围。宋代，风筝流传的更为广泛，北宋皇帝徽宗赵佶出自己扎制、放风筝外，还曾主持编撰《宣和风筝谱》。元代放风筝在民间已经成为习俗，风筝这时传向了欧洲。

风筝在形制上有长百余米的龙头蜈蚣，有小不盈寸的蜻蜓，也有如一面整墙的板鹞。样式则有飞禽走兽、花卉果蔬、仙佛神圣，以及宝物杂器、抽象几何形等。材质有纸木绢纱。制作工艺有扎制、裱糊、拴系、画绘等，还有的在风筝上设置音响鸣叫等特殊装置。至于装饰则有画绘版印等多种手法。全国著名的风筝产地或风格突出的风筝如北京风筝、山东潍坊风筝、江苏南通风筝、天津风筝、河北风筝、四川成都风筝、上海风筝、福建风筝、广东风筝、台湾风筝等。各地随风而起的各式风筝虽然简便未成风格，但却十分普及。清明前后放风筝已相沿成习，不仅因为适宜的季节气候，而且有诸如释放晦气的信仰习俗，至于风筝的扎制、空中相缠斗、试比高低所需的技巧更是一种智慧和技艺的较量，田野就是天然的运动场，更不用说放飞的气氛和风筝的造型、装饰之美。因而，风筝是集合了技艺、娱乐、健身、审美及其他民俗文化内涵的很好形式。

如图 2-2-71 至图 2-2-75 所示，我国风筝分布广泛，风格各异，或粗犷豪放，或活泼精巧，或色彩绚丽，或清淡素雅。受地域文化、经济、风俗等因素影响，制作者祖传世袭，相互观摩，有集体创作的性质。风筝不但具有了高度的社会功能和审美价值，而且契合了人们的心理需求，体现了深刻的文化内涵。

图2-2-71　南通风筝板鹞

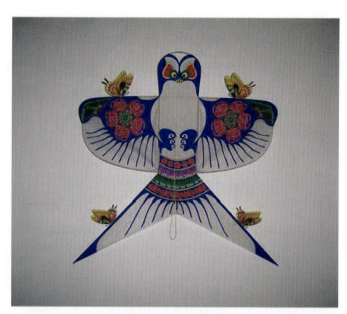

图2-2-72　北京风筝

图2-2-73　天津风筝

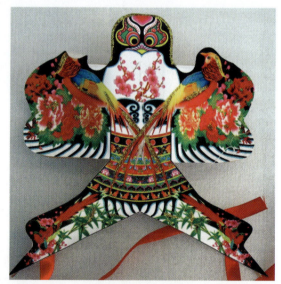

图2-2-74　潍坊风筝

图2-2-75　开封汴梁风筝

4. 纸风车

纸风车是比较普及的一种纸扎玩具，一种是用三张纸各自折成卷角状进行黏合，用小针穿订在小木棒上，迎风即能转动；另一种是用细竹篾或细金属丝分别卷成两个圆，分别用彩色皱纹纸通过圆心拉出直径形成彩条，这些彩条各自扭曲成螺旋状，两圆心之间穿插一根铁丝，固定在一根直杆上，迎风时两面圆圈同时转动。

如图2-2-76所示，在民间，风车代表了吉祥和喜庆，象征生命富有活力，流转不息，有驱魔镇宅的寄托。

5. 民间花灯

民间花灯是起源于中国的一种传统民间手工艺品。它与流传中国民间的元宵赏灯习俗密切相连。据考证元宵

赏灯始于西汉，盛于隋唐，明清尤为风行。上海元宵赏灯习俗，明朝弘治、嘉靖年间修撰的地方志都有记载。从夏历正月十三上灯，十八落灯，十五元宵灯彩最为高潮动人。据《西湖老人繁胜录》记载，有所谓琉珊子灯、诸般巧作灯、福州灯、平江玉棚灯、珠子灯、罗帛万眼灯、沙戏灯、马骑灯、火铁灯、进韦追架儿灯、象生鱼灯、一把蓬灯、海鲜灯、人物满堂红灯等，《醉翁谈录》罗列有十余种。近现代以来，元宵灯彩较流行且颇具特点的地区就有福建漳州、泉州、潮州地区的闹伞灯，浙江海宁的硖石花灯，浙江桐乡的剔墨纱灯，江苏太仓的直塘马灯、武进的帮灯，重庆铜梁的龙灯。

图2-2-76　民间纸风车

山东博山的龙灯、德州的盒子灯，云南的料丝灯，广东的谷壳灯，北京的宫灯，东北的冰灯等。另外，还有许多地区的传统灯彩不仅在元宵节点燃，而且在其他节日或其他民俗活动、日常生活中也时常出现。民间灯彩最初是由皇宫灯彩发展而来的，宫灯虽然是宫中用以照明和观赏的彩灯，但制灯的艺人都来自民间，加上统治阶级宣扬元宵节"与民同乐"。因此，几乎在宫灯盛行的同时，灯彩传入了民间。仅以材质来看有纸灯、绢灯、料丝灯、篦丝灯、萝卜灯、面灯、橘子灯、瓜皮灯、冰灯、荷叶灯、莲蓬灯、稻草灯、玻璃灯、麦秆儿灯、酥油花灯、羊皮灯、纱灯等。从造型来看有动物、植物、人物、几何形等。现在一些地方盛行的捏面灯，仍结合了许多的民俗，如山东境内沂蒙地区预卜雨水的"十二月灯"，齐河元宵占风的"占岁灯"，胶东、鲁中和鲁西南地区的生肖灯，乳山等地预卜各种作物丰收的"看场佬"等。龙灯源渊意义在于祈雨，现在龙灯的意义已趋多样化，龙灯形式又有布龙、草龙、火龙、灯板龙、蕉叶龙、滚灯龙等。河灯，又称"水灯""荷灯"，北方称"放河灯"，南方则俗称"放水灯"，其渊源与佛教盂兰盆会有关。广东人把放河灯与求子的习俗结合在一起。灯彩不仅融合了较强的游艺民俗，而且具有其他的民俗文化内涵，不仅仅是一种民间艺术形式。

如图2-2-77至图2-2-80所示，民间花灯种类繁多，不同地域不同时代，灯彩反映了当地的精神风貌，也反映了其物质文明水平。小小的灯寄托了人们驱邪消灾、吉祥如意的美好愿望，灯彩艺术显现了不同地域人们的性情和智慧。

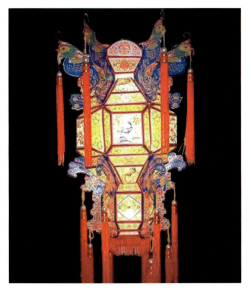

图2-2-77　宫灯

图2-2-78　鱼灯

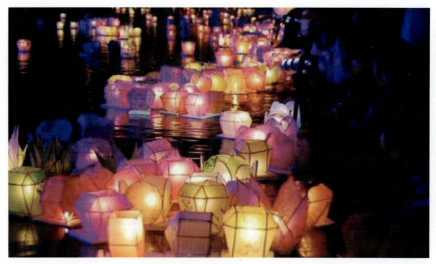
图2-2-79 河灯

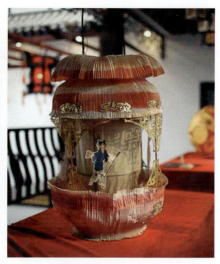
图2-2-80 走马灯

二、生活用品类

（一）服饰类

1. 汉族民间服饰

中国自古便有"衣冠王国"之称。战国时期孔子所代表的礼教思想一统天下后，中国的服饰已不仅仅是裹体、御寒的作用，它成了中国等级尊卑、崇礼重教思想的一种物质载体。中国传统民间服饰从形制方面看基本上采用上衣下裳和衣裳连属两种形制，上衣下裳制，相传起于传说中的黄帝时代。《易·系辞下》记载："黄帝、尧、舜垂衣裳而天下治，盖取诸乾坤。"这一传说可以在甘肃出土的彩陶文化的陶绘中，得到印证。这可以说是我国最早的衣裳制度的基本形式。上衣下裳的服制，据《释名·释衣服》记载："凡服上曰衣。衣，依也，人所依以避寒暑也。下曰裳。裳，障也，所以自障蔽也。"上衣的形状多为交领右衽，下裳类似围裙的形状，腰系带，下系芾。这种服制对后世影响很大。汉族民间的头服、发式和头饰也蔚为壮观。男子头服有巾帻、笼冠、卷荷帽、纶巾、白高帽、瓜皮帽、毡帽等。儿童则喜戴虎头帽、鱼形帽、五毒帽等。妇女头服唯独结婚礼仪上的凤冠和老人都上的额帕还能找到过去样式的痕迹。汉族的鞋子，样式繁多，有履、鞋、靴等。民间较为流行的有绣花鞋、虎头鞋、各种草鞋等。不同地区的汉族民间服饰也有很多的区别，黄土高原一带的男子喜欢羊皮大氅，头扎白头巾，粗犷豪放透露出西北人的淳朴。另外民间的刺绣虽不像四大名绣那样出名，但是却更生动、质朴。

如图2-2-81至图2-2-83所示，汉民族的服饰色彩观受阴阳五行学说的影响，五色一直被当成正色使用，色调既有古朴沉稳的色调，又有"大红大绿"的鲜亮色调，可谓相得益彰。在长期的积累中，除了色彩系统逐渐完备，制衣的材料更多样化。

2. 少数民族服饰

1）满族服饰

满族男子多穿带马蹄袖的袍褂，腰束衣带，或穿长袍外罩对襟马褂，夏季头戴凉帽，冬季戴皮制马虎帽。衣服喜用青、蓝、棕等色的棉、丝、绸、缎等各种质地的衣料制作，裤腿扎青色腿带，脚穿棉布靴或皮靴，冬季穿皮制乌拉。女子喜穿长及脚面的旗装，或外罩坎肩。服装喜用各种色彩和图案的丝绸、花缎、罗纱或棉麻衣料制成。有

图2-2-81 绣花云肩

图2-2-82　绣花窄袖长袄

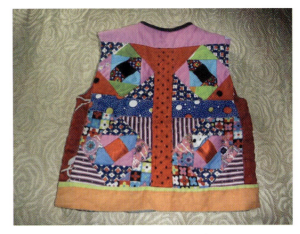

图2-2-83　儿童百家衣

的将旗袍面上绣成一组图案，更多在衣襟、袖口、领口、下摆处镶上多层精细的花边。脚着白袜，穿花盆底绣花鞋，裤腿扎青、红、粉红等各色腿带。盘头翅，梳两把头或旗髻。

2）回族服饰

回族服饰的主要标志在头部。男子喜爱戴用白色制作的圆帽。圆帽分两种，一种是平顶的，另一种是六棱形的。讲究的人，在圆帽上刺上精美的图案。回族妇女常戴盖头。盖头也有讲究，老年妇女戴白色的，显得洁白大方。中年妇女戴黑色的，显得庄重高雅。妇女戴黑色的，显得庄重高雅。未婚女子戴绿色的，显得清新秀丽。不少已婚妇女平时也戴白色或黑色的带沿圆帽。圆帽分两种，一种是用白漂布制成的，另一种是用白线或黑色丝线织成的，往往还织成秀美的几何图案。服装方面，回族老汉爱穿白色衬衫，外套黑坎肩（老乡称"马夹"）。回族老年妇女冬季戴黑色或褐色头巾，夏季则戴白纱巾，并有扎裤腿的习惯。青年妇女冬季戴红、绿色或蓝色头巾，夏季戴红、绿、黄等色的薄纱巾。山区回族妇女爱穿绣花鞋，并有扎耳孔戴耳环的习惯。

3）苗族服饰

苗族男上装一般为左衽上衣和对襟上衣以及左衽长衫三类，以对襟上衣为最普遍。下装一般为裤脚宽盈尺许的大脚长裤。女便装上装一般为右衽上衣和圆领胸前交叉上装两类，下装为各式百褶裤和长裤。对襟男上装流行于境内大部分苗族地区，一件衣服由左、右前片，左、右后片，左、右袖六大部分组成。衣襟订五至十一颗布扣，左襟为扣眼，右襟为扣子。上衣前摆平直，后摆呈弧形；左、右腋下摆开叉。对襟男上装质地一般为家织布、卡其布、织贡尼和士林布。色多为青、藏青、蓝色与之匹配。男便装下装一般为无直档大裤脚筒裤，裤脚宽盈尺许，裤脚与裤腿一致，由左、右前、后片四片组成，制作简便。女便装上装一般为右衽上装和无领胸前交叉式上装两类。女盛装一般下装为百褶裙，上装为缀满银片、银泡、银花的大领胸前交叉式"乌摆"或精镶花边的右衽上衣，外罩缎质绣花或挑花围裙。

4）蒙古族服饰

蒙古族服饰包括长袍、腰带、靴子、首饰等。蒙古族男子穿长袍和围腰，妇女衣袖上绣有花边图案，上衣高领，似与族相似。妇女喜欢穿三件长短不一的衣服，第一件为贴身衣，袖长至腕，第二件外衣，袖长至肘，第三件无领对襟坎肩，钉有直排闪光纽扣，格外醒目。蒙古族服饰具有浓厚的草原风格。因为蒙古族长期生活在塞北草原，蒙古族人不论男女都爱穿长袍。牧区冬装多为光板皮衣，也有绸缎、棉布衣面者。夏装多布类。长袍身端肥大，袖长，多红、黄、深蓝色。男女长袍下摆均不开衩。红、绿绸缎做腰带。喜穿软筒牛皮靴，长到膝盖。冬季多毡靴乌拉，高筒靴少见，保留扎腰习俗。男子多戴蓝、黑褐色帽，也有的用绸子缠头。女子多用红、蓝色头帕缠头，冬季和男子一样戴圆锥形帽。

5）藏族服饰

藏族的服装主要是传统藏服，藏族服饰的最基本特征是肥腰、长袖、大襟、右衽、长裙、长靴、编发、金银

珠玉饰品等。妇女冬穿长袖长袍，夏着无袖长袍，内穿各种颜色与花纹的衬衣，腰前系一块彩色花纹的围裙。藏族同胞特别喜爱"哈达"，把它看作是最珍贵的礼物。"哈达"是雪白的织品，一般宽二三十厘米、长一至两米，用纱或丝绸织成，每有喜庆之事，或远客来临，或拜会尊长，或远行送别，都要献哈达以示敬意。妇女的平时着装一般是头戴帽顶有红绿色绒饰的尖顶小帽，下穿黑红色相间的十字花纹毛裙，着邦垫。上衣是齐腰间的小袖短衣，质地有毛、缎、布等。藏族男性服饰分勒规（劳动服饰）、赘规（礼服）、扎规（武士服）三种。

6）维吾尔族服饰

维吾尔族服饰一般较宽松。男装比较简单，主要有亚克太克（长外衣）、托尼（长袍）、排西麦特（短袄）、尼木恰（上衣）、库依乃克（衬衣）、腰巾等。维吾尔族将外衣统称为裕祥。这些衣服多用黑、白布料，蓝、灰、白、黑等各种本色团花绸缎料等制作。维吾尔族妇女衣服式样很多，主要有长外衣、短外衣、坎肩、背心、衬衣、长裤、裙子等。过去维吾尔族妇女普遍都穿色彩艳丽的连衣裙和裤子。裙子大都是筒裙，上身短至胸部，下宽大，长及腿肚子。维吾尔族妇女除用各种花色的布料作连衣裙外，最喜欢用艾德来斯绸，维吾尔族妇女多在连衣裙外面穿外衣或坎肩。裙子里面穿长裤，裤子多用彩色印花布料或彩绸缝制，讲究的用单色布料做裤料，然后在裤角绣上一些花。

如图 2-2-84 至图 2-2-89 所示，少数民族的服饰是人与自然和谐共处的完美产物，从衣料到染料，再到配色和图案设计，无不体现自然之美，原始之美。

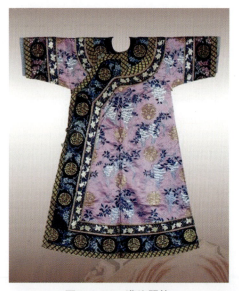

图2-2-84 满族服饰

图2-2-85 回族服饰

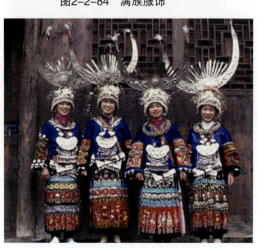

图2-2-86 苗族服饰

图2-2-87 蒙古族服饰

图2-2-88 藏族服饰　　　　　　　　　图2-2-89 维吾尔族服饰

（二）工具类

"工欲善其事，必先利其器。"工具和器械是人类适应自然、改造自然的手段。民间美术中的民间工具是在造型、结构、质地和装饰上具有形式美感或其他具有审美因素的农具、手工工具和各类辅助工具。人们最早使用的工具就是石器制品，在打制石器的实践中逐步掌握了磨制工艺。随着人类利用火，通过冶炼技术或者金属原料，并采用冶铸技术来制作青铜器，是中国工具史上的一个分界点。

1. 农业工具

农具可以分为耕种农具、灌溉农具、收获农具和加工农具。

耒、耜是先秦时期主要的农耕用具。耒、耜有木、石、骨质。耒、耜的发明和复合应用提高了耕作效率，发展成了真正意义上的耕播农业。后来又出现了犁、耙、砺、耨、耧等，虽然结构不同，名称不同，但主要功能都是翻泥埋土。传统耕犁可分直辕和曲辕两类，多以畜力牵引。耧是北方农民使用的旱地播种农具，耧架各部分多用槐木制作，耧斗用楸木或槐木、椿木、柳木制作。灌溉工具主要有牵车、筒车、牛转水、顺风车等。战国时期的桔槔，是最早的提水灌溉工具。牵车为小型工具车，而牛转水车、顺风车则是利用畜力和风力作为动力的龙骨翻车。收获农具有镰刀、掼床、青稞架、风车等。青稞架是西南少数民族用于晾晒青稞用的，风车最早出现于汉代，经不断改进，沿用至今。加工农具是指粮食的加工用具，有杵臼、磨、碾、碓、砻等。

2. 渔、猎、养殖工具

打鱼和狩猎活动起源比农业要早得多，家畜的驯养是随着原始农业的出现而发展起来的。用于打鱼的渔具主要有渔抄、渔笼、渔篓及各种钓竿和渔网。狩猎工具主要有弓、箭、弩、枪以及各种刀具、捕鸟器等。养殖工具主要是在畜牧业和桑蚕业中使用的器具。

如图2-2-90至图2-2-94所示，中国古代的生产工具包含着艺术与审美的法则，现代的形式美法则和工业设计中的美感要素都能在格式传统工具中寻找到源流。

3. 手工工具

1）木工工具

在传统手工业中，最早泥作、瓦作、石作等都包括在木作的范围之内，后逐渐划分出来成为独立的行业。近代以来，木作工具多达百余种，常用的是锯刨、斧、凿、规、尺和斗墨等数种。

图2-2-90 犁耧

图2-2-91　渔篓

图2-2-92　石磨

图2-2-93　木犁

图2-2-94　木耙

斧和凿都是最基本的手工工具。锯最初为石、蚌质，后为青铜、钢质。钢锯始见于战国晚期，汉后逐渐推广。最早的平木工具是单面刃的锛。刨子较锛后起，据文献记载推测可能出现在汉唐时期。墨斗是传统木工行业的弹线工具，墨池内有墨水浸泡的棉线，常用于下料放线，也可做测量垂直的吊线。学徒出师的考核不是打造家具，而是自行设计制作一件木工工具，常常是一个墨斗，以结构合理、造型美、做工精良为上。

2）纺织工具

原始社会的石、陶制纺轮是最早的捻线纺织工具，纺织机械的完善，是在宋元时期。近代流传的纺织机械主要有搅车、弹弓、纺车、络车、缫丝车、浆纱车、织机等。印染工具是对纺织品的再加工工具。其中具有一定造型意义的是夹缬花版、蓝印花布纸型和元宝石、漏水架、刮浆刀等蓝染工具。

3）木版印刷工具

木版印刷工具起源于宋代的印刷术，是中国古代"四大发明"之一，是中华民族对人类的巨大贡献。木版印刷的工具有刻版工具和印刷工具两大类。刻版工具主要是各种造型秀丽的刀具与粗壮的"敲方"。印刷工具主要有各种印版与大小刷帚、擦子、挠棍架等。

人类的发明是从这些工具、用具、农具的发明和使用起始的。这些器具至今仍在生产和生活中广为应用。

如图2-2-95至图2-2-97所示，当手工业从农业里独立出来后，手工业工具也在向着专业化的方向发展，出现了结构精巧、功能专一、便捷的工具，而配套、组合等功能越来越具体化。

图2-2-95　木工工具——墨斗

图2-2-96　纺织工具——梭线

图2-2-97　木版印刷工具

（三）起居用品类

1. 生活起居用品

中华民族的造物历史源远流长，随着社会的发展和生活方式的变化，人们在生活中使用的器具在陆续增加，质量也在逐步提高。从最早的满足自身生存和繁衍需求的采摘、打猎、种植、收获到制陶、冶铸、髹漆等工艺的发明，其间经历了漫长的岁月，每一项的发明，都是人类文明史上的一大进步。

1）灯具

灯、烛是日常生活中不可缺少的是照明器具。它给人类带来了光明，使人类走向了文明。因此，从古至今不断发展的灯具成了人类文明的载体。民间用来照明的灯多为油灯。装油的部分称灯碗，圆底，外形与碗、碟、瓶相似。少数民族地区也有用木、竹、藤等材质制作的灯流传。

2）寝具

枕头既是床上用品，又是保健用具。在民间，除了布做的枕头外，还有石、陶、瓷、木、竹、藤等材料制作的枕头。凉席是民间常见的寝具之一，凉席有草席和竹席之分。在过去卧房内格式箱柜也是不可缺少的，箱子用来装衣服、书籍等贵重物品。箱柜主要有抬箱、提箱、巾箱等。抬箱在过去女子出嫁时随娘家带来，提箱和巾箱是旅行时携带，一般用竹、木、藤、皮革、漆等材料制作。

3）取暖用具

民间用来取暖的用品有火暖和水暖两种。火暖有手炉、脚炉、烘笼、熏炉等，一般为铜铸而成。手炉又称

"袖炉""手熏""火笼",是旧时宫廷乃至民间普遍使用的掌中取暖工具。唐代,人们开始用铜制成手炉,至今已有一千多年的历史。当时的手炉器型以"簋簋之属为之",即方圆二式,里面放火炭或尚有余热的灶灰,小型的可放在袖子里"熏衣炙火"。在明清时,手炉制作工艺达到了炉火纯青的境界。水暖以热水为暖源,须定时更换热水达到取暖的目的。这种类型的暖具主要用来暖被子和手脚,有"汤婆子"、汤瓶等。

4) 梳妆用品

梳妆是民间妇女最为重要的日常生活习俗,有着悠久的历史。妇女的梳妆用具主要有妆奁、镜架、梳、篦、刷、胭脂、香粉的盛具等。妆奁又称香奁,用来盛放梳篦、镜子、胭脂香粉等物。古代妇女梳妆时,最早是用水面来照容颜,商代以后开始使用铜镜,清代以后玻璃镜传入后广为流传,梳篦是用来梳理头发的用品,多采用木、竹、骨等材料制作。

2. 其他起居用品

1) 香炉

香炉是民间家中常备之物,除了祭祀使用之外,平日里在香炉里点上香还有净化空气的作用。香炉有陶、瓷、铜、锡等质地,造型多为三脚,炉体为扁圆形,装饰纹样有龙凤纹、万字纹、回纹、云水纹等。

2) 扇子

扇子的起源很早,战国秦汉时期有用细竹篾编制、短柄的半规形扇,称为"便面"。西汉时期的合欢扇又称宫扇、纨扇、团扇。折扇大概是宋代以后从朝鲜、日本等传到了中国,有纸折扇、象牙扇、贝壳扇、檀木扇、孔雀翠羽扇等。

3) 女红用品

女红用品包括针线盒、针插、剪刀、顶针、线板等,针线盒有竹制、藤编、木制、纸胎彩绘等。针插系棉花包以布或绸缎做针线活计的插针用物,造型多样。

4) 烟具

在民间,烟主要有旱烟、水烟、鼻烟三种。为了充分利用烟草碎片,同时是为了加速烟草的燃烧速度,发明了旱烟杆。再往后,变出现了"隔水吸之"的水烟筒和水烟袋。这种烟具是为了吸食烟草时的口感更加清凉舒适。鼻烟的发明是为了携带方便。鼻烟壶指的是装鼻烟的容器,小可手握,便于携带。明末清初,鼻烟传入中国,鼻烟盒渐渐东方化,产生了鼻烟壶。现在人们嗜用鼻烟的习惯几近绝迹,但鼻烟壶却作为一种精美艺术品流传下来,而且长盛不衰,中国素有"烟壶之乡"的称誉,其中鼻烟壶以其精巧卓绝的制作技术,被称为"集多种工艺之大成于一身的袖珍艺术品"。

如图 2-2-98 至图 2-2-109 所示,民间生活起居用品反映了民间造物是以实用和审美为目的社会活动,从这些用品中无不表现了民间艺人对实用、审美、娱乐、教化等功能的追求。

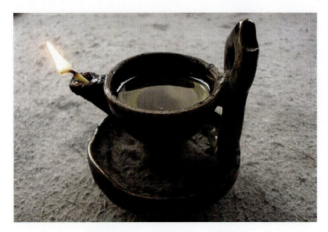
图2-2-98 民间灯具——油灯

图2-2-99 民间灯具——烛台

图2-2-100 取暖用具——暖手炉

图2-2-101 取暖用具——汤婆子

图2-2-102 民间梳篦

图2-2-103 民间妆奁盒

图2-2-104 民间香炉（一）

图2-2-105 民间香炉（二）

图2-2-106　民间女红——绕线板和针插　　　　　　　　　图2-2-107　象牙扇

图2-2-108　民间烟具——烟袋　　　　　　　　　　图2-2-109　民间烟具——鼻烟壶

本章小结

我国的民间美术分类众多，本章从丰富多彩的民间美术中归纳出了民间美术的主要类别，从精神审美类到生活实用类，展现了民间美术不同类别的美。民间美术体现了劳动人民的集体智慧、思想感情和审美观念，是与民间民俗紧密联系起来的，其本身的目的是为了满足民众自身的实际需要，带有功利性。所以，民间美术兼顾了精神审美和实用功能的统一。正如郭沫若先生说的那样："美在民间永不朽。"

复习思考题

1. 民间美术"二分法"的分类方法的意义有哪些？
2. 民间美术的精神审美品类有哪些种类？依次列举并简要阐述。
3. 民间美术的艺术语言有什么特征？

实训课堂

1. 以民间剪纸的图案样式为元素设计一款LOGO。
2. 对民间服饰中的传统纹样进行改变和加工。
3. 以木版年画为题材创作系列招贴。
4. 以民间建筑和家居装饰的特色，结合现代家居装饰，用相关软件设计系列家居陈设品。

第三章

民间美术的造型语言与审美特征

MINJIAN MEISHU DE ZAOXING YUYAN YU SHENMEI TEZHENG

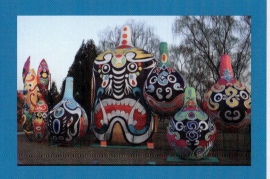

学习要点及目标

1. 掌握民间美术的造型要素和造型规律。
2. 培养读者对民间美术造型语言和审美特征的敏锐性。
3. 掌握民间美术的造型规律。

学习指导

民间美术的造型语言和造型规律最能反映民间美术的审美特征。其造型语言中形体、色彩、材质、工艺这四个要素从不同方面呈现民间美术的造型特点，而其造型规律又在丰富地展现民间美术的审美特征。通过学习民间美术的造型语言和造型规律，让读者对民间美术的造型要素的种类、特质、属性有所了解，并对造型规律有所认识，能够掌握其审美特征，掌握分析造型语言在艺术设计中的不同体现和运用。

第一节
民间美术的造型要素

一、形体

在传统文化中，包括人们所创造出来的物体形象，这些可以称为艺术的形象占有一定空间，同时构成美感，并使人通过视觉来欣赏，就可以称为"造型"。元素对造型艺术来说是指这些物体形象必须具有的实质或本质或组成部分。民间美术综合造型继承了原始艺术的表现语言，总体上以平面或二维的思维表现立体的效果，多运用直线和规则的曲线如圆的和螺旋形的，而很少见到倾斜的线和不规则的曲线，普遍具有对称性、重复性和节奏性特征。就中国的民间美术综合造型而言，都有着形象化造型、谐音法造型、象征性造型、功能化造型等民间美术共有的造型规律，地域环境、生活习俗、宗教思想、感情气质等又形成了各自不同的造型个性和审美追求。

民间美术综合形体是在平面和立体的综合静态艺术基础上表现的。平面的形体指用一定的自然材料，以点、线、面的组合分布在二维空间中的平面形象。其表现形式主要有木版年画、剪纸、刺绣民间绘画等艺术形式。立体形体是指用一定的自然材料，以形体块面的结构处理运用于三度空间中所创造的可观、可触的立体形象。它主要有民间雕刻、泥塑、纸扎等艺术。

（一）幻想创意形体

幻想创意造型是人们将想象和在梦境中幻化出神鬼的形象，和现实中人和野兽的形象结合在头脑中，拼贴成具有一定意义和功能的造型形象，以写实的手法表现让自己感觉到他的真切存在，并由此产生敬畏之心，加以崇拜。

皮影和木偶的造型也多以神鬼的故事为主，上至龙宫下至地狱，各种变形形象都是由神话与图腾所创意，同时具有鲜明的民族个性和地方特色。利用这些形象将部落群体团结起来与大自然、与外族斗争，为了强化自身力量，通过幻化的形象和族徽等来保持特色，以仪式活动有意识地强化群体意识。

（二）写意提炼形体

从生活中提炼出写意符号，这种方法在民间美术造型中表现尤为突出。人们在进行创作时，对自然形象删繁

就简,为的是提炼特征,适应造型工艺的制作。要对主体造型概括描述,重要的是抓住最动人的特征,从造型的完整性和造型的单纯性这两个方面概括。

案例分析：

如图 3-1-1 所示,沙燕风筝的造型,原型是我国北方常见的一种燕子,提炼后的造型构图为头上眼、眉、鼻和嘴对称勾画,两只爪绘在尾部上端,翅膀展开呈飞翔状,翅膀下段和尾部内侧都画有羽毛,将上臂比作燕子的肩。由于这种沙燕风筝构图兼有写实和变形,成就了沙燕风筝造型的完整性。

（三）写实意象形体

写实造型通常是以真实物象为蓝本,如实地刻画物象结构。民间美术综合造型的写实造型是先以主体感知真实的物象,然后结合自身感知。人们以写实方式创造一个意象时,并不以眼见为实,真实物象附加在幻想的意象之上,整体服从心里所想,体验而得到的造型。因为艺术家以写实的方式创造一个意象时,将对象谙熟于心,将真实物象附加在幻想的意象之上,整体服从心里所想,使造型富有主体的能动力。

通常木偶造型多以真人为临本,注重写实。面具、脸谱则以人的面部为参照,写意多于写实。

案例分析：

如图 3-1-2 至图 3-1-4 所示,皮影的制作工艺正在从曾经的以娱乐为主、欣赏为辅向现在以欣赏为主、娱乐为辅缓慢过渡。将来的皮影更强调与突出其静态的艺术价值,通过场景的布置、角色的表情、丰富的色彩等,展示着它独特的魅力。

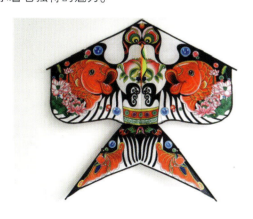

图3-1-1　沙燕风筝

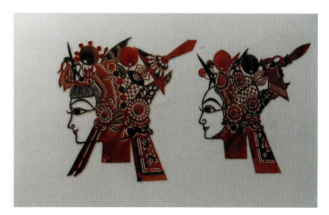

图3-1-2　凌源皮影

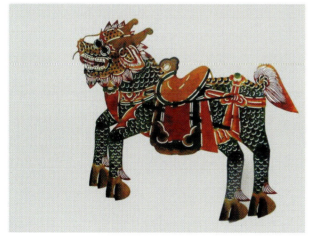

图3-1-3　天门皮影

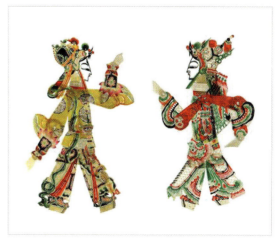

图3-1-4　唐山皮影

(四) 程式化形体

中华民族历史上的文化交流与统一使民间美术综合造型语言有一定的共性和程式。民间美术综合造型以集体表象、集体无意识的创造、传承的丰富多彩的意象组合，形成共同造型的语言。在语言不通的民族中，民间美术的造型意象符号却是相通的，也正是这种超越文字的形象语言、图像语言之间的交流，才成为民间美术造型程式化基础，用以解读民族文化的根源。民间美术综合造型中面具、脸谱、皮影、剪纸、木偶等艺术形式都有严格的程式，从面部造型、冠戴、服饰等配合角色形成一定程式，如皮影戏中的头茬是不能戴错的，一个头茬代表一个人物形象以及身份，其服装都有固定搭配，乱了就分不出人物关系。

脸谱在谱式、图案、颜色上都有其既定的套路，戏曲表演中为了表现人物身份及性格特征，需对颜面做程式化的描绘，将其类型化和性格化。离开表演的脸谱仍具有相对独立性，它担任着传递面部符号信息的责任，具有一定审美价值。以黑色或深色夸张表现眼窝、鼻窝。一张好看的脸谱，不仅纹路清晰，而且色彩要随纹路进行装饰，人物的忠奸通过颜色区分加以程式化。如张飞花脸式脸谱更为突出火爆性格，勾画时将眉头下压，眉梢上扬，眉心显出暴烈性格。眼睛能够具体体现人物内心活动，如绘曹操脸谱时，会画出一双眯缝的眼，神似在思索什么，表现了曹操心计过人的奸雄性格。

案例分析：

如图 3-1-5 至图 3-1-8 所示，用社火脸谱的前额惯用符号来表现人物身份及性格。脸谱基本谱式可分为整脸、三块瓦脸、十字门脸、六分脸、碎脸、歪脸、象形脸等，其中整脸和三块瓦脸较为常见。整脸主要是对肤色

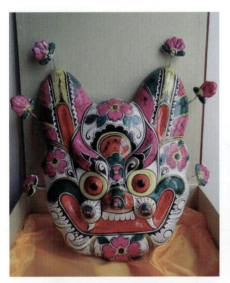

图3-1-5　泥塑虎脸脸谱

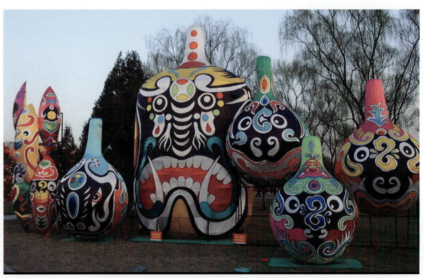

图3-1-6　民间社火脸谱

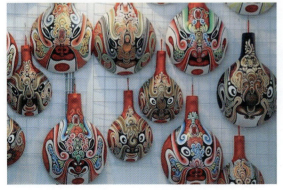

图3-1-7　马勺脸谱

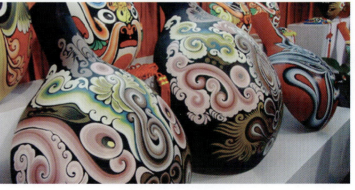

图3-1-8　社火脸谱

进行夸张描绘,在脸上涂一种主色白、黑或红,不勾花纹,脸无歪破,略画眉、眼和纹理,多刻画面带笑容、内藏奸诈的权贵人物。一张好看的脸谱,不仅纹路清晰,而且色彩要随纹路进行装饰,人物的忠奸通过颜色区分加以程式化。

民间美术综合造型的程式化造型是艺术发展到成熟阶段之后的定格。它有利于区别错综复杂的人物关系,有利于艺术风格的定型和继承发展。

(五)仿生仿自然物的形体

仿生形体是人类借鉴自然界其他物种的形象来拓展自身的能力的一种造型方式。模拟人和动物的形象仿制器物外形结构的造型,莫过于灯彩和风筝了。风筝和灯彩经常直接取材自然界中瓜果花木、虫鱼鸟兽等的造型。这方面的造型可分为两类:一类是仿自然物的形状;另一类是借鉴外观形体造型。

风筝和花灯常以夸张变形手法模仿自然物的形状造型,目的是为更好地传神和突出主题。如孩童提在手上玩耍的提灯,一般小巧玲珑,造型大多模仿十二生肖动物,有玉兔灯、戏猴灯、公鸡灯等,以抓住形象的特征来强化其神情,达到传神效果。风筝和花灯均由华丽的外表和内部竹木支架构成,内部结构与外表画面协调配合,造型上主要是强化各自形状与结构上的特征。如常见的沙燕风筝,先用几根细竹篾做骨架,突出燕子的轮廓,再裱糊一层纸,外面绘以彩装,既可作室内摆设,又可放飞空中。还有节日和日常生活中常见的宫灯,几何形骨架外部绘以色彩和图案,实用且美观。

由于风筝需要飞翔的结构要求,在扎制人物、花卉、鸟兽造型时,多是整体平面造型中辅以局部立体造型,所以在绘画时对立体转折部分专门刻画,要求符合自身的运动规律,选择具有特征动态的角度,力求表现出立体的结构。灯彩的外观是立体造型,所以在裱糊的外表上点画比较抽象随意的图形,犹如女子千变万化的服装。

案例分析:

如图3-1-9和图3-1-10所示,刻纸花灯又称无骨料丝花灯,泉州独创的花灯精品,将剪影造像运用在花灯上。其构图完整、情节丰富。

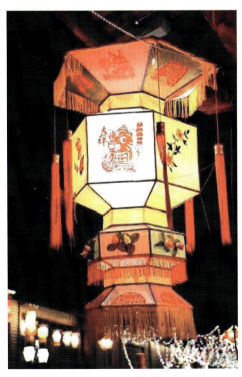

图3-1-9 刻纸花灯(一)

图3-1-10 刻纸花灯(二)

案例分析：

图 3-1-11 马褂式风筝是以符号 T 为原型，既要造型美，绘画美，又要做工精制轻巧，结构考究科学，飞行状态好，还要有一定的技巧性，耐人寻味，让人一见就产生兴趣，具有一定的吸引力。

（六）夸张变形造型

民间美术综合造型在人和动物的形象中，多以局部造型夸张来显示威力，如巨头、巨眼、巨嘴、巨手、巨足等，实际上是人类渴望自己具有其中某项功能来达到某种需求。

案例分析：

如图 3-1-12 所示，传统中的"十斤狮子九斤头"的造型，头部的夸大将原本凶猛的狮子塑造成憨厚可爱的形象。对植物夸张多是果实的比例增大，以显示丰收的状态。可以是小树衬大果、小人小物品衬大瓜果等视觉比例极不协调的夸张效果，来突出某一物或某一点，夸张之中显示出原始的张力。

图3-1-11　马褂式风筝

图3-1-12　绣球上的狮子

变形是夸张的一种形式。它改变了参照物象的固有形态，从而创造出新的形象。经过变形的艺术形态，可与参照物象有局部相似，也可以远离参照物象的形态而只求神似，不求形似。

二、色彩

（一）中国民间美术色彩的特征

中国民间美术色彩主要集中表现在美术色彩这一方面，中国民间美术色彩历经时间长河的洗礼和沉淀，形成了独具特色的美术色彩特征，主要表现在以下几个方面。

首先，中国民间美术在传统的赤、青、黄、白、黑的基本色调基础上，通过强烈的色彩对比，形成绚丽、丰富的色彩艺术，给观看者带来强烈的视觉冲击。最具典型性的是民间年画、民间彩塑、戏曲人物造型，其中陕西年画中的门神最为出名，大红、桃红、黄、绿、黑五色为最常使用的颜色，其绘制粗犷，风格豪爽，明快、洒脱。

其次，中国民间美术色彩注重对色彩进行冷暖对比、补色对比、纯度对比和面积对比。正如民间画诀云："红要红得鲜，绿要绿得娇，白要白得净""青紫不并列，黄白不随肩""紫是骨头绿是筋，配上红黄色更新""红花要靠绿叶扶""红离了绿不显，紫离了黄不显"等。这些俗语在一定程度上都表明了民间美术在发展的初期，虽然思想上并没形成一定的色彩原理，但是创作者在创作这些艺术作品时也在尽可能地依靠自身的美学直觉通过色彩对比来提高美术作品的整体美感。例如泥玩具在制作过程中采用黑底上绘制红、黄、白、绿等纯度较高

的颜色,从而让泥玩具的其他部分以极其饱满的色彩与底色形成强烈鲜明的对比,使红色更艳,绿色更鲜,白色更亮。

最后,中国民间美术的色彩包含着色彩的象征意义及其中承载的文化特征。就色彩本身而言,色彩是一种客观存在的并不以人的主观意识而改变的客体。但是实际上,世界上每一种色彩都不是孤立存在的,其受历史文化、审美取向和地理环境的影响。因而色彩除了客观性之外,更是具备深厚的情感性。在这个方面,中国色彩就表现得更为明显。造成这种现象的原因主要是因为在历史的发展和世世代代色彩文化的继承过程中,色彩的内涵受到了我国传统思想、宗教精神、价值取向、伦理道德等多元文化的影响,因而每一种客观的色彩都被人们赋予了不同的象征意义。红色是在中国生活中运用最多的颜色。例如春节时需要张贴红色的对联,结婚时新郎新娘需要身着红衣,张贴红色的窗花、喜字等,主要是因为红色在中国色彩文化中象征着吉利、幸福、生机,同时象征着对妖魔鬼怪等一切有害生物的威慑。不仅如此,红色也是中国民间美术中最为常见的颜色,特别是在各种年画作品之中。

如图 3-1-13 至图 3-1-16 所示,创作者在进行民间美术创作时,表达的主要情感也是以积极乐观向上为主,消极阴暗抑郁的情感表达在中国民间美术作品中很难看见,一些明亮积极的色彩如红色、绿色和黄色等在中国民间美术中应用得较为广泛。

图3-1-13　马勺脸谱

图3-1-14　工艺灯

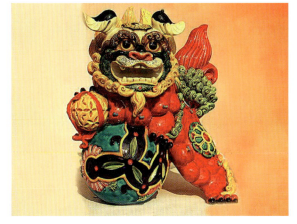

图3-1-15　民间工艺品(一)

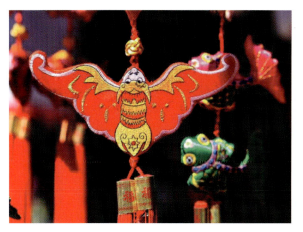

图3-1-16　民间工艺品(二)

(二)灵活的色彩变化

民间美术的色彩在现代美术设计的应用主要表现在四个方面,分别是平面设计领域、包装设计领域、服装设计领域及装饰设计领域。平面设计领域虽然对民间美术色彩的应用程度不高,但是近年来随着市场上提高了对民

间元素的重视，使很多平面设计师开始意识到民间美术的重要性，逐渐接触和了解中国民间文化的特点及其丰富的内涵。例如包装设计领域对民间美术色彩的应用主要体现在包装设计产品外观，从消费者的色彩心理出发，将色彩的视觉效果结合民间文化的思想，充分运用民间美术色彩的"以色夺目"的创作理念，以此来促进消费者进行消费。随着"中国风"的兴起和影响，使得很多服装设计师为了顺应时尚潮流的发展，纷纷在服装的设计中提高了对民间美术色彩的应用，以此来实现中国复古风服装设计的目的。

如图3-1-17至图3-1-20所示，设计师在应用民间美术色彩时会在保证色彩的丰富配合以外，将复古的风格融入，通过对文化特质的拓展和价格、价值的再创造来实现对民间美术色彩的发扬和流传。

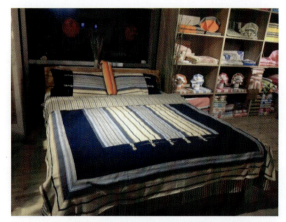
图3-1-17　床上用品色彩（嵩山开物·手工坊制作）

图3-1-18　钟表工艺

图3-1-19　布艺（王轶）

图3-1-20　布艺（智力）

（三）中国民间美术色彩的特点

中国民间美术的色彩特点主要包含色彩的象征意义及其中承载的文化特征。如红色，其主要源于古时人们对于神祇的敬畏，同时它与火、太阳的颜色相一致，也象征着积极与热血，象征着人们对于生命的认同，象征着兴趣以及活泼，被广泛运用于人们的现实生活中。例如过年时家家户户张贴春联即是以红色为主，结婚生子等喜事也会采用红色窗花、红布等，鞭炮的颜色也为红色，象征着对于妖魔鬼怪等一切威胁的一种威慑。色彩的内涵也受到了我国传统思想、宗教精神、价值取向、伦理道德等多元文化的影响，所以色彩的表达往往还带有更多求生、趋利、避害等功利化思想。特别是在民间，红色往往与民众的认知、社交以及人生观念有密切关系，具有吉祥如意的寓意，而这些寓意往往是民众对于自身利益的一种审视，所以说色彩也是一种功利化的愿望体现。还有2008年北京奥运会火炬上的"祥云圣火"，也是一种将虚化的火焰向实体化过渡的一种造型表现，而给人们带来的除了

视觉的美感以外，也带来更多的寓意和遐想，引人深思。可以说我国民间普遍的美术作品中，大部分的创作者心态主要以活泼乐观为主，而对于一些沉郁、暗淡及死气沉沉的色彩表现是罕见的。而对我国民间美术来说，最大的着色艺术在于年画，特别是其整体的色彩基调完全能够体现出艳丽和轻快，还会因为视觉的效果，将固有的文化理念、民族以及审美观点结合在其中。年画还是一种特殊的绘画方式，所以会受到贴画时间、装饰区域以及氛围等外因影响，最后让色彩形成一定的特色。

案例分析：

如图3-1-21和图3-1-22陕西凤翔的泥塑"挂虎"就是一个现实的典型案例，功利化则体现在它的纹饰及色彩方面。

图3-1-21　泥塑挂虎

图3-1-22　泥塑

三、材质

《说文》解释"质，质地形体外貌底子。"《论语·雍也》解释"质胜文野，文胜质史。"民间美术综合造型首先从实用功利角度讲要满足人的物质文化需要，其次才是以审美为标准的精神文化。这是工艺造型的基准和价值观念。民间美术的工艺性质具有很强的地域性，就地取材使制作技艺随造型和功能的调整并有所变化。民间美术综合造型多以因地制宜的材料来创作，农业生产活动决定了人们对泥土的青睐。泥土的可塑性、伸缩性提供了造型的随意性，并对造型的规模做了限制，使泥土类的造型简练单纯并形成一定创作风格，浑圆的造型省去细节与棱角，为彩绘装饰提供了发挥的空间。材料能够表现造型的质感，材料的天然魅力赋予工艺造型以生命力。材料决定了造型的功用，材料在技艺的发掘下能够充分显露出自然之美，凝聚了人工智慧难以预料的神秘因素。材料可分动物质地、植物质地、泥、矿质地。皮影以动物的毛皮经过加工成为透明的材质，才能使灯光透射影人并看到影人身上的各种色彩。植物质地的材料较多，如面具和木偶是用木雕刻成人的五官，木偶的四肢以木制成，并连接设置机关，胸腹是竹编成，使着衣后有一定弹性。造物主要不是科学的结果，而是特定文化观念物化的产物。即儒家所主张的"质胜文则野，文胜质则史。文质彬彬，然后君子。"《论语·庸也》指出"文"的作用在于载"质"，"质"的表现需要"文"的形象载体。民间工艺能够充分发挥材料的作用，并使其达到完美的造型是因为发现了材料中蕴含的道，并在精工制作中汇入生活理念。

如图3-1-23至图3-1-26所示，民间玩具常用一些泥、木、竹、纸、秸秆等日常见到的材料来制作，随意性强，其制作充满了深沉的爱心和祝福，使孩子在玩耍、游戏中得到学习和审美的启蒙。

中国人对造物的理解中，强调人与物的同构效应，把造物的概念视为一种从自然到人工的过程和结果，并且在包括选材、合成、技术加工等过程中重视科学性能及人体工学等方面，还关注物的情感性。

图3-1-23 手工艺品（棕编）

图3-1-24 泥玩具（泥塑）

图3-1-25 拨浪鼓（木质加皮）

图3-1-26 传统木质陀螺

四、工艺

中国的民间美术工艺，存流在人民群众中间，其品种之丰富，艺术形式之多样，历史之悠久，艺术成就之高可称世界之最。每种艺术，均有其职能、任务和手段，也就是说均有自己的优越性和局限性，弄清它的特殊性，有很强的理论意义和实践意义。

民间美术工艺的第一个特点是：它是在集体劳动实践中产生和发展的。中国长期的封建社会，在经济上的私有制与家族的家长制，使手工艺生产形成了一个人掌握多种技艺的状况，表面看来是一种个人劳动，但实际上民间美术工艺的创作过程与流传过程是在群众共同劳动的基础上形成的。一件工艺品的流传，都经过了许多人的增、删、改，经过不断地加工、改造、充实、发展，一代一代地按照时代要求、生活环境、风俗习尚、艺术趣味，根据自己的所爱、所恨、所想、所盼，保留和继承前人留下的精华部分，不断承传、增添或变异。像民间传说牛郎织女的故事，从雏形到今天，据统计经历了二千二百余年。到农村收集过民间工艺美术品的人都知道，一个好的绣花样子，一个好的剪纸样子，会使姑娘们常常相互借阅、传递并集聚在一起，一边绣花，一边互相观摩、改进。所以一个民间工艺美术品，是集体劳动产生的。劳动人民往往把自己的艺术创作，看成是一个民族，一个村落，一个家族的才智象征。可以说，民间工艺美术是一个国家、一个民族的优秀文化标志之一，从中可以看出一个国家、民族的物质财富、进步程度和人民的聪明才智、鉴赏力和创造力的水平。

如图 3-1-27 至图 3-1-30 所示，山东博山劳动人民使用的著名"四大件"陶瓷产品福字扁瓶、鱼鳞坛、四鼻子罐、大鱼盘，是经过几代人的加工、充实才达到现在看到的画笔流畅、耐人寻味的艺术形象。

图3-1-27 福字扁瓶

图3-1-28 四鼻子罐

图3-1-29 鱼鳞坛

图3-1-30 大鱼盘

民间美术工艺的第二个特点是：体现了群众的审美经验、习惯和趣味。一个民族的艺术工艺，不仅反映了这个民族的生产和习俗，而且反映了他们的美学观点。如果用透视学、解剖学来要求民间美术工艺，实际上否定了民间美术。民间美术不去模仿自然，正是它的优点。艺术工艺在运用某些基础知识时，有更大的灵活性、特殊性，特别是某些艺术工艺，着重表现美好事物对艺术家精神上的影响，而不是直接描写引起美感的客体本身。民间美术工艺的这个特点更突出些。民间美术工艺在表现对象方面采用物象外形大胆简化、夸张或变形的手法，这是与材料的特性、创作者的立意紧紧相连的，同群众的审美经验相一致的。民间美术工艺注意物象神态的描写，匠心独运、神思妙想、耐人寻味，具有艺术的魅力。像民间年画创作中的口诀，"画中要有戏，百看才不腻"。从而得知，民间美术工艺在注重实用性的同时，更多地注重装饰性、趣味性、娱乐性。也就是说，它注重形式美。如果民间美术工艺不讲究形式美，不符合大众的审美经验，不满足群众的审美要求，那它不仅不能美化人民生活，恐怕是泥菩萨过河，自身难保。过去人民生活在那样艰苦的环境下，有时连饭都吃不饱，还创造它，喜爱它，购买它，又流传那么广，那么久，为什么？主要是民间美术工艺反映了群众的审美经验和审美要求，美化了人民生活。

案例分析：

如图 3-1-31 和图 3-1-32 的布老虎，艺术造型不同给人的艺术感受均不相同，表现出憨厚、耿直，威武中

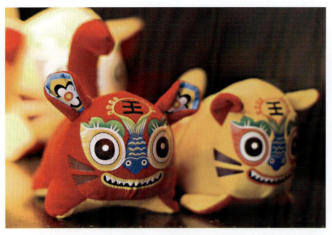
图3-1-31 布老虎（一）

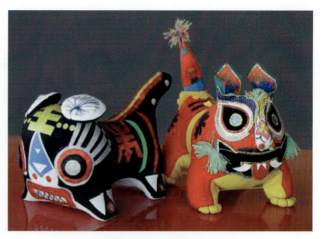
图3-1-32 布老虎（二）

带有稚气。

民间美术工艺的第三个特点是：因材施艺，善于利用材料的天然属性。利用自然界给予材料的自然特性，利用材料本身给予人们的美感作用，是民间美术工艺创作所遵循的又一个原则，即"显瑜""掩瑕"。如山东的各种编织，利用各种材料给人在触觉上、视觉上、美感上、心理上的不同特点，相互编织组合在一起，成为一个品种。例如，在展览会展出的利用两种草的不同自然颜色编织的物件，美感很强。再如山东木版年画，运用"紫是骨头绿是筋，红黄搭配到处成"的套色口诀，"鹅黄鸭绿鸡冠紫，鹭白鸦青鹤顶红"的民间印染配色口诀，反映出民间艺人在那种只有几种染料的情况下，总结出充分利用现有条件的配色规律。从而得知，工艺品不是材料越贵越好，生产上不是功夫下得越深越好，而是要恰到好处地发挥材料本身的色彩、光泽、纹理的特点。"拙中见巧"是符合人民的审美经验的，朴实是艺术很重要的一个素质。但是，朴实不是简陋，单纯不是单调，大方不是粗糙。反过来说，纤弱不是优美，烦琐不是丰富。如山东的不加修饰的本色白腊杆家具，比雕工很多、布满花纹、缺乏整体感又价格昂贵的家具好得多。民间美术工艺的艺术水平的高低，不取决于技艺的烦琐、材料的华贵、价格的昂贵，而是着重于表现人们凝聚的智慧，表现能不能巧用材料，能不能集中反映和适应劳动人民的审美要求和趣味。

民间美术工艺的第四个特点是：就地取材，物美价廉。民间美术工艺是流传在广大劳动人民中的一种艺术，地方性很强。它必须利用本地的材料。只有物美价廉，才能发展和流传。物美价廉是促进民间美术工艺发展的重要条件。

第二节
民间美术的造型规律

一、夸张与装饰

中国民间美术在造型创作上更倾向于饱满、和谐、美观的艺术形式，因此，创作者在构图时尽量会填满作品，

使画面更加充实，造型元素也是多种多样，略带含蓄又及其美观。因此，为了满足最终的装饰效果，很多作品都会运用夸张的手法进行塑造。如中国剪纸艺术把很多形态都进行了夸张化，追求大胆突破、夸张多样和自由奔放。这源于民间美术的很多创作者都来自民间，他们乐于把自己观察到的物象随意地表现出来，而不是具体细致如实地刻画出来。这些略显夸张的方式反倒成了乡土艺术或者大众文艺质朴、别具一格的艺术特质。

另外，中国人喜欢带有寓意的艺术形式。这与中国人有着"一语双关""托物言志"等语境习惯和含蓄的性格有着密切的关系。所以创作者在造型上通常不追求与物象外形的一致，而是喜欢用抽象、夸张、象征的手法构思意象形态。同时，在选用材质、调整色彩、塑造形体时，通过特定的形式加以修饰，使最终的作品富有更多的情感，更具有装饰性和美感。

案例分析：

如图 3-2-1 中的剪纸形态，将人物与动物的形象简化，空间平面夸张化，内容生动朴实、形态自然，表现出整体的劳作场景。图 3-2-2 表现的是戏曲人物形态，人物的五官简洁明了，头饰的部分是重点，头饰造型细致而富有层次感，造型大胆、夸张，构图均衡，图面极具美感，装饰性强。

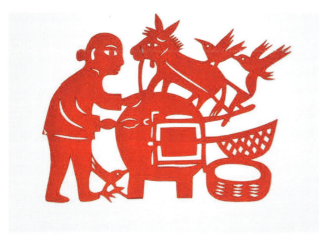

图3-2-1　剪纸(一)　　　　　　　　　图3-2-2　剪纸(二)

案例分析：

如图 3-2-3 所示的是木版画雕刻的电熨斗，整个形态透视和比例都比较夸张化，电熨斗上刻的图案很有味道，装饰性强。图 3-2-4 所示的木版画展示的是卡通动物的形象，造型虽然夸张，但是雕刻纹理生动，整体形态有趣而富有动感。

图3-2-3　木版画(一)（琚瑜　张硕）　　　　图3-2-4　木版画(二)（琚瑜　张硕）

案例分析：

如图 3-2-5 所示，该木版画将仙人掌的形态进行夸张、抽象，变形成更加饱满的效果。刻在木板上，夸张简化过的图案简约、装饰性强。如图 3-2-6 展示的是木版画将海浪和日出的风景图案进行简化、抽象化处理，最终的效果可视性、装饰性更强。中国民间传统木版画早期绘制的图案多是传统人物造型，画面饱满，很多内容都发挥着托物言志的作用，富有寓意。木版画发展到现在，不再拘泥于固定的传统形态，而是将各种造型通过夸张、变形、简化的艺术手法进行再处理，刻于木板上，以满足各种设计的需求。

图3-2-5 木版画（三）（琚瑜 张硕）

图3-2-6 木版画（四）（琚瑜 张硕）

案例分析：

如图 3-2-7 展示的是中国木雕艺术。木雕形态依附本头本身的形体进行再造，将具象的元素抽象化，整体造型夸张化，极具感染力，两边有力量感的柱体与舞动的如丝带一般的形态刚柔并济，引发人们无限想象。

二、叙述与重构

叙述与重构反映了民间美术的内容组织规律，是民间美术造型的内容结构方式。在深厚的民间文化背景下，民间美术的内容表达多是对民间生产、生活的反映。这些内容通过民间美术形式，以视觉化的方式构成生动形象的艺术效果，

图3-2-7 木雕

被大众接受和喜爱。民间美术的叙述是对内容视觉化叙事的结构方式。它蕴含着庞大的题材，有的内容表现的是戏剧故事，有的是吉祥寓意，有的是神话传说。总的来说，叙述可以将不同时空、不同性质、烦杂的内容组织起来，使其成为完整、统一、连续的视觉画面。

民间美术的重构是将形象元素重新组合成为新内容的结构方式。它可以从关联的事物中提炼出需要的线条、形态及蕴含着的寓意，以互融的方式创造出不同往常的效果。这种组合方式有可能超乎常理，但是最终形成的新的寓意或形象，蕴含着无限的想象力和创造力。

民间美术的重构有三种基本类型：形体重构、寓意重构和气质重构。形体重构可以把自然界本来不存在的形

态表达出来，即把各种不同事物的不同元素拼接在一起，形成一个新的形象。这种规律在"和谐过渡"中体现得更为具体。民间造型艺术中的"和谐过渡"是指通过各种不同的造型元素的变化，实现具体造型和抽象造型之间的"过渡"和转换，使得造型更加自然统一，观赏者能获得顺畅愉悦的观看体验。最能表现出"和谐过渡"造型的就是民间绘画艺术。它可以将各种不同时空的东西放置在同一创作平面当中，在作品中将一些毫无关联的景物和细节进行联系，寻找出之中的相似点，拉近不同物品的距离，打破人们正常的观看事物的逻辑思维，使造型美和作品融为一体。

寓意重构就是利用谐音、谐形及象征的方法将各类形象组合在一起形成新的寓意。如莲花和鱼一起寓意"连年有余"，喜鹊和梅花寓意"喜上眉梢"，蝙蝠、寿桃、双钱一起寓意"福寿双全"等。气质重构指的是将其他形象的精神气质融入原型形象中，使原型形象产生不同以往的新的气质。如民间最常见的手工艺品荷包，它可以将各种凶猛的形态演化成可爱的美术形式，将真实世界中的大老虎制作成憨态可掬、笨拙稚气的玩具形态。有的将龙这种神秘、遥不可及的形态制作成亲切的动物形态，并搭配上孩童的形象，使其气质完全改变，赋予了一种新的精神气质。这种拟人化的处理更加新颖别致，并以此寄托人们的美好愿望。

案例分析：

中国传统的装饰绘画从线条、色彩、造型到构图都能够表达出画面内容和象征意义，同时通过夸张的比例、明艳的色彩、重构的形态彰显出了民间绘画的特色。

如图 3-2-8 所示，画面内容以视觉化的叙事结构方式将人物和景物融合到了一个画面，近处的树木、土地与远处连绵起伏的大山、高空中的飞鸟都清晰可见，构图饱满、内容充实。再如图 3-2-9 所示的动物形态结合中国传统的纹样，造型生动，画面充实、色彩艳丽，该动物形象经过形体重构，更加生动有趣。

图3-2-8 装饰画（一）

图3-2-9 装饰画（二）

案例分析：

如图 3-2-10 所示的是利用民间传统工艺木版画制作的年画，民间年画里所表现的很多形态都是将具象的形象进行简化、抽象，通常画面构图都很饱满。《财神到》将不同时空不同的元素描绘于一个画面中，通过形体重构的造型规律表达出了人们祈求财运、福运的美好愿望。

案例分析：

如图 3-2-11 和图 3-2-12 所示的不仅是中国传统小吃糖稀，而且属于民间艺人制作的手工艺。运用烧热的糖稀在板子上塑造出各种生动的形态，这些形态是通过简化具象的动物造型，将可爱的、凶猛的各种动物形态进行气质重构，制作成被大众喜闻乐见的形象。

图3-2-10 木版年画《财神到》（琚瑜 张硕）

图3-2-11 糖稀制作（一）

图3-2-12 糖稀制作（二）

案例分析：

图3-2-13和图3-2-14所示的是中国传统手工艺荷包和泥人。荷包是中国人喜欢佩戴在身上的一种配饰，尤其在古代几乎人人佩戴，发展到现代，荷包的样式也越来越多样化。民间艺人对泥人的塑造发展到现在也是与时俱进，很多形态都是模仿影视明星或是网络红人。把这些深入人心的形象夸张重构，使之形象特点更为突出。

如图3-2-13所示，手工制作的荷包是孩童和龙的形态，造型生动，富有趣味。如图3-2-14所示，民间艺人制作的泥人，形象生动有趣，他们对形态的特点抓得比较到位，形象表达很传神，比较擅长选取有特色的元素再进行重组。

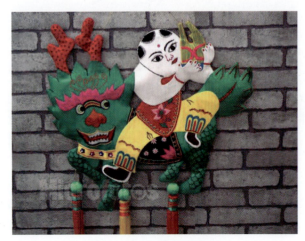

图3-2-13 民间制作荷包

图3-2-14 民间泥人制作

案例分析：

如图3-2-15所示的是民间传统工艺制品虎头鞋，将凶猛无比的老虎形象气质重构，重构后的形象憨态可掬。该形象在鞋子上的运用更是生动可爱，更接近孩童"虎头虎脑"的气质，很多父母为孩子制作或者购买虎头鞋也是表达了对孩子茁壮成长的期许。图3-2-16将京剧形象与外国人物结合，手法巧妙、新颖，视觉冲击力强，也充分了表现出了中国戏剧在不断发扬光大。

如图3-2-15所示，虎头鞋的造型生动可爱，与现实中凶猛的老虎形态形成巨大的反差，很好地诠释了气质重构的造型规律。如图3-2-16所示，中国戏剧中女性的头饰和服装由外国男性人物穿戴，整个人物形象几乎占据了海报的全部封面，中西元素结合巧妙，中式元素在外国人物形态的衬托下更有味道。

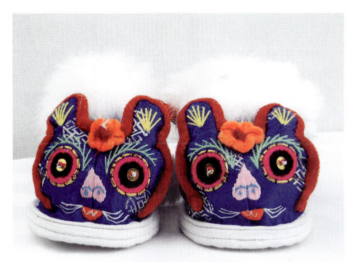

图3-2-15　虎头鞋　　　　　　　　　　　图3-2-16　海报设计

如图3-2-17所示，将几组具有中国民间传统特色的装饰品，通过着色、造型的再处理，摆放在需要装饰的位置上，以叙述的手法"描绘"出了一个有故事、有意境的场景，同时展现了民间传统艺术品形体重构的过程。

图3-2-17　陈设品（嵩山开物·手工坊制作）

三、平面与综合

平面与综合是民间美术造型的画面空间处理方式。通过压缩和忽略形象的三维纵深，使其看上去虽然是平面化的表达，画面却能呈现有限的深度。这就是民间美术造型规律中的平面造型。综合是指将不同视点、不同维度、不同时空的形象综合于同一画面空间。民间美术造型在刻画对象时，不苛求物象的严谨形态、准确的透视、画面的纵深感，追求的是主流的造型意识、写意的取形，具有随心所欲的特点。这种率性的造型方式还原了民间美术的本真，从而自然地展现出了民间美术造型中平面与综合的空间特征。

民间美术空间处理的平面化，多是将立体形象转化为二维形象，通过叠加、透叠、对比等方式将形象组合。根据画面的需要，平面化立体形态，把物象的比例、透视、体积随构图需要而取舍，突破自然空间的限制，摆脱客观的约束，减少画面中三维空间深度，以平面的视角来分割、组织空间，使其能够在意识、经验和灵性的引导下自由创造。平面化后的立体造型，是立体空间的部分平面化，也是一种综合空间，如剪纸中的"层层垒高"和"隔物换景"等方式。再如将自然界中的各种具象的立体形态转化成装饰画中的纹样和图案。其中，民间美术造型中的"适形造型"法最能体现从物象到纹样，再到图案的演变过程。"适形造型"是指将不同属性的形象综合后表现出不同的象征与寓意。例如，最常用的元素——花瓣与花瓣之间的共生现象，营造出了各种丰富的图案。

民间美术空间处理的综合化，建立于民间美术创作者对物象多角度、多空间的观察和想象。以此为基础，才能构建出非常态的综合空间。按照综合化的手法，不同时空、不同地域、不同大小、动物植物等所有形象都可以相遇，都可以共处。综合处理可以将看见、看不见的形象同时表达，从而产生出独具特色的效果，反映创作者最内心的想法，作品更为朴实，更能使观者产生共鸣。

案例分析：

图3-2-18和图3-2-19展示的都是中国民间传统艺术剪纸，将立体的空间和人物进行平面化处理，呈现的效果装饰性更强。

如图3-2-18所示，剪纸图案描绘的是少数民族地区欢庆的场面，图案中有人物、风景和建筑，构图圆润饱满，平面化后的形态更加引人入胜。

如图3-2-19所示，剪纸表达了"愚公移山"这样一个民间故事，虽然是平面化的形态，但是剪纸中刚硬的线条和疏密的对比，不失生动和自然。

图3-2-18 剪纸（一）

图3-2-19 剪纸（二）

案例分析：

图 3-2-20 展示的是中国刺绣艺术，层层叠叠的花卉效果表现出了"适形造型"的手法。图 3-2-21 所示，陶器上的图案是从布艺渲染出的图案中提取的，渲染出的图形本身就是形态各异，综合化的元素组合在一起，使原本古朴的陶器更突显出自然、拙朴的风格。

图3-2-20 刺绣　　　　　　图3-2-21 陶艺作品 （嵩山开物·手工坊制作）

案例分析：

如图 3-2-22 展示的是年画"五子登科"。五子登科来源于民间故事。《三字经》中"窦燕山，有义方，教五子，名俱扬"就是来歌颂五代后周时期，有个叫窦禹钧的人教子有方。该幅年画描绘的就是这样一个故事，将所有元素综合在一个画面中，构图饱满，并且蕴含着教导儿童要好好读书，父母也要教子有方的道理。

图3-2-22 年画"五子登科"

案例分析：

如图 3-2-23 所示的年画描述的内容的神话故事。在民间，很多年画的创作素材都是来源于神话传说，综合处理可以将现实中可以看见的事物描绘其中，也可以将看不见的神话人物绘制在画面中。

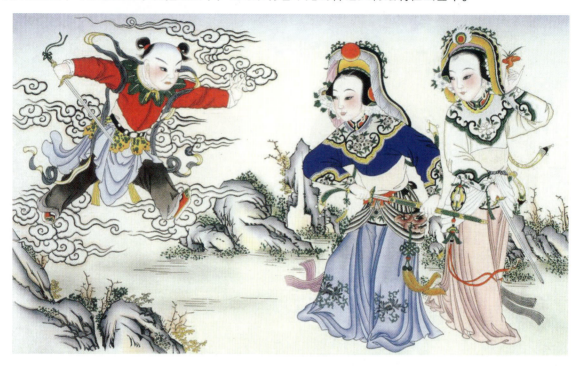

图3-2-23　年画(一)

案例分析：

如图 3-2-24 和图 3-2-25 展示的是年画与剪纸艺术相结合的效果。虎头娃娃那幅作品，将孩童的形象夸张、简化，穿戴上搭配虎头帽子、金鱼肚兜，并把各种吉祥图案综合在内，喜庆之气充溢着整幅画面。描绘老虎形态的那幅作品，抽取出了老虎张牙舞爪的凶猛姿态，搭配上山石、花草这些不同的元素，综合化的画面效果装饰意味更浓，视觉效果更强。

图3-2-24　年画(二)　　　　　　　　图3-2-25　年画(三)

如图 3-2-26 所示，很多染织布艺品上的图案都是将立体的造型元素进行平面化处理，抽象而生动，装饰感更浓。

如图 3-2-27 所示，鞋垫上的刺绣图案缤纷多彩，图案式样不逊于装饰绘画中的装饰纹样，很多也是将现实中的植物、虫鱼花鸟等提取出适合的元素进行设计、编辑，从而形成平面化的适合纹样。

图3-2-26　染织布艺手包

图3-2-27　鞋垫上的刺绣

如图 3-2-28 所示，玉雕作品将莲蓬与荷叶的形态雕刻其中，围绕着玉石本身的形状，巧妙地把现实中的植物形态表达出来，虽然不同于自然生长的状态，但是综合化处理的元素形态更加生动。

如图 3-2-29 所示，传统布包上的图案很多是将各种不同元素组合在一起，将立体的造型平面化处理，设计成适合纹样进行装饰。

图3-2-28　玉雕

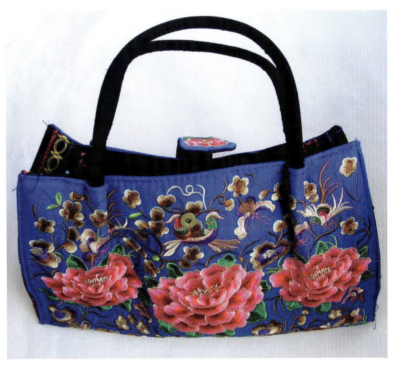

图3-2-29　传统布包

四、程式和符号

程式与符号是民间美术造型的意识表达方式。民间美术在漫长的发展过程中，形成了一系列约定俗成的内在规定与集体共识。这些内在规定与集体共识反映到民间美术的造型和技艺上就是程式，反映到民间美术的文化寓意上就是符号。

程式体现为民间美术创造者的代代相承的技艺基本法则与造型风格，也构成了民间美术独具特色的审美形式。程式化的民间美术作品具有统一的技艺手法。民间美术的创造者通过口传心授，将经验积累融入前人的程式，以此来代代相传。因此，生态稳定、文化延续的社区，其民间美术基本保持技艺和风格的一贯性，民间美术的造型也会具有共性特征。

符号是民间集体意识在文化上的反映，体现为民间美术中蕴含的约定俗成的文化象征与吉祥寓意。符号是视觉化、形象化的标志，也是民间美术创作中共同的视觉语言。符号在民间美术造型中运用十分广泛，尤其在年画、剪纸、刺绣、木雕中体现得更为突出。符号的象征含义往往表达着更深远的寓意，如"福"意味着招财纳福和驱邪避灾，"禄"意味着加官进禄和地位高贵，"寿"意味着健康长寿和多子多孙。这些生活中的愿望通过民间美术塑造出来，形成了一些民俗和叙事符号。

程式与符号随民间集体意识发展而变化，新出现的民间美术形式能够从传统的程式和符号中找到最初的结构。发展到现在，很多蕴含在民间美术造型中的程式和符号也在做着更新和变化，一些是形态变更，一些是意义变更。程式与符号是民间传统文化中的重要内容，它们保留了民间的集体智慧以及丰富的经验，是民间美术文化传承的纽带，是接通古今的桥梁。

案例分析：

如图3-2-30和图3-2-31所示，很多剪纸图案都体现出了一明一暗"阴阳相济"的造型规律，疏密对比鲜明，线条变化丰富。

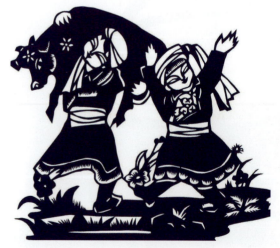

图3-2-30 剪纸（一）

图3-2-31 剪纸（二）

案例分析：

如图3-2-32和图3-2-33所示的皮影造型中，镂空的人物脸部和服饰造型与整体形象相得益彰。头饰及衣服上的传统图案，变化多样的线条，动态感极强的人物形态，都生动地表达出了新郎新娘结婚时喜庆的状态。

图3-2-32 皮影（一）　　　　　　　　　　图3-2-33 皮影（二）

案例分析：

图 3-2-34 所示用木版画雕刻的二维码非常吸引受众的目光。如今很多人都选择网银支付的方式来购买商品，而传统的木版画也顺应时代的潮流，将二维码这个极具时代气息的符号加入其中，同时运用中国"阴阳相济"这种手法雕刻，将上了黑色的底料雕刻掉，露出木质原有的颜色，最终保留下来的黑底色就是二维码的雏形。这种一明一暗的手法也是木版画最本真的表现形式。

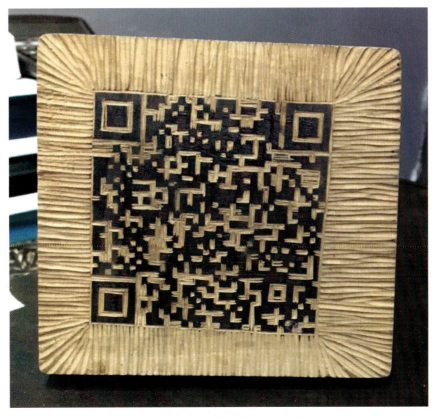

图3-2-34 二维码 （琚瑜 张硕）

案例分析：

图 3-2-35 所示是喜糖盒设计。在喜庆的日子，中国文字"喜"作为典型的符号运用到各种装饰中，如糖盒的包装、"喜"字的窗花、"喜"字的桌布等都会被运用到特定的场合中，它既是一种程式化的象征，又是一种文化的象征。

图3-2-35 "喜"字包装 （琚瑜 张硕）

本章小结

民间美术的造型元素是多种多样的，本章节从形体、色彩、材质、工艺这四个主要的造型元素出发，讲解了民间传统美术是如何塑造形态，构建造型美的。同时从民间美术的造型规律中，了解并分析了几个典型的造型规律，并通过具体的实例使学生充分理解其规律，便于学生认识规律特性，掌握规律法则，将民间传统与现代设计相结合，与时俱进，在具体的设计中知道如何编辑设计符号，更顺畅地表达设计意图，使民间传统美术有一个很好的传承。

复习思考题

1. 民间美术的造型元素有哪些？民间美术的造型规律有哪些？
2. 民间美术的造型规律中叙述与重构表现在哪些方面？具体是如何表达的？
3. 民间美术的造型规律中最能反映程式与符号特征的形式有哪些？具体是怎么表现的？

实训课堂

1. 根据民间传统美术的造型元素，利用不同的工具制作出一个富有传统艺术气息的作品，形式自定。
2. 根据民间传统美术的造型元素和造型规律，分组完成一份调研报告，从民间美术的造型规律在现代设计中的运用角度出发，结合本专业的特点进行分析，以PPT的形式呈现。
3. 选择民间传统美术中的一两个造型规律完成自命题的广告设计。
4. 选择民间传统美术的造型规律完成一组标志设计。

第四章
民间艺术的符号特征

MINJIAN YISHU DE FUHAO TEZHENG

学习要点及目标

1. 掌握民间艺术的符号特征。
2. 加强对不同民间文化的了解和认知。
3. 掌握民俗文化特性，并能把民间传统元素应用在设计中。

学习指导

民间艺术中符号特征的学习是课程教学中的重要一环。不同地域的风俗，会表现出不同的符号特征，呈现不同的视觉状态。通过学习民间艺术的符号，让读者对各种艺术符号的类别、特征有所了解和把握，学会以符号特征来激发创作，体验各种民俗符号的特性和色彩，使民间艺术的符号特征更加明确，具有独特魅力，让传统文化在艺术设计中应用得更有特色。

第一节 传承固定的文化因素

艺术符号具有表意性、表情性、蕴藉性和交流性。

表意性是指艺术符号有以具体艺术形象来表达意义的特性。艺术的意义不在于构成它的符号本身的意义，而是在于符号的象征性对现实世界的超越。如卡西尔所说，艺术符号的感性形式"不是对实在的模仿，而是对实在的发现。"

表情性是指艺术符号作为情感性符号，承载或激发人类共同的审美情感。艺术是表达人类情感的符号形式，是完整独特的、具有丰富含义的情感符号。艺术符号所表现的是艺术家所体验和理解的人类普遍情感。各门类艺术独特的艺术符号能激发人类共同的审美情感。

蕴藉性是指蕴含着丰富的意义和情感，可以引出多种不同的阐释。真正成功的艺术作品往往凝练含蓄，其意义是不确定和非封闭的，可以令欣赏者从不同角度，采用不同方法，通过不同途径来阐释，赋予它不同的意义。正因如此，艺术方能常新，具有了永恒的价值和无穷的魅力。

交流性是指艺术符号是传达的媒介，使艺术家与欣赏者之间的思想情感得以交流。艺术家通过艺术符号表达情感的体验，又以艺术符号为中介，将丰富的信息传达给欣赏者，供欣赏者认识和接受。

艺术符号具有的特征如下。

（1）包蕴力。艺术符号不仅包含了存在及境遇，而且把触觉伸往彼岸；不仅概括了个性的特征，而且能概括整个人类的共性，如此强大的包蕴力使艺术符号具备强烈的艺术魅力。

（2）纯粹性。谎言去尽之谓纯。也就是说，成为艺术符号必定已经去尽了政治谎言、道德谎言、商业谎言、权贵谎言、愚民谎言等。谎言去尽，呈现的艺术符号具备纯粹、集中而突出的艺术效果，能给欣赏者的感官以最直接的冲击。

（3）集中性。艺术符号具有极强的浓缩性，能把无边的内容用最形象可感、最简洁、最直接的形式用艺术语言呈现出来，具有尺幅千里的艺术美感。

(4) 张力。艺术符号内部往往具备矛盾的对比性和和谐性。在符号内部各种力量的消长中形成张力，在张力的网状作用中达到和谐统一，因此艺术符号往往是只可意会难以言传的，"意不尽言"或"含不尽之意溢于言外"，能够让人经久不息地回味。

文化是人类在社会历史实践过程中所创造的物质财富和精神财富的总和。它涵括智慧群族从过去到未来的历史，是群族基于自然的基础上所有活动内容，是群族所有物质表象与精神内在的整体。

著名的文化人类学家马林诺夫斯基将文化结构分解为三个部分，提出了著名的"文化三层次"说。该学说将文化划分为物质、社会组织、精神生活三个层次。

如图 4-1-1 所示，用图解的方式非常直观地阐述了文化结构三层次的关系。

中华民族的历史因素、地理环境、精神图腾、劳动工具、生活方式、地方语言、传统习俗等，经过长期的积累沉淀，形成了约定俗成的形式保留下来。这是本民族独有的民间艺术，是广大劳动人民长期智慧积累的结晶，值得传承发扬。

在悠久的历史长河浪花中，在勤奋朴实的民间，心灵手巧的艺人为了点缀人们的生活，表达人们对新生活的向往，创造制作出了许多艺术品。这些艺术品或朴实拙稚、栩栩如生，或抽象概括，或精美绝伦。在选择题材上无论天上飞的、地上跑的、水里游的动物、万紫千红品种多样的植物都可以是创作的题材，精彩纷呈、令人叹为观止。

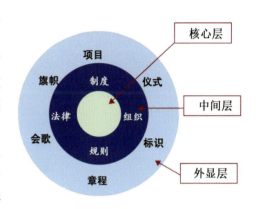

图4-1-1 文化三层次

一、花卉图形

在中国的传统文化中，花卉图案代表吉祥如意，物丰人和。比如牡丹花开富贵，菊花人寿年丰，百合情投意合。花是幸福美好、吉祥如意的象征。在我国，花卉是民间最常见的一种题材，有着悠久的历史。往往以常见的花草枝叶作为参照，并赋予特定的美好含义用作吉祥物。

从种类上来看情况如下。

(1) 牡丹：国色天香，端丽妩媚，雍容华贵，兼有色、香、韵三者之美，在中国传统意识中被视为繁荣昌盛、幸福和平的象征。

(2) 桂：用"月中折桂"表示中榜，子孙仕途昌达，尊容显贵为"兰桂齐芳"或"兰桂腾芳"。

(3) 梅：在严寒中，梅开百花之先，独天下而春，梅常被民间作为传春报喜的吉祥象征，还象征快乐、幸福。

(4) 菊：以其凌寒不惧而为文人咏唱，又象征长寿。

(5) 荷花：出淤泥而不染，是高尚品德的象征，常用来比喻为官清廉，一幅画上荷花丛生表示"本固枝荣"，意为家道昌盛。

(6) 水仙花：友谊、幸福、吉祥的象征，也被人们视为美好、纯洁、高尚的象征，是"岁朝清供"之佳品。

(7) 百合：表示"百事如意"，与万年青一起寓意"万年和合"。

(8) 灵芝：又有瑞芝、瑞草之称，乃为仙品，古传说食之可保生不老，甚至入仙，因此它被视为吉祥之物，如鹿口衔灵芝表示长寿，如意的头部取灵芝之形以示吉祥。

如图 4-1-2 所示花开似锦，喜上枝头。这些其花木寓意着富裕、纯洁、安康、喜庆之意，深受人们喜爱，也常常被古人作诗词予以歌颂、赞扬。

案例分析：

如图 4-1-3 至图 4-1-5 所示，民间艺人将许多花卉图案用不同的形式、形态点缀在服装上，统称为服饰图

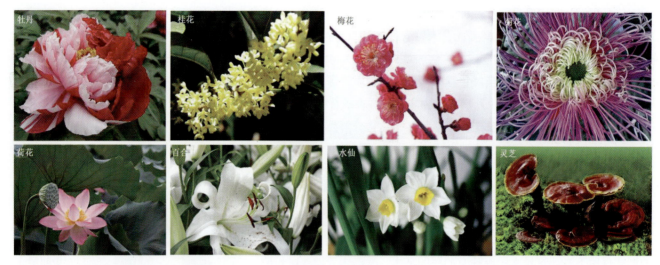

图4-1-2 花卉

案。民间的手绘图案,花形精致、蜿蜒曲回。花卉的内容仍然保留传统的民俗风格,在人民群众中创作并流传的具有民间风格和地方特色,包括根据民间风俗而设计的应景图案,以具体的花的形态为主,图案丰富。

民间服饰图案多以刺绣为主,民间刺绣精细雅治,图案秀丽,色泽文雅,有中光、齐匀、和、顺、细、各种技巧。潮绣色艳,强调阴阳浓淡,形态生动逼真,风格豪放。其他名绣也各具特色。中国民间刺绣具有悠久的历史,因此受到国内外的关注。

如图4-1-3所示,刺绣在我国四千年前已出现,传统的民间花卉刺绣图案采用象征富贵的牡丹花头、彩虹色和华丽的藤蔓,用浓郁的红色、紫色、黄色和绿叶搭配是相对的固定模式。

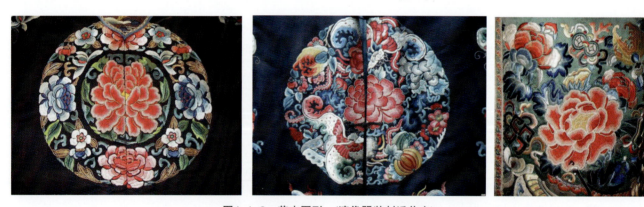

图4-1-3 花卉图形 (清代服装刺绣花卉)

如图4-1-4和图4-1-5所示,民间花卉图形的花竞相绽放、叶片生机勃勃、花枝蜿蜒向上、色彩鲜艳大胆。比如大朵大朵的牡丹,配以不同形态的叶子,图案整洁。有的图案的花形小、但秩序感强。民间还有其他写意的玫瑰花、百合花、郁金香和抽象花卉等图案。它们的色彩丰富、形态跳跃,都具有民间浓郁的喜庆繁盛生活气息和装饰韵味。

二、吉祥图案

吉祥图案是指以象征、谐音等的手法,组成具有一定吉祥寓意的装饰纹样。它的起始可上溯到商周,吉祥图案起始于商周,发展于唐宋,鼎盛于明清。明清时,几乎到了图必有意,意必吉祥的地步。

吉祥图案作为中国传统文化的重要部分,已成为认知民族精神和民族旨趣的标志之一。在中国民间,流传着

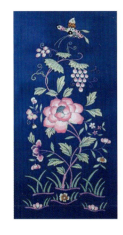 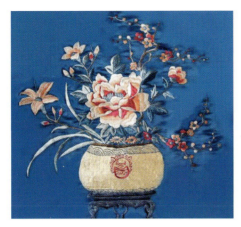

图4-1-4　花卉图形（民国精美刺绣片）

图4-1-5　花卉图形（民国刺绣喜庆服）

许多含有吉祥意义的图案。每到年节或喜庆的日子，人们都喜欢用这些吉祥图案装饰自己的房间和物品，以表示对幸福生活的向往，对良辰佳节的庆贺。吉祥物种类：中国结、牛、四灵、莲花、橘子、关公、喜鹊、如意、石榴、送子观音、百合、寿石、鹤、松树、龙凤呈祥等。

吉祥图案通过以下各种手法来表达它的思想内容如下。

（1）象征：根据某些花草果木的生态形状、色彩、功用等自然属性表现某一特定的思想内容，如石榴果内多子，象征多子；牡丹花大色艳，象征富贵；瓜瓞藤蔓不断生长，不断开花结果，象征子孙繁衍；灵芝配制补药，服之延年益寿，象征长寿等。

（2）寓意：用某些群众所喜闻乐见的神话传说，文学典故等题材来寄寓特定的思想内容。

（3）比拟：赋予某种题材以拟人化的性格，例如梅花在一年中花期最早，被比拟为花中之魁；《孔子家语·在厄》记载谓兰花生于深谷，不以无人而不芳，而被比拟为君子。

（4）表号：将某些题材当作代表某种特写意义的记号，例如"暗八仙"的八种器物图案分别为八仙所执的器物，其中葫芦代表八仙中的李铁拐，萱草也称宜男草，表达了妇女祈求生育男孩的愿望，也作为母亲的象征。

（5）谐音：借用题材名称的同音字拼成某种吉祥语，例如蝙蝠、佛手象征福，鹿象征禄，金鱼象征金玉等。

（6）文字直接表意：如直接用"福""寿""喜"等字。

1. 宝相花花纹是中国古代汉族传统装饰纹样中吉祥图案的一种

宝相花花纹是从自然形象中概括了花朵、花苞、叶片的完美变形，经过艺术加工组合而成的图案纹样。宝相花又称宝仙花、宝莲花，汉族传统吉祥纹样之一，多用于装饰瓷器，又称"宝仙花""宝花花"，盛行于隋唐时期，是集牡丹、莲花、蔷薇于一身的仙花。相传它是一种寓有"宝""仙"之意的装饰图案。

如图4-1-6至图4-1-8所示，宝相是佛教徒对佛像的尊称，宝相花则是圣洁、端庄、美观的理想花形。

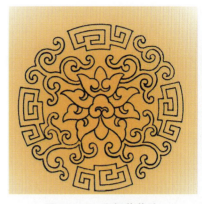

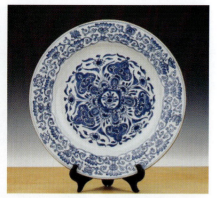

图4-1-6 宝相花花纹　　　　　图4-1-7 光绪 珐琅寿桃宝相花　　　　　图4-1-8 康熙 青花宝相花纹大盘

2. 八宝纹是传统吉祥纹饰中的八种宝物

道教把八仙手持的八种器物，作为记教八宝的符号，佛教中则用"八吉祥"作为八宝的符号。寓意八宝的纹样常见的有：一为和合，二为鼓板，三龙门，四玉鱼，五仙鹤，六灵芝，七磬，八松。但也有用其他物件作为纹饰者，如珠、球、磬、祥云、方胜、犀角、杯、书、画、红叶、艾叶、蕉叶、鼎、灵芝、元宝、锭等，可随意选择八种，称为"八宝纹"。

如图 4-1-9 至图 4-1-11 所示，八吉祥纹又称"八宝纹"，指法轮（佛法圆轮）、法螺（佛音吉祥）、宝伞（覆盖一切）、白盖（遮覆世界）、莲花（神圣纯洁）、宝瓶（福智圆满）、金鱼（活泼健康）、盘长结（回贯一切）八种图案，被藏传佛教视为吉祥象征。

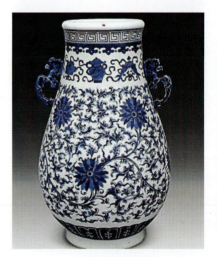
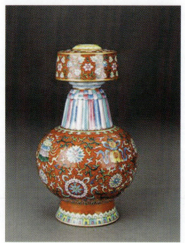
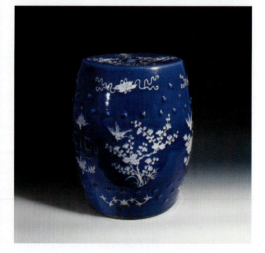

图4-1-9 青花缠枝莲八宝纹尊　　　　图4-1-10 粉彩八宝纹贲巴瓶　　　　图4-1-11 蓝釉花鸟八宝纹绣墩

3. 云气纹是汉魏时代流行的中国传统装饰花纹之一

云气纹是一种用流畅的圆涡形线条组成的图案，一般作为神人，神兽、四神等图像的地纹，也有单独出现的。云气纹寓意高升和如意。云气纹产生的根本原因是汉魏时代，中国民间对自然的崇尚和对神仙的崇拜。

从商周的"云雷纹"、先秦的"卷云纹"、两汉的"云气纹"和隋唐以来的"朵云纹""如意纹"，都是典型的、定型化的纹饰。在陶器，青铜器，漆器，铜镜到陶瓷，都能看见它活跃的身影。唐代云纹有单勾卷和双勾卷两种最基本的样式，以云气之神气冲和万物之情态的"衍化"造型意向为基础，集中体现云纹的盘绕盘曲、生动飘逸的形式意味。在这一时期的艺术样式上富丽堂皇、雍容华贵、雄浑博大，圆润饱满的审美取向。以定型化姿态崛起的朵云纹，对后代整个中国云纹发展的格局也有代表性的意义。

如图 4-1-12 至图 4-1-14 所示，云气纹是一种用流畅的圆涡形线条组成的图案，是中国传统的装饰纹样。

图4-1-12　先秦云气纹　　　　图4-1-13　东汉云气鸟兽纹画像石　　　图4-1-14　唐代云气纹

4. 缠枝莲纹饰是缠枝纹的一种，为传统吉祥纹样

作为瓷器装饰的纹样形式之一，因其图案花枝缠转不断，故称缠枝纹，明代称为"转枝"。其构图机理是以波状线与切圆线相组合，作二方连续或四方连续展开，形成波卷缠绵的基本样式，再在切圆空间中或波线上缀以花卉并点以叶子，便形成枝茎缠绕，花繁叶茂的缠枝花卉纹或缠枝花果纹。

图案以莲花组成的称"缠枝莲"。缠枝纹又名"万寿藤"，寓意吉庆。因其结构连绵不断，故又具"生生不息"之意。是以一种藤蔓卷草经提炼变化而成，委婉多姿，富有动感，优美生动。缠枝纹约起源于汉代，盛行于南北朝、隋唐、宋元和明清。

如图 4-1-15 至图 4-1-17 所示，缠枝纹又名"万寿藤"，寓意吉庆。因其结构连绵不断，故又具"生生不息"之意，是以一种藤蔓卷草经提炼变化而成，委婉多姿，富有动感，优美生动。

 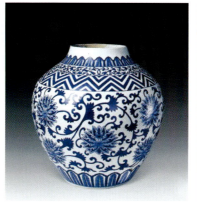 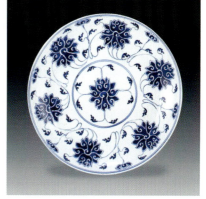

图4-1-15　明　缠枝莲纹妆花绸　　　图4-1-16　清　青花缠枝莲纹罐　　　图4-1-17　清　青花缠枝莲纹盘

三、十二生肖图形

十二生肖，又称属相，是中国与十二地支相配以人出生年份的十二种动物，包括鼠、牛、虎、兔、龙、蛇、马、羊、猴、鸡、狗、猪。十二生肖如图 4-1-18 所示。

十二生肖的起源与动物崇拜有关。据湖北云梦睡虎地和甘肃天水放马滩出土的秦简可知，早在先秦时期即有比较完整的生肖系统存在。最早记载与现在相同的十二生肖的传世文献是东汉王充的《论衡》。

十二生肖是十二地支的形象化代表，即子（鼠）、丑（牛）、寅（虎）、卯（兔）、辰（龙）、巳（蛇）、午（马）、未（羊）、申（猴）、酉（鸡）、戌（狗）、亥（猪）。随着历史的发展逐渐融合到相生相克的民间信仰观念，

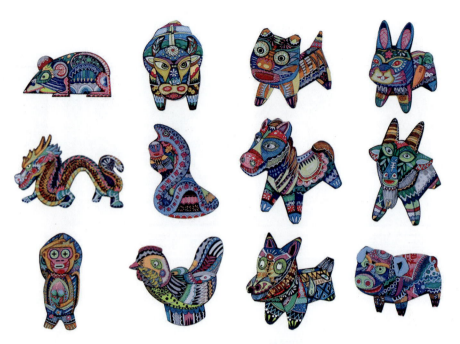

图4-1-18 十二生肖（徐晓丽设计）

表现在婚姻、人生、年运等，每一种生肖都有丰富的传说，并以此形成一种观念阐释系统，成为民间文化中的形象哲学，如婚配上的属相、庙会祈祷、本命年等。现代，更多人把生肖作为春节的吉祥物，成为娱乐文化活动的象征。

生肖作为悠久的民俗文化符号，古往今来留下了大量描绘生肖形象和象征意义的诗歌、春联、绘画、书画和民间工艺作品。除中国外，世界多国在春节期间发行生肖邮票，以此来表达对中国新年的祝福。

世界上第一枚生肖邮票是日本于1950年发行的虎年生肖邮票，邮票图案采用了圆山应举（1733年—1795年）的名画"龙虎图"中的"虎图"，还发行了由5枚虎票组成的"十"字形图案的世界上第一种生肖邮票小型张，它也是世界上唯一一种无齿生肖邮票小型张。

我国第一枚生肖邮票发行于1980年2月15日，那就是第一轮生肖邮票的第一套"猴票"。这枚邮票发行至今，身价已超过1克黄金的价格。到1991年（辛未年）1月5日发行"羊票"后，第一轮的生肖邮票12枚（单枚一套）就出齐了。

如图4-1-19所示为世界上第一枚生肖邮票。如图4-1-20所示为我国第一枚生肖邮票，首枚猴票虽属装饰性，但形体有很强的写实意，图案上那只猴子与真正的猴子相当接近。

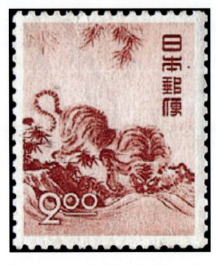
图4-1-19 日本虎年生肖邮票1950年

图4-1-20 中国猴票1980年

四、祥禽瑞兽

中国传统造型艺术题材中，禽、兽、虫、鱼等动物形态占据了很重要的部分，历代岩画、陶塑、瓷器、石刻、石雕、画像石、画像砖及工艺美术品都给我们留下了极为丰富的禽兽等动物的形象，成为我国造型艺术中的一笔宝贵遗产。现实生活中，动物仍然备受人们的珍视与关爱。应该说，在不同的情境中，各种珍禽、异兽扮演着各不相同的角色，发挥着各自不同的功能。在与人类共同发展的漫长历史进程中，许多动物承载着浓郁的历史文化内涵，蕴涵着丰富的审美心理与民俗观念，成为人们祭奠祖先与神灵、祈盼生殖繁衍、驱灾禳祸、福禄平安幸福的祥禽瑞兽。

1. 祥禽是吉祥的鸟

十二章纹，又称十二章、十二文章，是中国帝制时代的服饰等级标志，帝王及高级官员礼服上绘绣的十二种纹饰，分别为日、月、星辰、群山、龙、华虫、宗彝、藻、火、粉米、黼、黻等，通称"十二章"，绘绣有章纹的礼服称为"衮服"，如图4-1-21和图4-1-22所示。

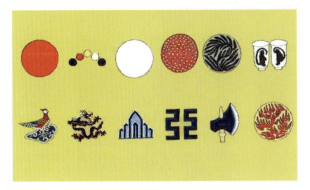

图4-1-21 十二章纹

图4-1-22 清代龙袍及龙袍所绘十二章纹

十二章内涵丰富：日、月、星辰，取其照临之意；山，取其稳重、镇定之意；龙，取其神异、变幻之意；华虫，羽毛五色，甚美，取其有文采之意；宗彝，取供奉、孝养之意；藻，取其洁净之意；火，取其明亮之意；粉米，取有所养之意；黼，取割断、果断之意；黻，取其辨别、明察、背恶向善之意。十二章纹的起源可追溯到史前时期，到了周代正式确立，成为历代帝王的服章制度，一直沿用到近代袁世凯复辟为止。北洋政府时期的国徽也是依照十二章纹设计的。十二章为章服之始，以下又衍生出九章、七章、五章、三章之别，按品位递减。例如明代服制规定：天子十二章，皇太子、亲王、世子俱九章。

（1）帝王冕服有十二章之饰，"华虫"便是其一。

关于它是指一物还是二物，古人曾有过不同的看法，但较为通行的观点都将其视作单独的图案，即雉鸡，或曰锦鸡、鷩雉，因身有五彩，"象草华之色"，故名"华虫（虫，雉也）"。古人心目中的华虫（鷩）是自然界真实存在的鸟类，也就是今人说的红腹锦鸡（雄性），《尔雅·释鸟》注中有非常形象的描述："（鷩）似山鸡而小，冠背毛黄，腹下赤，项绿色鲜明。"宋人很喜欢羽毛漂亮的锦鸡，不仅饲养观赏，而且互相赠送。

如图4-1-23至图4-1-30所示，透过吉祥鸟"华虫"审美发展的规律，其审美意义的本质特征在于"象征"。

（2）凤凰是中国古代传说中的百鸟之王，在中华文化中的地位仅次于龙。

受中国文化的影响，凤凰的形象在日本、朝鲜、越南、琉球等汉字文化圈国家中普遍出现。其羽毛一般被描述为赤红色，雄的称为凤，雌的则称为凰。其图徽常用来象征祥瑞，亦称为丹鸟、火鸟、鹍鸡、威凤等。

凤本意凤鸟，后因凤凰合体，成为凤凰的简称。中国神话传说中的百鸟之王。雄的称凤；雌的称凰，通称凤

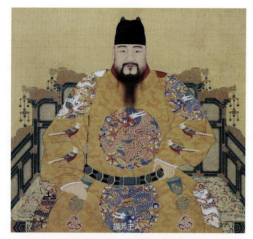
图4-1-23　明宪宗画像

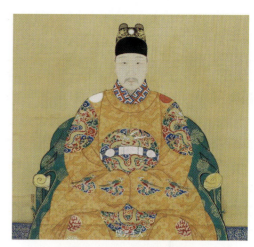
图4-1-24　明光宗画像

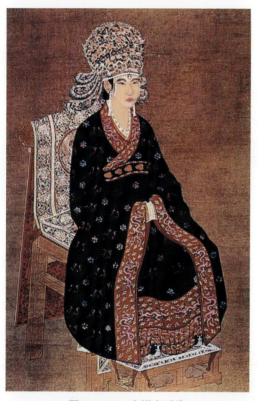
图4-1-25　宋徽宗后像

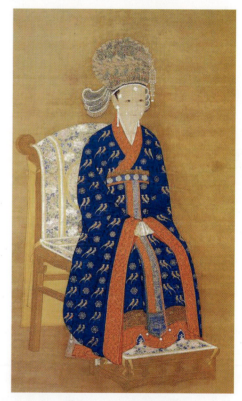
图4-1-26　宋高宗后像

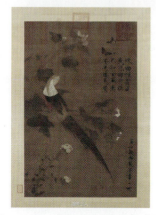
图4-1-27　宋徽宗绘《芙蓉锦鸡图》

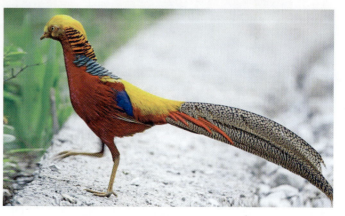
图4-1-28　红腹锦鸡（华虫原型）

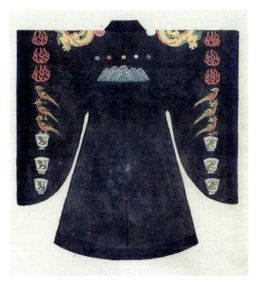
图4-1-29 明前期皇帝冕服玄衣（背面）

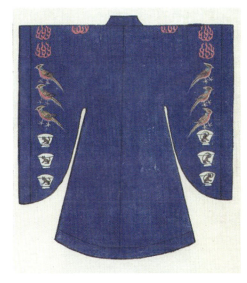
图4-1-30 明亲王冕服青衣（背面）

凰。在远古图腾时代被视为神鸟而予崇拜。比喻有圣德之人。它是原始社会人们想象中的瑞鸟，经过对其原始形象的增饰逐渐演化而来，如图4-1-31至图4-1-34所示。

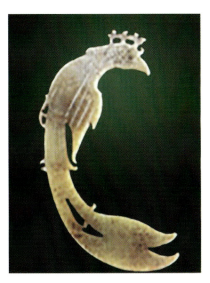
图4-1-31 商玉凤

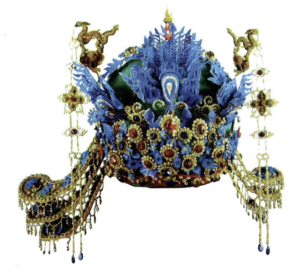
图4-1-32 明神宗孝端皇后凤冠

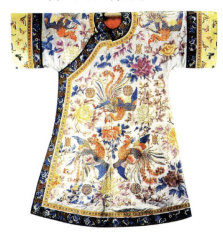
图4-1-33 清代皇后凤袍

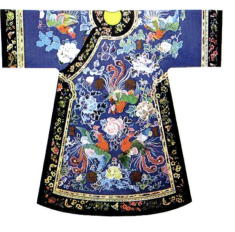
图4-1-34 清代皇后常服凤袍

(3) 鸾是古代中国传说中的神鸟，因生长在古时候的鸾州（现洛阳栾川县），而得名。

据《异苑》载"鸾睹镜中影则悲。"后人在诗中多以鸾镜表示临镜而生悲。鸾鸟和凤凰一样也有雌雄之分。雄曰鸾，雌曰和。因其鸣声悦耳而代指车铃。青鸾又名鸾鸟、青鸟、鸡趣等。鸾是古代中国神话传说中凤凰一类的鸟，在凤凰的诸种异名中，可能是最为人们熟知的一种。汉、晋小说中流行的说法，是把鸾鸟、玄鸟、青鸟视为春神之使者，以及东王公与西王母的象征。《山海经》："女床之山，有鸟，其状如翟，名曰鸾鸟，见则天下安宁。"《禽经》曰："鸾，瑞鸟，一名鸡趣，首翼赤，曰丹凤；青，曰羽翔，白，曰化翼；玄，曰阴翥；黄，曰土符。"

如图4-1-35至图4-1-37所示，鸾的形象优雅美丽，是真、善、美的化身。祥禽还有鸳鸯、鹰、孔雀、锦鸡、绶带鸟、白头翁、鹤、鹭、喜鹊、燕子、鹌鹑等。民间各种祥鸟的神话，主要在于吉祥鸟的社会心理功用和吉祥的象征意义。

图4-1-35 鸾形象　　　　　图4-1-36 唐四鸾衔绶金银平脱镜　　　　　图4-1-37 明代鸾凤补

2. 瑞兽是人的亲属、祖先、保护神

明代服饰中的公服、朝服等，均依官员的品级制作，文武职官服胸前缀一片纹绣鸟兽图案的圆形补子以区分品级，称为补服。品级与图案的对应为："文官一品仙鹤，二品锦鸡，三品孔雀，四品云雁，五品白鹇，六品鹭鸶，七品鸂鶒，八品黄鹂，九品鹌鹑；杂职练鹊；风宪官獬豸。武官一品、二品狮子，三品、四品虎豹，五品熊罴，六品、七品彪，八品犀牛，九品海马。"（《舆服志》）

在规定的服饰之外，明代尚有一类由皇帝特赏的赐服，如蟒服、飞鱼服、斗牛服和麒麟服等。赐服是明代出现的一种服饰制度。明朝建立以后，为了消除元代蒙古族服饰对汉族的影响，下诏禁止穿胡服，并根据汉族的习惯，上采周汉，下取唐宋，用了30多年时间，重新比较完整的规定了服饰制度。

随着社会逐渐稳定，丝织技术也有了比较大的发展。皇帝为了奖励有功勋的臣子，实行了赐服制度。赐服是皇帝给予臣下的一种特殊恩宠，一般分为蟒服、飞鱼服、斗牛服，麒麟服。因为龙纹是等级最高的纹样，一般用在皇室贵族的服饰中，而这几种服装的纹饰，都与皇帝所穿的龙衮服相似，原本不在品官的官服制度之内，而是明朝内使监宦官、宰辅蒙恩特赏的赐服，获得这类赐服被认为是极大的荣宠。明朝是在推翻第一个异族统治的大一统朝代元朝之后建立起来的。明太祖朱元璋即帝位一个月，便"诏复衣冠如唐制"，恢复被元代中断的汉服制度，初步确立了明朝衣冠体系。

(1) 龙是中国等东亚区域古代神话传说中的神异动物，为鳞虫之长。

龙常用来象征祥瑞，是中华民族等东亚民族最具代表性的传统文化之一。龙的形象最基本的特点是"九似"，具体是哪九种动物尚有争议。传说多为其能显能隐，能细能巨，能短能长。春分登天，秋分潜渊，呼风唤雨，而这些已经是晚期发展而来的龙的形象，相比最初的龙而言更加复杂。

《说文解字》载："龙，鳞虫之长，能幽能明，能细能巨，能短能长，春分而登天，秋分而潜渊。"

到了明代，龙的形象更加具体丰满起来。《本草纲目·翼》云："龙者鳞虫之长。王符言其形有九似：头似

驼，角似鹿，眼似兔，耳似牛，项似蛇，腹似蜃，鳞似鲤，爪似鹰，掌似虎，是也。其背有八十一鳞，具九九阳数。其声如戛铜盘。口旁有须髯，颔下有明珠，喉下有逆鳞。头上有博山，又名尺木，龙无尺木不能升天。呵气成云，既能变水，又能变火。"

封建时代，龙是皇权的象征，皇宫使用器物也以龙为装饰。

如图4-1-38至图4-1-43所示，传说中的龙形态，其中一种较为常见的龙的形象特点为九似：角似鹿、头似牛、眼似虾、嘴似驴、腹似蛇、鳞似鱼、足似凤、须似人、耳似象。

图4-1-38 明太祖龙袍上的龙纹（明初）

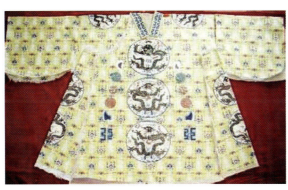

图4-1-39 明定陵出土的福寿如意5爪龙纹

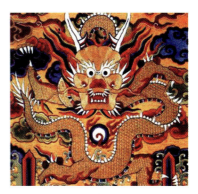

图4-1-40 明嘉靖万历朝刺绣龙纹方补

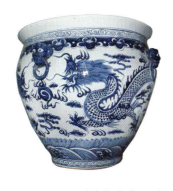

图4-1-41 清中期青花五爪龙纹大缸

图4-1-42 明代五爪龙纹瓦当

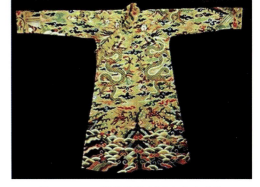

图4-1-43 明代黄地彩云金龙女龙袍

(2) 蟒袍，又被称为花衣，蟒服是京剧中帝王将相和后妃的服装。

蟒袍源于明代的"蟒衣"，又被称为"象龙之服"，与皇帝的龙袍款式相同，只是所绣的龙少了一爪，为四爪，基本上保留了蟒衣的外部形态和穿用范围，因袍上绣有蟒纹而得名。蟒袍古代官员的礼服。上绣蟒形，故称，又名花衣、蟒服。妇女受有封诰的，也可以穿。

古代官员的礼服。上绣蟒，非龙，只因爪上四趾，而皇家之龙五趾，所以四爪（趾）龙为蟒，故称，又名花衣、蟒服。蟒袍蟒，中国戏曲服装专用名称，即蟒袍。程式性：将相等高贵身份的人所通用的礼服。款式：齐肩圆领，大襟（右衽），阔袖（带水袖），袍长及足。袖裉下有"摆衩子"：周身以金或银线及彩色绒线刺绣艺术纹样。

蟒服为明代皇帝赐予有功文武大臣及属国国王，部落首领的赐服。弘治十五年，《大明会典》修成，明孝宗为奖励参与编修的大臣，特赐大学士刘健、李东阳、谢迁等蟒服，开内阁大臣赐蟒之先例。抗倭将领戚继光也曾得到御赐蟒服的荣耀。以衣身饰蟒纹而称为蟒服或蟒袍、蟒衣。蟒纹与龙纹相似，区别在于龙为五爪，蟒为四爪。蟒服的款式比较多，除圆领之外，还有直身，道袍，贴里等。明人沈德符《万历野获编》记载说：蟒衣为象龙之服，与至尊（即皇帝）所御（龙）袍相肖，但减一爪。

如图 4-1-44 至图 4-1-46 所示，蟒袍是一种皇帝的赐服，穿蟒袍要戴玉带。蟒袍与皇帝所穿的龙衮服相似，本不在官服之列，而是明朝内使监宦官、宰辅蒙恩特赏的赐服。获得这类赐服被认为是极大的荣宠。

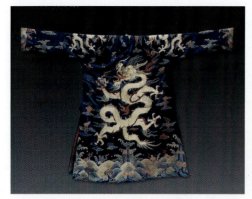

图4-1-44　明藏青织金花段蟒袍　　　　图4-1-45　明蟒服补子　　　　图4-1-46　明藏青织金妆花蟒袍

（3）飞鱼纹是传统寓意纹样之一。

《山海经·海外西经》："龙鱼陵居在其此，状如狸（或曰龙鱼似狸一角，狸作鲤）。"因能飞，所以一名飞鱼，头如龙，鱼身一角。

明代飞鱼补子，整体造型为四爪蟒形，仅尾部为鱼尾，是摩羯拟龙化之后的形态。明代锦衣卫大内太监朝日、夕月、耕耤、视牲所穿官服，由云锦中的妆花罗、妆花纱、妆花绢制成，佩绣春刀，是明代仅次于蟒服的一种赐服。《明史·舆服志》称："正德十三年，赐群臣大红贮丝罗纱各一。其服色，一品斗牛，二品飞鱼，三品蟒，四、五品麒麟，六、七品虎、彪；翰林科道不限品级皆与焉；惟部曹五品下不与。"

明代国家织造局专织一种飞鱼形衣料，也就是云锦中的妆花罗、妆花纱、妆花绢，有"青织金妆花飞鱼过肩罗""青织金妆花飞鱼绢""大红妆花飞鱼补罗""大红织金飞鱼补罗""大红织金飞鱼通袖罗""大红织金飞鱼补纱"，系作不成形龙样，名"飞鱼服"。飞鱼服是次于蟒袍的一种隆重服饰。至正德间，如武弁自参（将）游（级）以上，都得飞鱼服。嘉靖、隆庆间，这种服饰也送及六部大臣及出镇视师大帅等，有赏赐而服者。

明代的锦衣卫就有两个特征：手持绣春刀，身穿飞鱼服。

如图 4-1-47 至图 4-1-49 所示，明代官员要有一定品级才允许穿着飞鱼服。在明代发展为官服主要是太监和东厂的锦衣卫头领所穿。飞鱼服上绣飞鱼，是汉民族传统服饰的一种。

图4-1-47　明朝锦衣卫麻香色飞鱼服　　　图4-1-48　明缂丝红地海水云纹飞鱼补　　　图4-1-49　明蹙金绣飞鱼补

（4）麒麟是可以聆听天命，王者的神兽。

麒为雄，麟为雌，麋身，马足，牛尾，一角，角端有肉《汉书·武帝纪》注说："狼头，一角，黄色，圆蹄……"麒麟送子的传说，与孔子出生的传说有关。说孔子是王侯的种子，故出生前有麒麟在他家的院子里"口吐玉书"

(《拾遗记》)。人们以麒麟喻仁厚贤德和富有文采的子孙,后来转化为可送子嗣的吉祥灵兽。后人将它作为吉祥的象征广泛用于各类器物的装饰。麒麟的形象也经过一番变化,将头绘成龙首并有两角,尾绘成狮尾等。明代官服绣麒麟,似不限四品、五品,职位特殊的锦衣卫指挥侍卫等也能服用。麒麟袍为官吏的朝服,大襟、斜领、袖子宽松,前襟的腰际横有一,下打满裥。

从其外部形状上看,集狮头、鹿角、虎眼、麋身、龙鳞,牛尾就于一体;尾巴毛状像龙尾,有一角带肉。但据说麒麟的身体像麝鹿,它被古人视为神宠、仁宠。麒麟长寿,能活两千年。能吐火,声音如雷。"有毛之虫三百六十,而麒麟为之长"(有毛之虫:有毛的动物)。麒麟主要区别是飞鱼有鱼鳍,斗牛有牛角,麒麟有牛蹄。

瑞兽的一种图腾崇拜,是人类历史上最早的一种文化现象。它们从远古时代一直沿存至今。从古至今不乏能人志士将麒麟的形象以各种形式展现出来。自青铜文化兴起后,铜雕麒麟也变得广受欢迎,以铜打造麒麟形象,使人触及可摸,这样麒麟在人们心中的形象就变得更加明确。

如图 4-1-50 至图 4-1-52 所示,麒麟是中国古人相信存在的神灵,在中国众多民间传说中,关于麒麟的故事虽然并不是很多,但其在民众生活中都实实在在地无处不体现它特有的珍贵和灵异。另还有关于中国古代有四大瑞兽,分别是东方青龙、南方朱雀、西方白虎、北方玄武的说法。

图4-1-50　麒麟图案

图4-1-51　清康熙公侯伯及一品武臣麒麟官服补

图4-1-52　明洒线绣麒麟补

五、汉字

中国民间美术中的汉字艺术是图形和文字结合的创作。它既不同于完全研究文字造型、结构的文字体例,又有别于精研文字书写的书法。在中国民间美术中,汉字的书写往往揉入具象形态,既可读,又可看,形成汉字艺

术与图画你中有我、我中有你的独特形态。

民间艺术是乡土艺术，中国民间美术中的汉字和形象是民间生活情趣的集中反映，表现了与民间生活息息相关的内容。这决定了民间艺术具有极强的可读性和通俗的趣味性。

如图4-1-53和图4-1-54所示，就表现技法而言，民间的汉字艺术毫无羁绊，能写就写，能画就画，写写画画，不亦乐乎。所以民间各地的汉字艺术作品精彩纷呈、件件有趣味。

图4-1-53　民间连体字

图4-1-54　民间花鸟字

六、数字

我国民间传统吉祥数字艺术是传统吉祥文化观念的视觉表现形式和重要内容，是广大民众在绵延的历史进程中对美好生活理想和生活目标的艺术化追求和创造。作为传统吉祥文化与数字文化交织的产物，民间吉祥数字艺术是民众求吉纳福心理的特殊的艺术表现。

从数字的产生和发展来看，它与原始巫术有着密切的关系，数字依托巫术仪式具有神秘的特性，并在万物有灵的传统观念中，使数字与传统崇拜与信仰观念相联系。一切文化的建构，都是从人的生物性存在开始，中国民众在追求生命需要的一系列活动中，赋予了数字以特殊的吉祥含义，从而使民众的生存活动与吉祥数字密不可分。由于长期受到封建制度的影响，有序的等级制度和坚固的道德伦理观念规约了吉祥数字的使用范围，并把数字上升到权利的高度和伦理规范的范畴。

传统吉祥数字与民众的生活紧密相连，反映在生存和生活的各个方面不外乎祈子延寿、驱邪禳灾和招财纳福。这些方面体现了民众趋利避害的功利倾向，也是民间传统吉祥观念的主要内容。民间传统吉祥数字的艺术表现是传统思维观念和数字内涵、民艺造型观念的外化形式，它是理性与感性的交织，是真善美的统一，吉祥数字以其艺术化、审美性的形象和方式来宣扬民众对吉利祥瑞的积极追求，并通过谐音、寓意、直译等艺术手法展现出来。

这是民间传统思维模式的体现，是民众对幸福生活的追求，也是民众艺术智慧的结晶。传统数字如图 4-1-55 所示。

图4-1-55　传统数字

第二节
约定俗成的文化民俗

一、岁时节日民俗文化中的民间艺术

岁时节日是指与天时、物候的周期性转换相适应，在人们的社会生活中约定俗成的、具有某种风俗活动内容的特定节日。不同的时节有不同的民俗活动，且以年度为周期，循环往复，周而复始，主要包括：人日、立春、上元、天穿与填仓、晦日·中和·二月二、花朝（花神节）、文昌诞、上巳、寒食与清明、浴佛、端午、夏至与天贶、七夕、中元、中秋、重阳等。

春节是我国传统习俗中最隆重的节日，此节乃一岁之首，古人又称元日、元旦、元正、新春、新正等，而今人称春节，是在采用公历纪元后。古代"春节"与"春季"为同义词。春节习俗一方面是庆贺过去的一年，另一方面又祈祝新年快乐、五谷丰登、人畜兴旺，多与农事有关。迎龙舞龙为取悦龙神保佑，风调雨顺；舞狮源于震慑糟蹋庄稼、残害人畜之怪兽的传说。随着社会的发展，接神、敬天等活动已逐渐淘汰，燃鞭炮、贴春联、挂年画、耍龙灯、舞狮子、拜年贺喜等习俗至今仍广为流行。

春节是我国各族人民的传统节日。100多年前，民间艺人"百本张"曾在他的曲本中这样写道："正月里家家贺新年，元宵佳节把灯观，月正圆，花盒子处处瞅，爆竹阵阵喧，惹得人大街小巷都游串。"这是历史上关于岁首春节的生动写照。相传尧舜时期，我国就有了这个节日。殷商甲骨文的卜辞中，亦有关于春节的记载，有庆祝岁首春节的风俗。但当时的历法，是靠"观象授时"，是否准确，尚难确定。到了公元前104年汉武帝太初元年，我国人民创造了"太初历"，明确规定以农历正月为岁首。从这时起，农历新年的习俗就流传了2000多年。直到中华人民共和国成立，改用公元以后，这个节日就改为春节。

《四民月令》为人们记述了这一民俗的过程：正式祀祖前三天，家长及执事都要屏绝旁念，一心一意地用"礼制"约束。正日进酒降神，然后家室尊卑，无论大小，以次列坐先祖之前，子、孙、曾孙各上椒酒于其家长，举觞称寿。这反映了东汉时代北方大族的正日祭拜情形。

案例分析：

如图 4-2-1 所示，春节是中国民间非常隆重最富有特色的传统节日，也是最热闹的一个古老节日之一。一般指正月初一，是一年的第一天，又称阴历年，俗称"过年"。在民间，传统意义上的春节是指从腊月初八的腊祭或腊月二十三或二十四的祭灶，一直到正月十九，其中以除夕和正月初一为高潮。

在春节期间，中国的汉族和很多少数民族都要举行各种活动以示庆祝。这些活动均以祭祀神佛、祭奠祖先、除旧布新、迎喜接福、祈求丰年为主要内容。活动丰富多彩，带有浓郁的民族特色。

图4-2-1 春节

如图 4-2-2 至图 4-2-9 所示，传统岁时节日的形成及特点是我国传统的岁时节日，是农业文明的伴生物。节期的最初选择与确立，与天文、历法知识的发达有关。原始信仰是岁时风俗产生的土壤和温床；祈望人寿年丰则是岁时节日的人生寄托。

图4-2-2 熬年守岁

图4-2-3 拜年

图4-2-4　吃元宵、猜灯谜

图4-2-5　扫墓、踏青

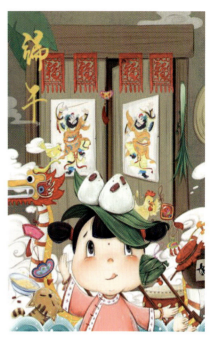
图4-2-6　吃粽子、赛龙舟

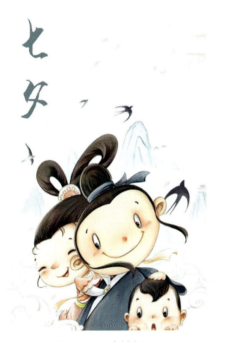
图4-2-7　穿针乞巧

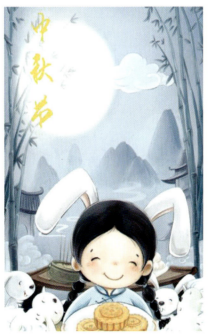
图4-2-8　赏月

图4-2-9　登高、插茱萸

四季如图4-2-10所示。二十四节气歌如图4-2-11所示。

节日是生活的高潮。竹子的节是一个一个的高耸之处，用"节"来表示生活的高潮，亦可以体认到汉字的文化魅力。如果说民俗是一种生活美，那么，节日民俗就是生活美的集中展现。

如图4-2-12至图4-2-15所示，节日活动，往往关系到民俗的各个方面，既有生活或生产等物质民俗，又有信仰、游艺等精神民俗。当然，更有组织制度民俗的种种表现。节日的文化结构是多面的、立体的。

图4-2-10 四季（徐晓丽绘）

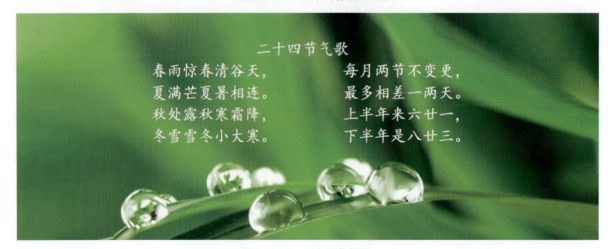

图4-2-11 二十四节气歌

图4-2-12　元宵灯会

图4-2-13　元宵龙灯

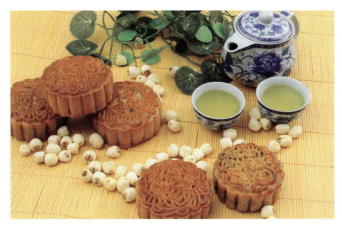
图4-2-14　中秋月饼和茶点

图4-2-15　中秋月圆

二、婚姻嫁娶民俗文化中的民间艺术

结婚风俗就是结婚的礼节。婚姻在中国古代被认为将合二姓之好，上以事宗庙，而下以继后世的头等大事。传统婚姻礼仪是中国民俗礼仪中最隆重最热烈的礼仪之一。

（一）婚嫁礼节

中国传统婚俗历史悠久，可以追溯至西周。西周时期的"婚姻六礼"，对其后各朝代婚姻的形式产生了重要的影响。三茶六礼的传统婚姻习俗礼仪使结婚的夫妇取得祖先神灵的认可和承担履行对父母及亲属的权利义务。在古代，男女若非完成三茶六礼的过程，婚姻便不被承认为明媒正娶。

三茶，指订婚时的"下茶"，结婚时的"定茶"和同房时的"合茶"。六礼，指由求婚至完婚的整个结婚过程，即婚姻据以成立的纳采、问名、纳吉、纳征、请期、亲迎等六种仪式。茶礼是中国古代婚礼中一种隆重的礼节。原来出于古人对茶树习性的认识，以为茶树只能从种子萌芽成株，不能移植，因此把茶树看作是一种至性不移的象征。所以，民间以茶作为男女订婚的茶礼。

"三茶礼"旧时多流行于江南汉族地区，一般有两种说法。一种是订婚时的"下茶"，结婚时的"定茶"，同房时的"合茶"。另一种是特指婚礼时的三道茶仪式，即第一道百果；第二道莲子、枣子；第三道才是茶。吃的方式也有讲究：第一道、第二道是接杯之后，双手捧着，深深作揖，然后将杯子与嘴唇触碰一下，即由家人收去，第三道茶作揖后才可以饮。

"六礼"始于周代,据传周文王卜得吉兆,亲迎太姒于渭滨,整个过程有六道仪式,即为:纳采、问名、纳吉、纳徵、请期、亲迎。后即将此仪式定为"六礼"。

在古代,男方下帖。下帖的基本步骤是:男家经媒人之手取得女方的生辰八字后,放在家中一个具有占卜意味的场所,比如压在香炉下或放在神像前等等,放三日,如果在这三天中家中的人都平安,就代表这姻缘取得了神的同意,占卜成功。如果这三日中发生意外,即便是打碎了一只碗,就要把生辰八字退给女方,这婚姻不成。有的地方是拿到女方八字后,请卜卦者排比,若男女双方八字相合,则议婚告成。现代人多用第二种,特别是父母为子女相亲时。八字这一关过了,男方才下帖。帖子用红纸把男女双方的姓名、生辰八字并排写好,送往女家。女家接下帖子,就表示答应这门婚事。取八字、下帖子目的在于"询察天意"。这一婚俗行为表示"婚姻天定"的观念。

(二)婚嫁程序

(1)纳彩,男方托媒去女方提亲。

(2)问名,问女方名字及生辰,俗称"开小八字"。

(3)纳吉,男方卜得吉兆,双方八字相合,男方备礼通知女方,决定成亲。

(4)纳征,男方给女方送彩礼(要礼金、衣衫、食物),俗称"开红贴""开大八字""大定""过定"今谓"订婚"。

(5)请期,男方择定婚期,备礼告知女方,求其同意。俗称"报日子""定茶"。

(6)亲迎,即新郎亲至女家迎娶,一般称为迎新。民间俗称男方叫"归亲",女方叫"行嫁""归门",今谓"结婚"。

中国传统婚姻以其礼仪的隆重和场面的铺陈而颇具特色。它通常要经过提、订婚、迎娶出嫁、闹房等"程序"。其中以新婚当夜众亲友在洞房嬉闹新娘和新郎后,新人双双携手归寝为一高潮。旧时,此中滋生出一些乖情悖理的举动,因多发生在洞房里,故称为"闹房""闹洞房""闹新房"。由于这一习俗以新娘为主要逗趣对象,故又称"闹新娘""耍新娘",旧时称为"戏妇"。

如图4-2-16所示,婚嫁程序中请期(商定迎娶日期)往往并于纳吉(送礼订婚)中。而亲迎之后的合卺(新郎新娘喝交杯酒)、闹洞房和婚后的"回门"等仪礼过程受到更加重视。

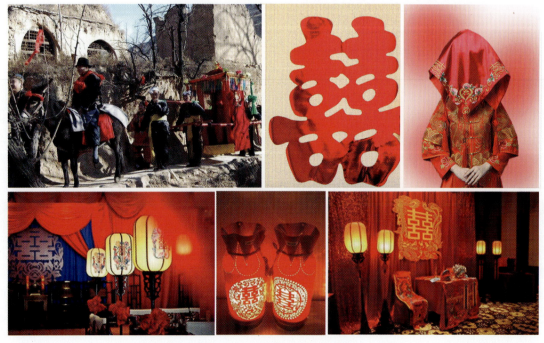

图4-2-16 民间婚嫁习俗场景

(三) 婚嫁信物

1. 龙凤呈祥

在中式婚礼上，经常看到龙和凤凰的图案。这是因为在中国，龙和凤凰都是吉祥的象征，代表高贵、华丽、祥瑞，以及夫妻和谐美满的关系。这个传统来自古代中国神话传说，据说虞舜时天下大治，乐官夔谱成了《九招》之曲呈献，虞舜演奏过程中金龙彩凤同时现身。《诗经·文王之什》中也有龙氏族王季娶凤氏族挚仲氏的记载，认为这是龙凤呈祥，"天作之合"。

2. 鞭炮

中国人喜欢在节庆日放鞭炮来增加喜庆气氛。在重大节日，如春节，元宵节，都会放鞭炮和烟花，用来表达人们的喜悦心情，同时因为中国人认为放鞭炮可以驱邪。在传统的中式婚礼上，放鞭炮是必不可少的项目，鞭炮放得越多，越响就越能带来好运气。在现代婚礼中，一些人发明了新的庆祝方式，用踩气球来代替放鞭炮，也同样为婚礼增添了不少喜庆气氛。

3. 红双喜

中国人的婚礼上，到处可见大红的双喜字。双喜字由两个"喜"字组成，代表喜事加倍，不同一般的高兴和喜庆，也表示给新人带来好运气和幸福生活。

4. 中式婚礼服装

传统的中国婚礼上，新娘子要穿非常漂亮的汉服，汉服是具有中国特色的传统服装，具有历史意义和严肃的婚姻寓意。

5. 喜庆食物

红枣、桂圆、花生、莲子都象征子孙延续，年生贵子、团团圆圆、富贵吉祥。

婚姻是维系人类自身繁衍和社会延续的最基本的制度和活动。在我国的传统的人生礼仪中，男婚女嫁是不可轻视：生子是延续世系的标志，结婚则是其手段。中国在历史洗礼下，婚姻礼仪也随社会变迁而变化，进而符合社会进程。

三、丧葬礼俗文化中的民间美术

一个人从在胎中孕育直到去世，甚至到去世很久很久，都始终处于民俗的环境中。民俗像空气一样，是人们须臾不能离开的。对民众社会来说，民俗又是沟通情感的纽带，是彼此认同的标志，是规范行为的准绳，是维系群体团结的黏合剂，是世世代代锤炼和传承的文化传统。

丧葬习俗流传至今，已经有几千年历史，世界各个民族都有自己的丧葬习俗。丧葬文化，也是中华民族，几千年文化文明史中的一部分，是先民在长期相信万物有灵、"祖魂入体与灵魂再生"的观念下形成的。在他们的意识里，"死"是灵魂离躯体而去，人死灵魂不会因肉体的消失而消失，人"死"之后，灵魂又会入体投胎，往复循环、生生不已。生者希望死者的生命在另一个世界得以延续，于是产生了沟通两个世界的欲望。丧葬，是对死者遗体处理的一种风俗礼仪形式。在人类发展的过程中，由于受到政治制度、社会制度、宗教信仰、自然环境以及精神文化发展水平等因素的影响，不同地域、不同民族、不同时期、不同阶段有不同的丧葬民俗，反映到葬式、葬法上，形式也是多种多样。有丧葬习俗产生的一系列冥具造型，有纸人、纸衣、纸家具、纸屋、纸钱、花圈、旌幡等。如民间流传一种俗称"送老鞋"的寿鞋（见图4-2-17）。

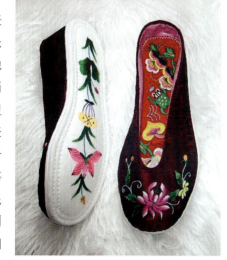

图4-2-17　寿鞋

如图 4-2-18 和图 4-2-19 所示，丧葬用品体现的是对生命的尊重，对临终者的关怀，亲情的表达和故人的悼念，它所蕴隐的文化内涵十分深厚。

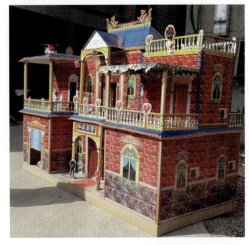

图4-2-18　纸屋

图4-2-19　纸钱

四、游乐文化中的民间美术

传统玩具是指从古代流传下来的手工制作玩具，俗称"耍货"。它们与民俗关系密切，具有一定的传承历史。传统玩具的生产采取了一家一户的作坊式加工方法，成为代代相传的地方和家族手艺，其材料大多采用天然的泥、木、竹、石、布、面、金属、皮毛等。传统玩具的题材是中国传统文化的一部分，表现的是民众的信仰、习俗和戏曲、传说、民间文学等内容。它的造型、色彩和结构随意、主观，具有原始文化和乡土艺术的特点，反映了中国的传统审美观念。

传统玩具丰富了中国民间的游戏及体育活动，在进行各种各样的游戏活动时，人们既得到了娱乐，又达到了强身健体的目的。而共同参与的游戏或竞赛，更使人们增进了情感交流并深刻体会到体育精神的真谛。中国传统玩具在漫长的历史岁月中，形成了丰富多彩的品类和地方风格，并一直伴随着人们的成长。时至今日，虽然许多玩具已改头换面，但个中的含义及先人的智慧却仍长存其中。

1. 泥玩具

泥塑艺术是我国一种古老常见的民间艺术。它以泥土为原料，以手工捏制成形，或素或彩，以人物、动物为主。我国泥塑艺术可上溯到距今 4000 至 10000 年前的新石器时期，史前文化地下考古就有多处发现。中国泥塑艺术最著名的有天津"泥人张"、无锡惠山泥人、敦煌石窟彩塑等。如今，泥塑艺术是人们追求返璞归真的具体写照。

我国出产泥玩具的地方很多，风格差异也很大。它们的起源乃至发展都和其他的民间工艺种类一样，完全来自于民间艺人的创造。它们的生产和消费都很依赖于各地本土的审美眼光，泥土味十足。泥玩具由于受用途的制约，不可能精雕细琢，而要求造型简练成团块，涂以强烈的、对比的鲜艳色彩，以吸引儿童，从而形成粗犷的风格。泥玩具如图 4-2-20 至图 4-2-22 所示。

2. 竹木玩具

万花筒是一种光学玩具，只要往筒眼里一看，就会出现一朵美丽的"花"样。将它稍微转一下，又会出现另一种花的图案。不断地转，图案也在不断变化，所以称"万花筒"。

万花筒的图案是靠玻璃镜子反射而成的。它是由三面玻璃镜子组成一个三棱镜，再在一头放上一些各色玻璃碎片，这些碎片经过三面玻璃镜子的反射，就会出现对称的图案，看上去就像一朵朵盛开的花。

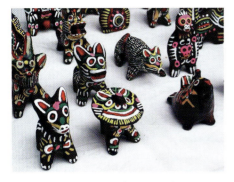
图4-2-20 淮阳泥泥狗

图4-2-21 玉田泥玩具

图4-2-22 惠山泥人

万花筒美妙的奥秘就蕴藏在它设计精妙的镜体结构和流动图案当中。

竹木玩具如图4-2-23至图4-2-28所示。

图4-2-23 实景万花筒

图4-2-24 竹水枪

图4-2-25 拉扯爬猴

图4-2-26 竹蜻蜓

图4-2-27 知了会叫

图4-2-28 小鸡啄米

3. 纸质、皮质玩具

华县皮影制作技艺是陕西省渭南市华县的地方传统手工技艺。其历史可谓久已，远可追至唐、宋时期，发展鼎盛期当在明、清之际。要经过削、磨、洗、刻、着色等24道工序，刻三四千刀才能做成。纸质、皮质玩具如图4-2-29至图4-2-31所示。

剪纸（见图4-2-32）是中国最普及的民间传统装饰艺术之一，有着悠久的历史。全国各地都能见到剪纸，甚至形成了不同地方风格流派。剪纸不仅表现了群众的审美爱好，而且含蕴着民族的社会深层心理，也是中国最具特色的民艺之一，其造型特点尤其值得研究。民间剪纸在表现形式上有着全面、美化、吉祥的特征，同时民间

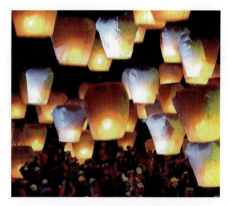
图4-2-29 孔明灯

图4-2-30 纸翻花

图4-2-31 纸灯笼

图4-2-32 剪纸（学生作品）

剪纸用自己特定的表现语言，传达出传统文化的内涵和本质。

蔚县剪纸（见图4-2-33）源于明代，是一种风格独特、在国内外享有盛誉的传统民间艺术。蔚县剪纸的制作工艺在全国众多剪纸中独树一帜，这种剪纸不是"剪"，而是"刻"。

图4-2-33 蔚县剪纸

蔚县剪纸历史悠久，以其独特的风格在海内外享有盛誉。蔚县剪纸吸收了河北武强木版水印窗花以及河北雕刻刺绣花样等民间传统艺术形式的特色，以薄薄的宣纸为原料，用小巧锐利的雕刀手工刻制，再点染明快绚丽的色彩而成，构图朴实饱满，造型生动优美逼真，色彩对比强烈，带有浓郁的乡土气息。

皮影戏发源于我国西汉时期的陕西，距今已有一千多年的历史，是世界上最早由人配音的活动影画艺术，有

人认为皮影戏是现代"电影始祖"。在中国，不少的地方戏曲剧种都是从皮影戏中派生出来的，而皮影戏所用的幕影演出道理，以及表演艺术手段，对近代电影的发明和现代电影美术片的发展也起到了重要的先导作用。由此可见，皮影艺术在中国乃至世界上拥有很高的艺术价值，如图4-2-34至图4-2-36所示。

图4-2-34 皮影　　　　　　　图4-2-35 皮绣球　　　　　　　图4-2-36 拨浪鼓

4. 布偶玩具

布偶玩具是历史悠久的传统艺术之一。很早以前，广大乡村妇女就常常缝制一些活泼的禽兽花卉和生活用品，来美化生活和表达自己的美好愿望。后来，这种民间工艺逐渐商品化，畅销国内外。

如图4-2-37至图4-2-42所示，布偶玩具是人们非常熟悉的物品，品类繁多，工艺精巧。通过多变的色彩组合，生动的动物造型设计，将形、色、情、意、融为一体，构思新奇，夸张合理。游乐文化中的传统玩具有对比鲜明、造型生动逼真等特点，点缀用于喜庆活动，烘托欢乐气氛。

图4-2-37 淮阳布老虎　　　　图4-2-38 布牛　　　　　　图4-2-39 布马

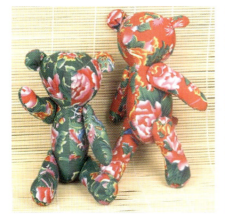 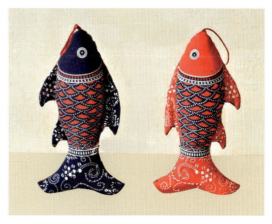

图4-2-40 布玩具　　　　　图4-2-41 东北布鱼　　　　　图4-2-42 乌镇布鱼

民间艺人们非常重视色彩的象征性，他们遵循当地的传统，将色彩作为某种观念的阐释和心理需求的象征，超越了色彩仅仅作为视觉的、感性的知觉形式。民间美术色彩普遍艳丽浓烈、丰富鲜明，色彩整体效果鲜艳、热烈、轻松、明快。这种色彩特征除了受视觉规律的影响之外，更受到了地理环境和传统民俗观念的影响，色彩具有象征性和寓意性。

第三节
纳吉求福的文化思想

一、巫术文化

巫术文化产生于人类童年时期，是远古初民在生产力低下的社会环境下认识世界、控制自然的一种手段。学术界普遍认为，巫产生于原始狩猎时代，当时的人类思维能力还很低下，对众多自然现象无法解释，比如电闪雷鸣、日升月落、四季变更等。他们认为冥冥之中有种神秘的力量在操控一切。这是万物有灵观念的来源。而正因为万物有灵，所以需要沟通神灵与人类的中介来表达人类的愿望并传达神灵的意图，这个中介就是"巫"。

案例分析：

如图4-3-1至图4-3-3所示，是民间巫术祭祀文化。巫术是企图借助超自然的神秘力量对某些人、事物施加影响或给予控制的方术。

图4-3-1 贵州德江傩戏

图4-3-2 羌族的巫术祭祀活动

图4-3-3 藏戏跳神面具

传说舜的儿子做了巫咸国的酋长。带领巫咸国生产食盐。因为当地的巫咸人掌握着卤土制盐的技术，他们把卤土蒸煮，使盐析出，成为晶体，外人以为是在"变术"。加上巫咸人在制盐的过程中，举行各种祭祀活动，希望南风为他们带来好的气候等，以利于析盐。他们的祭祀，有各种表演，并且附有各种许愿和祈祷的言语。最后，开始各道工序，直至生产出白色结晶的食盐。这一整个过程，在别的部落，把它看成是在实施一种方术，于是，人们称这种会用土变盐的术为"巫术"。这就是"巫术"一词的由来。今人知"巫术"就是会"变术"。其实，巫术最早是指巫咸人有制盐技术。

随着原始人对巫术的系统化发展，祭祀活动逐渐成为不可缺少的重要宗教仪式，在这些神秘的原始巫术活动

中，最初的艺术意识萌发了。舞蹈、唱歌、戏剧、绘画、装饰等艺术形式最初都是萌发于此，是在人类对自然神灵的崇拜和图腾祭祀中产生的。中国三千多年前殷商王武丁时期开始的甲骨文，都是问凶吉的占卜问答短句。有人认为中国文字也是巫师创造的。后来，最早的那些万能通神的巫师慢慢开始专业分化，转变为几个专业群体：史家用文字记录历史，医家治病救人，阴阳家占卜问卦看风水，天家看天象制定历法、预测凶吉，礼乐家主持祭祀礼仪等。巫在中国自始就是上层文化，然后自上至下慢慢下沉。

中国巫文化的特色如下。

（1）中国王权认识到全民巫术的害处，很早就进行了一场"绝地天通"行动（传说从黄帝的继承者颛顼就开始了），让人和神界分离，王权把握其中。于是很多巫术的行使权被统治阶级垄断，例如民间不能从事观天象的活动。

（2）中国很早就形成了一种"天人合一"的哲学思路，皇帝是天之子，是沟通天和人的中介，也需要承担天的谴责。敬畏自然、与自然和平相处也是这种哲学所倡导的价值观。

（3）以害人为动机的"黑巫术"很早就受到了上层精英的压制和排斥，只在一些民间边缘地区悄悄流行。几千年之中，黑巫术经常受到官方和民间的定点清除。

（4）以炼黄金为目的的"炼金术"很早就被压制。早在公元前144年，汉景帝就颁发禁止令，不许民间"擅自"炼金，由官方垄断炼金的权利。因此江湖术士将更多精力投入到以追求长寿为目标的"炼丹"活动中。

（5）中国很早就发展了一套强大的巫理论，要点包括"天人合一""阴阳五行"等元素。这是一套通用性很强的解释体系，后辈学者一次又一次与时俱进地把新内容和注解装进远古的语言和逻辑框架之中，并以自己的名声为这些古代理论背书、延续生命，造成了一个远古理论、博大精深的虚妄奇观。

（6）通过长期的扩展和下沉，春秋战国出现的儒家、道家、阴阳家等多种流派都基于"天人合一""阴阳五行"等元文化建立了自洽学说，该逻辑体系已然成为中国医学、农学、天学、地学等各学问体系的基本分析框架。而民间巫术活动也在官家容许的范围内深入每个人的生老病死。

如图4-3-4至图4-3-6所示，巫术在中国是历史悠久的全民运动，已经成为根深蒂固的中华元理论，好像人人都可以在这套体系中找到自己想要的答案。

图4-3-4　土家族傩戏

图4-3-5　壮族师公戏

图4-3-6　赣西萍乡傩舞

当先民头脑里产生了"万物有灵"观念，确信那些存在于自己周围的各种看不见的鬼神时刻都与人发生某种联系，给人造成吉凶祸福之后，为了抵抗鬼神给人施加影响，增强对鬼神控制能力，于是，那些所谓能卜知鬼神，并能对鬼神施加巫力的巫师就出现了。巫师和巫术之产生，正是原始初民的需要。巫师发展就其种类来说：如按卜和卜祭结合的职能来说，可分为专卜巫师和卜祭都行的巫师两大类；若以巫力的大小和威望的高低来分，则有大小巫师之别。从巫术的性质角度，可以把巫术分为黑巫术和白巫术。黑巫术是指嫁祸于别人时施用的巫术；白巫术则是祝吉祈福时施用的巫术，故又称吉巫术。从施行巫术的手段角度，巫术又可分为两类，一为模仿巫术，另一种称接触巫术。

有人说中华文明是人类历史上连续时间最长的文明，而这个文明体系中最古老、最连续的元素非巫理论莫属。

当几百年前西方现代科学初到中国之时，可以想象当时少数好奇而敏感的知识精英在接触了西方科学之后因自己的无知所受到的震惊。但受到震惊的只是极少数，绝大多数人仍然沉浸于博大精深的自恋之中不能自拔。如果不是最后西方的枪炮把更多人从梦中惊醒，巫理论还将继续自娱自乐、发扬光大下去的。

二、佛教文化

佛教文化对民间美术造型的渗透与深入不容忽视。如佛教里的"弥勒佛""观世音"在民众心里占有举足轻重的地位。弥勒佛的造型很受中国老百姓的喜爱，他大大的肚子，笑口常开，他的形象能够使人们解脱烦恼、纳福纳财，进而对生活充满乐观精神。观世音的造型是相貌端庄慈祥，手持净瓶、脚踏莲花，其大慈大悲、救苦救难、和善可亲的形象帮助民众实现自己的美好愿望。由世音的形象随之而来的莲花、宝塔、香炉、法轮、木鱼、念珠、旌幡、华盖等全都带上了佛教的神奇法力。

如图 4-3-7 至图 4-3-10 所示，可以看出在佛教文化中最常出现的图形为莲花、法轮、宝伞、宝瓶、盘长等。这些成了民间百姓诉诸苦难的文化替代元素。

图4-3-7　释迦牟尼像

图4-3-8　香港大屿山天坛大佛

图4-3-9　海南南山海上观世音菩萨

图4-3-10　藏佛

三、道家文化

道教在中国发展几千年，形成了自己特有的文化。道教文化极其高雅，极其通俗。亦其中一部分已演化为民间世俗，成为劳动群众精神生活的组成部分。阴阳哲学在中国人的各种观念中是一种最基本的观念，几乎无所不在。民间美术中，阴阳哲学观同样无处不在。阴阳包罗万象，如冷暖、天地、乾坤、日月、宇宙、水火、雌雄、生死、刚柔、动静、凶吉、黑白等全属于此列。阴阳最初的意义是指阳光的阴与阳，向日为阳、背日为阴。古代思想家看到自然界万物都有正反两面，就用阴阳来解释这个现象。如太极八卦图，由阴阳鱼外圈加"—"与"– –"符号的八种叠变构成，用以象征阴阳万物。先民创造的阴阳、八卦、五行文化对民间美术影响深远，表现在太极阴阳图式在民间的广为应用。此外，以生殖崇拜为中心的阴阳交感观形成了民间美术的造型观念。

如图4-3-11所示，阴阳造型的用途为阴阳方士观看风水或民众用于祛邪免灾、寓意吉祥，采的是其相生相克、运动不止的时空观。图4-3-12是由阴阳鱼为原型所做的品牌形象设计。

图4-3-11　道教阴阳八卦

图4-3-12　阴阳鱼现代设计

四、儒家文化

儒家文化是以儒家学说为指导思想的文化流派。儒家学说为春秋时期孔丘所创，倡导血亲人伦、现世事功、修身存养、道德理性，其中心思想是恕、忠、孝、悌、勇、仁、义、礼、智、信，其核心是"仁"。儒家学说经历代统治者的推崇，以及孔子后学的发展和传承，使其对中国文化的发展起了决定性的作用，在中国文化的深层观念中，无不有儒家思想的烙印。

儒家的"仁""礼"思想深入人心。"仁"是儒家文化的核心，"爱人"是"仁"的核心价值。"爱人"以"孝悌"为起点，"孝悌"是人类最基本的血缘亲情，是自然、自发的，而"爱人"是一种理性化的普遍情感，经过了理性的提升。因而，孔子创立以血缘宗法为基础的宗法世系制度，从人际关系约定人的上下尊卑，以伦理道德维护人际关系。古代中国人皆以"多子"为"多福"，因而非常重视家族绵延的意识。所谓"不孝有三，无后为大"，对古人来说绝了门户、断了香火是比天还大的事情。民间美术中"五翎"（指"五伦"）的凤凰、白鹤、白头、鸳鸯、燕子组合的图案，就象征儒家严格而有等级的君臣、父子、兄弟、夫妻、朋友等五种伦理关系。儒家文化具有一种控制力，一种规范力，力求保持社会和人际的秩序。如体现"学而优则仕"的"路路连科""青云直上"等民间美术中的造型，都寓意科举高中、仕途畅通。

如图4-3-13和图4-3-14所示，在民间美术中多用石榴、蛙、鱼、蝙蝠、佛手等表达多子多福之意。

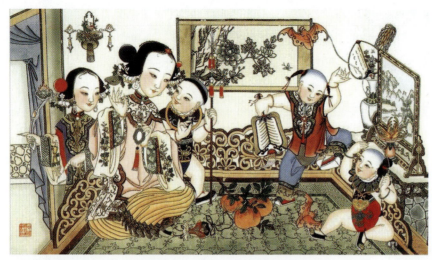

图4-3-13　多子多福（年画）

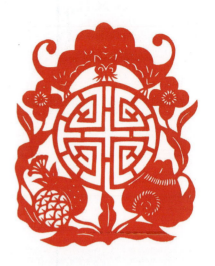

图4-3-14　多子多福（剪纸）

本章小结

作为原始艺术直系发展而来的民间美术，自然承袭和保持了人类早期原始的思维观念与特征。当早期的人类仅仅依靠自身的力量还不足以抵御外界自然力的侵袭时，必然希望有一种超自然力量的庇佑，民间美术中所表现的各类神灵，正是中国崇拜自然万物的遗存。图腾崇拜、生殖崇拜等观念，以及各种神话传说、阴阳五行哲学思想成为民间美术具体而直接的文化根源，暗含在民间美术各种形象中的文化内涵是对传统文化精神的直承。

民间美术是人民群众集体创作、世代相传的艺术门类，尽管民间美术种类繁多、色彩斑斓、造型千变万化、风格纷呈，但究其形象符号的内涵无外乎是对图腾、生命生殖崇拜等原始宗教观念，各种神话传说、阴阳五行哲学思想的传承与体现，而这些内涵是民间美术创作具体而直接的文化根源，使得民间美术伴随着民俗文化的发展历程，映射出中国传统文化演变和传承的印迹。

复习思考题

1. 固定的文化层次特点是什么？包括哪些约定俗成的文化民俗？
2. 民间纳吉求福的文化思想来源于什么？

实训课堂

1. 根据传统吉祥纹样的特点，设计一张吉祥寓意的作品。
2. 利用岁时节日来设计一组传统节日插画，包括春节、元宵节、中秋节等。
3. 根据民间艺人的不同特色，选取一个种类进行设计制作，如剪纸、手工布偶玩具等。

第五章

民间美术元素在现代艺术设计中的运用与创新

MINJIAN MEISHU YUANSU ZAI XIANDAI YISHU SHEJI ZHONG DE YUNYONG YU CHUANGXIN

学习要点及目标
1. 掌握民间美术元素在现代设计中的运用方法。
2. 了解民间美术的色彩体系。

学习指导

民间美术元素与现代艺术设计的融合，是过去和现代的有机结合。民间美术元素丰富了现代艺术设计的民族文化内涵，增强了现代艺术设计的创造力，有益地补充了现代艺术设计的审美精神。现代艺术设计和民间美术元素的融合和创新，既增添了现代艺术设计的素材，又丰富了民间美术的表现形式。

第一节
造型的延续

中国民间美术是中华民族传统文化的重要组成部分。它随着时间的推移、历史的发展而不断积淀、演变，形成了中国特有的造型体系，是一种深厚的、富有魅力的民族视觉文化，体现了中华民族的艺术精神和造物思想，折射出中华民族特有的审美观念及情趣。以现代的视角梳理、解读民间美术，就会发现其巨大的视觉价值。这是探索中国本土设计面向世界的重要源泉。

许多被世界认同又具有鲜明民族特色和文化内涵的现代设计作品，都从民间美术中获得了灵感。民间美术造型的题材、内容及手法都是民众了解、熟悉和喜闻乐见的，符合大众的文化心理特征，在传递信息上不用解释，适合直接解读。民间美术在现代设计中具有独特的情感心理和视觉优势。

随着经济的发展，民间美术不但面临着保护与传承的问题，而且面临着如何开发利用、延续与演进的问题。丰富多样的民间艺术资源是中国本土设计、中国现代设计的重要源泉之一。中国民间美术具有独特的造型体系，站在现代设计的角度对民间艺术进行利用与创新，赋予中国现代设计崭新的内涵，对形成具有中国民族特色的现代艺术设计具有重大的启迪意义。

案例分析：

如图 5-1-1 和图 5-1-2 所示是著名华人设计师陈幼坚设计的公司标志，其构思来源于中国民间传统吉祥图案"四喜童子"。由于两童子通过旋转角度及共用身体而组合形成四个，"四喜童子"由此得名。陈幼坚设计公司的标志在形象鲜明的"四喜童子"剪影图形中添加细白线，用来突出人物的细部和结构，象征设计公司创作灵感的循环不息、多元化的设计风格，以及公司与客户紧密合作、相互推动的亲密关系。"四喜童子"的吉祥图形被赋予了时代气息，贴切地表现了设计公司形象，完美表现了这一传统民间美术造型。

如图 5-1-3 和图 5-1-4 所示，民间玉器"四喜童子"的形象在年画里有新的变形，名为"六子争头"。虽然形式略有不同，但是表现手法是一致的，都是运用旋转和共用的手法，使形象连续不断，寓意生生不息。图 5-1-5 是日本设计大师福田繁雄将"四喜童子"演化成为自己的图形语言创作的招贴。

如图 5-1-1 至图 5-1-5 所示，经过创新的图形以中国传统的、民族性的装饰图形为元素，经过再次取舍、提炼、变异，组成创新的图形。它强调二次原创性，是一种富有时代精神、符合现代审美意识而又保留了民族神韵的新图形。

图5-1-1　陈幼坚设计公司标志（一）

图5-1-2　陈幼坚设计公司标志（二）

图5-1-3　玉器摆件（四喜童子）

图5-1-4　民间年画（六子争头）

图5-1-5　日本年会招贴设计（福田繁雄）

一、异质同构

同构是一一映射的关系，是在物态相似因素之间形成一种转换。这种转换可以是视觉上的、心理上的，也可以是经验认识上的，从而达到一种超越文字的视觉呈现效果。从抽象的"意"到具象的"形"，再从对"形"的翻译转换到对"意"的释义，通过对概念的联想，找出具有同构关联的形象，再根据视觉要素的传达特性做出相应的形式演绎，最终获得"形意并存"的同构形态。

异质同构是指将不同质地的事物进行非现实的结合，通过肌理替换、材质覆盖实现的意义转嫁，形成新的内涵，传达更深刻的含义。这种手法是将现实中相关或不相关的元素形态进行组合，以会意的方式将元素的象征意义交叉形成复合性的传达意念。这种组合不是简单的相加、罗列，而是以一定的手法整合为一个统一空间关系中的新元素，从视觉上看具有合理性，而从主观经验上看又是非现实存在的。

在民间美术中，可以看到诸多的异质同构作品。例如，有很多民间艺术品打破时空界限，用一种元素的形去嫁接另一种元素，使形与形之间产生冲突与连接，呈现四季同在、日月同辉等新颖的视觉形态。

设计师可以通过异质同构的方法把握作品的整体性、直觉性，以开阔设计思路。异质同构往往能使作品比单

纯的形更能吸引人的注意，使人感到耳目一新。应用这一原理可以大胆突破图形的单一样式，在既定形的基础上进行合理、大胆的拆分，甚至可以用一种形去打破另一种形进行嫁接，使各个元素产生相近、相反等创新关系，同时对其进行异质同构。

案例分析：

著名设计师靳埭强设计的大量招贴作品中无不渗透着中国的传统文化以及对中国传统图形元素的运用。例如他的代表作品20世纪80年代初的多届亚洲艺术节的招贴设计。他巧妙地将中国传统图形重构解读并运用在招贴设计中。如图5-1-6所示将四国艺人的舞台面部化妆组合成新的脸谱，设计中运用了中国传统的脸谱图形并对其进行异质同构，既体现中国特色又具有现代感。图5-1-7是将多国文艺工具结成吉祥绳结。同样，吉祥绳结是中国传统的图形，蕴含有吉祥如意的意义，将亚洲多国文艺工具组成吉祥绳结，包含了多国文艺的展示内容，同时在整个设计中又融入中国的传统文化精神。

如图5-1-8至图5-1-10所示，靳埭强主张把中国传统文化的精髓融入西方现代设计理念中去，强调这种相融并不是简单相加，而是在中国文化深刻理解上的融合。

图5-1-6　第三届亚洲艺术节招贴设计（靳埭强）

图5-1-7　第七届亚洲艺术节招贴设计（靳埭强）

图5-1-8　第九届亚洲艺术节招贴设计（靳埭强）

图5-1-9　第十届亚洲艺术节招贴设计（靳埭强）

图5-1-10　第十届亚洲艺术节招贴设计（靳埭强）

靳埭强的《自在》系列招贴设计（见图 5-1-11 和图 5-1-12），运用异质同构的手法，将外形看似不相关的元素组合在同一画面上，很好地把中国传统文化的内涵通过形态各异的视觉形象表达出来。"行也自在"，用书法汉字"行"、僧人穿的鞋、远山来表达"行也自在"的内涵。其他几幅招贴都采用这种手法，《自在》系列招贴不仅表现了人与自然的和谐，也表现了心与心、心与自然的和谐，无拘无束，自由自在。

图5-1-11《自在》系列招贴设计（一）（靳埭强）

图5-1-12《自在》系列招贴设计（二）（靳埭强）

二、异形同构

异形同构是指将两个以上原本不相关的图形各取部分拼合成一个新形象，组合在一起借以表达主题思想。异形同构是利用事物之间的形态联系或是内在的逻辑，进行超现实的组合。当组合的物体差异越大，相距越远，同构的效果就越奇特，越具有震撼力。这种不同性质的物体组合，突破了原有的逻辑关系，产生了新的意义。

异形同构主要是为了民族传统图形的再生。异形同构的实质是一种组合方式。组合元素可以不断地变化，也可以不断配对重组，以促进新的图形产生。民间美术的异形同构是将形象元素重新组合为新内容的结构方式。这种手法在用象征手法表达图腾崇拜、吉祥寓意的民间美术中最为常见。同构将相关联的事物以互融的创造方式进行超乎常理的综合，形成新的寓意或形象。异形同构蕴藏了民间大众丰富的想象力和创造力。

如图 5-1-13 所示，鸡头鱼剪纸，运用异形同构的手法将鸡头与鱼身进行结合，表达吉祥有余的美好观念。

如图 5-1-14 所示，人面蛙剪纸同样通过异形同构将娃娃的头部和蛙身进行结合，表达多子多福的美好祝愿。

图5-1-13　鸡头鱼（剪纸）

图5-1-14　人面蛙（剪纸）

在现代图形设计的方法和规律中，异形同构的手法最为常见，应用也最广泛。利用异形同构的手法进行创作，最主要的是要把握不同物体之间的联系的可能性，找到事物之间的关联点——同构的要素，切不可生搬硬套和盲目连接。同构的组合方式有两点需要注意：一是原形中保留下来的部分应是特征性的，保证原形能被受众识别；二是拼置连接的过渡部分要自然，组成的新形象具有视觉上的完整性和合理性。

案例分析：

异形同构的构成技巧关键在于不同形的组合。在平面设计中，这种经典的案例很多，比如刚特·兰堡的作品（见图5-1-15）并不直接使用任何直接关联主题的形象，而是将日常生活中普通事物的形象进行同构，形成了丰富的视觉图形。

如图5-1-16所示，将刀片、便笺与胶片作了同构处理，便笺与胶片是设计师记录转瞬而逝灵感的工具，而招贴的作用就应该像刀片那样刺激、锋利。整张作品仅用了黑色，简洁、单纯，令人印象深刻。

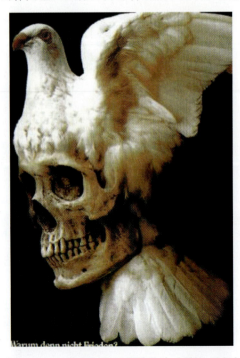
图5-1-15　战争与和平招贴设计（刚特·兰堡）

图5-1-16　芬兰拉赫蒂招贴博物馆20周年招贴设计

第二节 寓意的传承

民间美术的某些造型一直被延续着、使用着，不仅仅是因为其具有审美意义的外形，中国的民间美术是一种象征艺术，也可以说是一种观念艺术。在中国传统的思维方式和文化体系中，一个十分重要的特点就是具有普遍意义的象征性的思维方式与表达方式。在民间美术中，这种象征意义和象征功能，更是无所不在，并被表现得淋漓尽致。民间美术体现出浓厚的人情味和丰富的文化内涵，并产生多样的寓意。民间美术的寓意反映了集体意识、情感气质和心理素质，由于其寓意背后的内涵超越了时代，所以至今仍具有生命活力。

如图5-2-1至图5-2-3所示，中国民间美术中的造型，大都包含一定的寓意，民间美术常常是利用文字和语言的多音多意，以及习俗中的象征含义来表达某种观念。

图5-2-1 连生贵子（天津杨柳青年画）

图5-2-2 马上封侯（武强年画）

图5-2-3 耄耋富贵（河北蔚县染色刻纸）

在民间美术的造型理念中，现实世界的客观事物都关联着某种特定的寓意，并与人们的生产、生活实践有着某些利害关系。于是，那些客观对象，逐渐模糊或丧失了其本原的性质，变为观念的替代物，通过民间文化的传承，从而演变成一种相对稳定的、约定俗成的观念性符号，成为百姓极易解读的视觉艺术语言。如卍字、莲花、忍冬草花纹等，都有特定的佛教文化含义。封建文化艺术是借梅、兰、竹、菊寓意清高孤傲，气节不凡，创造了属于这个阶层文化的共性符号。民间美术符号是一种与民间信仰体系紧密相联的综合型艺术。

如图5-2-4至图5-2-7所示，"卍"字原属佛教符号，在民间佛的文化内涵是十分丰富的。"卍"在民间被视为绵长不断，富贵不断的一种观念性符号。图5-2-7的剪纸作品，除了身体上装饰的万字符号，马的四条腿也呈"万"字旋转的形态，表达了生生不息的文化内涵。

如图5-2-8至图5-2-10所示，盘长图案是传统吉祥纹样中常用的一种。

图5-2-4 卍字纹符号

图5-2-5 卍字纹样铜镜

图5-2-6 卍字纹样窗棂

图5-2-7 马（剪纸，高凤莲）

它是人们对生命延续观念的物化形态，其图案本身盘曲连接，象征连绵不断，含有事事顺、路路通的意思。民间由此引申出对家族兴旺、子孙延续、富贵吉祥的美好期盼。

图5-2-8 盘长符号

图5-2-9 盘长纹样铜饰

图5-2-10 盘长纹样建筑

如图5-2-11至图5-2-13所示，"寿"字是中国最为多变的吉祥用字。这些"寿"字符号，通过复杂的变化形式，来表达人们对长寿的期望和崇拜。"寿"字逐渐从汉字里脱离出来，演变成一种代表吉祥观念的符号。

图5-2-11 "寿"字符号

图5-2-12 "寿"字纹样瓦当

图5-2-13 "寿"字纹样刺绣

如图5-2-14和图5-2-15所示，古钱常成对出现并与蝙蝠、寿桃组合在一起，寓意"福寿双全"。这除了是一种谐音的象征手法，古钱也是财富的象征符号。

如图5-2-16和图5-2-17所示，方胜寓意吉祥，因它呈连锁之状，故在民间美术中寓意生生不息。

民间美术的寓意同样适用于现代设计，适用于传达现代人的设计观念。一些设计师将实用与审美结合，传统

图5-2-14　铜钱符号

图5-2-15　福在眼前　剪纸

图5-2-16　方胜符号

图5-2-17　景泰蓝首饰盒

和现代相融合，在现代设计中创作出极具中国特色的设计作品。

一、符号的解构

解构与重构是一种语言方法，在现代设计中，常用来作为设计创作的方法。

解构是对过去存在事物的一种有效思考方式，不是否定过去，而是在过去中寻求衍化与再生。从自然形态到抽象形态，从原形到新形有一个转化的过程，这种过程是经过解构达到的。

所谓解构是指对元素形态进行分解。这实际是对形态进行分析认识的过程。将其分为特征部分和可塑部分。特征部分是指元素特有的、可作为识别依据的部分，如钟表的时间刻度、铅笔的笔头部分，通常来说特征部分在元素的想象重塑中保持相对稳定，受众由此辨认出元素。如果受众连元素是什么都辨别不出来，就更谈不上对其所指含义的理解了。可塑部分是指元素中可以大胆改变并具有一定可塑性的部分，如钟表的外轮廓、铅笔的笔杆等，而这正是体现创造性的亮点所在。

案例分析：

太极图形是中华民族传统文化的图形经典，是非常重要的文化符号，具有对称饱满的形式美感和形神交融的

和谐寓意，蕴含着"物我相融、天人合一"的哲学内涵。如图5-2-18所示，运用解构的手法，将太极图形分解并转换成新的图形——圣诞老人。这一图形是西方国家的经典造型。符号的解构使东方传统图形演化成了西方的经典，代表着东西方文化的交融。

解构并不是对民间艺术形式的破坏，而是用分解、转化的方法，提炼出艺术形态的构造成分、元素、基因。这些成分和元素是促进自然形向抽象形转化的条件。解构首先展开了事物的系统，但它并不击垮系统，实际上解构使系统的各要素展开，具有排列和组合的新的可能性。在一件设计作品的创作过程中，如果有意识地解构一些符号元素，就意味着同时建构另外新的系统。

如图5-2-19利用中国书法的"永字八法"及汉字最基本的构成元素点、撇、捺、钩等构成画面，整版的构成排列具有强烈的视觉感。

图5-2-18　招贴设计

图5-2-19　森泽植字公司招贴设计

二、符号的重构

解构同时与重构联系在一起，解构的过程中蕴含着重构的动机。

重构是一种分解整合的方法。分解不仅利于更细致地了解结构，而且能了解局部变化对造型的影响。通过分解，从原形中提炼出最具有特征的元素和基因，运用新的构成方法，促使元素向新的样式转化。重构的形式在几千年的中国传统装饰纹饰中就已出现。原始彩陶中的鱼纹、叶纹，汉代染织纹样、器具装饰中都运用了这个方法。

如图5-2-20所示，半坡鱼纹经历了从对鱼的表象特征的描绘（具象造型），到排除鱼的表象特征而分解为黑、白、点、线、圆等造型要素，以几何纹来描绘（抽象造型）的阶段。半坡鱼纹图形由复杂到简化、具象到抽象的过渡，对当代图形的创意设计具有重要的启发和参照作用。它能把许多具体的自然物象所共同具有的形状、线条或色彩，从物象的本体剥离出来，以点线面这些几何元素和黑白这些造型语言，独立地加以观察、分析、研究并进行图形造型表现。这实际上就是通过解构到重构来实现的。

图5-2-20 原始彩陶鱼纹演变

案例分析：

北京2008申奥标志是现代标志设计中的一个经典之作。该标志整体结构取自传统吉祥图案"盘长"，但可贵的是它没有对这一传统造型直接借用，而是将中国结、书法的飞白技法、太极拳、五环进行了重构处理，恰到好处地传递出"中国结"和"运动员"两个动势与意象，并借以表达标志主题和传达人民的祝愿。

如图5-2-21至图5-2-25所示，奥运会的申办标志，采用的是奥林匹克的五环颜色，中国结象征五大洲的团结协作，书法的飞白技法表达了中国传统文化的博大，标志造型又好像一个打太极的人形，以表现中国传统的体育文化精髓，整体形象行云流水、和谐而生动，充满动感。

图5-2-21 2008年

图5-2-22 中国结

图5-2-23 汉字书法

图5-2-24 太极拳

图5-2-25 奥运五环

如图 5-2-26 至图 5-2-28 所示，香港的城市形象标志采用符号重构的手法。整个标志看上去是一条设计新颖、活灵活现的中国飞龙，飞龙的龙身是由香港的中英文名称组成，设计巧妙地把"香港"二字和香港的英文缩写 H 和 K 融入飞龙图案内。飞龙的主体标志突显香港的历史背景和文化传统，而融入中英文名称则又恰好反映了香港东西方文化汇聚的特色。飞龙的流线型姿态给人一种前进感和速度感，象征香港不断蜕变、不断演进的进取精神。飞龙富有动感，充满时代气息，代表香港人勇于探索创新、积极进取的精神，以及不达目标不放弃的坚韧意志。

图5-2-26　香港城市形象标志（一）　　　　图5-2-27　香港城市形象标志分解图

图5-2-28　香港城市形象标志（二）

中国民族民间美术图形与中华文化密切相关，蕴含了大量代表中华文化精神和吉祥观念的内容。不少内容完全符合现代人对美好生活的期盼。寓意的传承体现了延续和拓展两方面的意思。一些设计师按照现代设计的需要，对原图形的内涵进行引申、拓展和升华，取得了很好的艺术效果。

如图 5-2-29 和图 5-2-30 所示是香港著名设计师陈幼坚为西武百货公司设计的标志。标志运用重构手法将传统符号双鱼演变为西武百货公司英文名字 SEIBU 的 S。代表阴阳哲学观念的双鱼图是中国人对宇宙万象观察体会的经验总结，万物负阴而抱阳，这种阴阳相对，轮回更迭的自然规律，通过渐长渐消、首尾相抱、相互推动的旋转的黑白双鱼表现出来，象征着公司生生不息的生命力，同时鱼与余同音，又蕴含着连年有余的特定内涵，精妙准确，恰到好处。

如图 5-2-31 所示，突破常规的标志设计手法，造型上借以中国历史上家喻户晓铁面无私的"包青天"的戏剧脸谱形象，运用概括夸张的手法巧妙地再创具有艺术性和现代标志特点的视觉符号，以此表达律师特殊的文化和行业特点。作者将这一古今崇尚的"清官"的戏剧图形引申到维护法律尊严的律师行业，耐人寻味。该标志既弘扬了中华传统文化，又传播了现代民主法制社会中律师崇高职业的内涵。图 5-2-32 是一家文化单位的标志，牡丹花代表着富贵，繁荣昌盛。打开书卷而见牡丹，正应了那句老话：开卷有益。

图5-2-29　西武百货公司标志（一）
（陈幼坚）

图5-2-30　西武百货公司标志（二）
（陈幼坚）

图5-2-31　中华全国律师协会标志

图5-2-32　一家文化单位的标志

第三节
神韵的再现

传神与韵律是中国传统艺术反复强调的艺术特征。中国民间美术的审美精神是由意境来传达的，讲究形神兼备。传神是一种更高层次的升华，需要领悟造型的内在精神，以创造出超越物象的视觉形态。

中国传统文化强调主客统一，认为万事万物都是一个和谐统一的整体。在这种"天人合一""物我同一"观念下，中国的民间美术重"传神"，注重精神的表达。民间美术蕴含的观念、精神与内涵则是历史长期积淀的结果，是民族所特有的，也是民族文化的灵魂所在。现代设计作为现代生活方式的表达，也包含了对神韵、意境的追求。一部分现代设计作品追寻与传统民间美术共通的神韵内涵，是民间美术在现代社会设计中得以延续的一种可喜现象。

一、技艺的传承与再生

民间手工艺是民族传统文化的重要载体,也是文化得以传承的重要工具,手工艺的特点形成了物质文化形态的民族特征。

在民间艺术中,从器物到服饰,从生活用品到住宅,几乎所有的内容都是手工艺造就的,有着独特而完整的文化系统。在当今设计手段多元化,专业边界不断扩展和模糊的形势下,对民间艺术技艺的挖掘和再利用,是对民间手工艺产业链的根本转变,把民间传统手工艺中的民间概念与当代时尚概念相融合,既是对传统的民间艺术发展危机的一种解决尝试,又给当代设计与传统文化的结合带来了契机。

民间艺术在技艺的传承和再生主要从以下两个方面来进行:一方面,运用传统的工艺技法保持传统的造物理念和形式主题,使民族手工艺得以更好地传承延续;另一方面,在传承的基础上进行创新与再生设计,通过创新与再设计在造物理念、时代审美、功能和技术材料、工艺创新上与时代同步。

案例分析:

竹编工艺在我国有着悠久的历史。竹子是运用较多的传统包装材料。传统竹编工艺影响下的现代设计具有古朴与传统之美、艺术与意境之美。将竹编工艺应用于现代设计,要结合现代审美需求,在传统的竹编形态基础上改良与创新,使艺术性与商品性得以统一。

如图5-3-1和图5-3-2所示,在对自然材料的改造中,编织、拼贴、雕琢等方法的运用形成了许多精美别致的图案,这都是现代设计中所要珍惜的宝贵财富。

图5-3-1　竹编纸抽盒　　　　　　图5-3-2　瓷胎竹编花瓶(自然家原创设计)

如图5-3-3和图5-3-4所示,传统的竹编工艺运用到钟表和现代灯具设计上,其编织技巧为现代设计提供了参考,更启发人们去创新。

图5-3-3　竹时挂钟(自然家原创设计)　　　图5-3-4　竹叶灯(自然家原创设计)

如图 5-3-5 至图 5-3-7 所示，以成语为现代图形创意的出发点，结合传统剪纸地形式特征，运用现代图形的创新方法进行有益的尝试和创新。

图5-3-5　一手遮天（刘金晶）　　　　图5-3-6　百口莫辩（刘金晶）　　　　图5-3-7　手眼通天（刘金晶）

对民间美术传承与再生所形成的设计作品融合了传统手工艺人与当代设计师的设计思想理念以及制作工艺的创新，体现了弥足珍贵的人文情怀和个性化的工艺风格。它充分体现了地域特征、手工艺人的内在品格以及传统的文化气息，是生活、艺术、个性、时尚的集合体，是传统文化和现代设计基于文化认同的延续发展。

二、手工与现代设计理念相结合

精湛的手工艺在历史的长河中薪火相传，是机器生产无法替代的。这种手工打造的工艺品不仅以产品的工艺作为卖点，而且是现代设计文化的个性化消费传播。民间艺人具有很高的技艺，如果能将现代设计的思想与手工艺人的技术融会贯通，建立手脑之间有效的连接，将流传几千年的精湛手工艺中所体现的情感和精神等重要因素传承下来，融入现代和未来的生活中，就能实现文化的回归，重塑经典。

传统手工风格的包装在现代包装的设计中经常被运用。它能增强商品在市场上的竞争能力，也是企业商品包装文化价值的体现。特别是当一个国家的商品在进入国际市场后，他们民族风格的包装就显得更为重要，可以区别与其他国家商品的不同。

如图 5-3-8 和图 5-3-9 所示，日本包装很重视生态环保，这些包装材料都来自竹子，木材，从合理利用资源，保护环境方面有很多借鉴之处。这是一种运用于包装的环保观念，在当今日益严峻的环境面前，应该重新审视这个永远不变的环保理念。这对整个人类的生活习惯都将是一种促进和发展，为更健康更生态的生活提出了更

图5-3-8　日本鲭鱼寿司竹叶午餐盒　　　　　　　　图5-3-9　日本纳豆船形包装

高的追求目标。

案例分析：

传统化包装的材料选择，多是低廉朴素、随处可见的自然物质，如木、竹、土、石、棉、麻、草以及普通的纸和布料等，外表看着粗糙，但传统化包装设计不等于简单地将传统的材料、工艺做机械的复制和拼凑，在制作的过程中始终包含着对材料的认识和开发利用，将传统的工艺手法渗透进现代包装设计之中。如竹子在我国是运用较多的传统包装材料，包装种类有竹盒、竹筐、竹篓等，并能被编织出漂亮的图案。现代包装里有许多土特产，甚至节庆礼品都依然选用竹材包装，形成了独特的风味。

如图5-3-10和图5-3-11所示，与大工业生产所带给人们的精制、严谨的包装材料相比，传统包装材料则呈现轻松、质朴的感觉，使人能从中获取大自然的气息，与当今人们崇尚自然的心态不谋而合，与现代包装所提倡的"绿色革命"更是如出一辙。

图5-3-10 竹炭包装

图5-3-11 茶叶包装

艺术品的生产与技术的发展是分不开。无论哪一种工艺，其技术和艺术的发展均存在着密切的联系，技术达到一定的程度后，装饰艺术就随之而发展。

第四节 色彩的抽象与提炼

色彩本身就是一种文化，是一个民族情感、经验和思想在色彩应用过程中的显现。作为中华民族传统文化的民间美术，在数千年的传承中，形成了独具特色的艺术特性。色彩作为其重要的构成元素，是人们寻求精神上情感表达的一种方式，以不同的色彩表达特定的观念，反映了民间美术的传统习俗及审美观念的延续和发展。

在现代设计的各种要素中，色彩是最具视觉冲击力和感染力的要素之一，是造型艺术的重要组成部分，同时色彩是设计中表情达意的有力手段，也是一种文化。它的创造性决定了它的生命力。在传统观念影响下，民间艺

人创造了各类配色系统，对这些色彩传统，既可以直接借鉴，也有不少艺术家以现代审美视角对其进行更新和再创造。

一、五行观的色彩体系

民间美术是以"五行观"为基础的色彩体系。中华民族群体的五行色彩观代表了中国人的宇宙时空观念。五行（包括五色）成了中国古代哲学思想体系的一部分。五行（金、木、水、火、土）、五方（东、南、西、北、中）、五时（春、夏、秋、冬、长夏）等均有五色（青、赤、黄、白、黑）与其相匹配。

中国原始的五行哲学在民间有着古老的渊源，反映了中国人的宇宙时空观念。"五行色彩观"作为中国民间所特有的审美理论和用色理念，贯穿于五千年的民间美术发展史并延续至今。中国民间色彩的五色体系以太极的阴阳合一为基础。太极图含阴阳（黑白），阴阳生五行（五色）。在民间美术的表现形式中，"五行色彩观"因民族、地域及民俗等方面的差别而产生了差异化的审美取向。最常见的配色方式便是在纯度较高的红色、绿色、蓝色、黄色中任意选择其中二三色搭配，再辅以黑色和白色作为调和，使画面既有鲜艳感，又有和谐之美，同时具有五行的象征意义。

如我国民间年画中，常以桃红配柳绿，明黄配暗紫，强烈的色彩对比达到了相互衬托的目的，整体明快亮丽，充满欢乐、喜庆、祥和的气氛，给人以满屋生辉的喜庆感觉。这种用色方式在民间美术作品中较为常见，如民间的泥塑、玩具等多使用五色彩绘，从而光彩照人、活灵活现，饱含乐观与自信，充满智慧和情趣，充分表现五色的神奇魅力。民间刺绣中也喜用五色刺绣，显示鲜明的色彩对比效果，使内容丰富多彩、寓意深刻。五色伴随着民众的生活，给人们带来欢乐与情趣，以及生活的希望和信念。

淮阳泥泥狗（见图5-4-1）的装饰色彩蕴含了五色象征符号语义，是原始生殖崇拜的象征，表达出中国老百姓对生命轮回、生生不息、追求圆满的独特生命观。

高跷秧歌如图5-4-2所示。这种表演服饰要符合五色象征的内涵，不可随便使用，五色代表五方的神灵，人们要衣着五行相生的色彩，才能够起到穗福消灾的作用。

图5-4-1 泥泥狗（泥塑，河南淮阳）

图5-4-2 高跷秧歌

案例分析：

2008年奥运会吉祥物"福娃"的色彩设计（见图5-4-3），采用的五种颜色正是中国五行观相对应的色彩。"福娃"的色彩与奥林匹克五环的色彩相对应，把中国的哲学思想与奥运五环相匹配，向世界展示了光辉灿烂的中华文化。

北京奥运会吉祥物具有浓郁的中国特色，奥运五环代表着五大洲，欧洲天蓝色、澳洲草绿色、美洲红色、亚

图5-4-3　2008年奥运会吉祥物福娃

洲黄色、非洲黑色，也正是中国传统五色观中的色彩。色彩具有极强的可视性和亲和力。

把握与坚持艺术的民族性，尤其是现代平面设计中的民族性，将传统与现代很好地结合起来尤为重要。坚持现代设计中的民族性，在很大程度上即是对民间艺术的尊重和借鉴。

二、程式化的色彩结构

从民间美术作品中的色彩语言来看，也有一定的固定用色的程式化模式。一般来说，中国民间美术用色大都运用饱和度较高的色彩，色泽鲜艳、对比强烈，而且色彩搭配模式固定，同一地域、同一题材、同一类型的美术作品有其固定的色彩样式。以河南朱仙镇木版年画为例，在用色上也有着明显的程式化模式。

案例分析：

朱仙镇年画（见图5-4-4和图5-4-5）由红、黄、紫、绿、黑五色组成，色彩鲜艳，在用色上往往使用原色对比和补色对比。例如红黄对比、红绿对比、黄紫对比。这种色彩对比，视觉效果强烈，符合民间大众的审美要求。

图5-4-4　朱仙镇木版年画（钟馗）

图5-4-5　朱仙镇木版年画（五子登科）

民间艺人在长期的创作实践中总结出了许多色彩口诀。"软靠硬，色不愣""红靠黄，亮晃晃""要想精，加点青""要想俏，带点孝"等。当人们对色彩的理解和应用，更多的客观经验代替了主观感觉，将视觉经验总结成口诀时，显示出民间色彩结构的程式化倾向，显示民间色彩格局的稳定性。

三、装饰性的色彩表现

中国民间美术色彩另一个最为突出的特点就是装饰性。在色彩的搭配上，民间美术多用纯度较高的原色，色彩鲜艳，对比强烈，从而形成了其特有的装饰风格。多姿多彩的年画、精美的刺绣、喜气洋洋的民间剪纸，这些民间美术品用色明快、艳丽，给人带来丰富的视觉效果，百看不厌，常看常新。如民间玩具布老虎，其小小的躯

体上布满了用各种鲜艳的色彩进行装饰的美丽图案。

在生活中的许多包装设计都能体现出民间色彩的韵味。民间美术的色彩浓烈鲜明、喜瑞吉庆，富于装饰性。而具有现代感的色彩搭配则简洁、明快、时尚。两者的融通必然会使人产生亲切、自然、人性化的心理体验，加深消费者对包装产品的理解与回味。

案例分析：

中国传统民间色彩以大红大绿等原色为主。它所体现的文化意识是吉祥的，也是美好的。所谓"红红绿绿，图个吉利"，简单明了的概括了红色的含义。黄色是深受人们喜欢的色彩，是仅次于红色的散发中国气息的颜色。民间设色有句口诀："红靠黄，亮晃晃。"所以，这两种暖色系的搭配，反映出更强烈的喜庆之感，在中国现代礼品包装中仍为主要用色。

如图5-4-6和图5-4-7所示，旧振南是台湾百年老饼店品牌之一，旧振南希望除了保有长久的传统，还能进行现代化，吸引年轻一代的消费者。其包装设计采用了民间美术热烈鲜艳的色彩，让品牌包装既有传统韵味，又适合现代审美。

图5-4-6　台湾旧振南饼店包装设计（一）

图5-4-7　台湾旧振南饼店包装设计（二）

本章小结

民间美术在现代设计中的延续不是对造型元素的简单复制和拼凑，而是要对其深刻地理解和创造性地运用，以现代的审美观念对传统造型中的一些元素加以改造、提炼和运用，使其富有时代特色和民族个性。它从民族的、地域性的传统艺术中走来，但绝不是前者的简单移位和复制。所创造的图形，既保留本土艺术的神韵又带有鲜明的时代特征，具有全新的视觉表现效果。

复习思考题

1. 民间美术在物态层面的传承主要体现在哪几个方面？
2. 如何将民间美术的视觉语言渗透到现代设计中？
3. 如何在现代设计中融入民族的神韵和精神？

实训课堂

1. 通过对民间美术品的细致观察和深入分析，对其传统工艺经典形式（如刺绣、年画、剪纸等）进行模仿和创新。
2. 选取民间美术品中任意经典图案，运用解构、重构的手法对其进行创新设计。
3. 提取民间美术品中有代表性的色彩，将其与现代设计中的经典标志（如可口可乐、耐克、奔驰等）进行融合设计。

参考书目

[1] 崔华春. 民间艺术考察与设计[M]. 北京：清华大学出版社，2014.

[2] 彭刚，文艺，徐华颖，钟红清. 民间美术[M]. 北京：学苑出版社，2013.

[3] 孙建君. 中国民间美术[M]. 上海：上海画报出版社，2006.

[4] 左汉中. 中国民间美术造型[M]. 长沙：湖南美术出版社，1995.

[5] 左汉中. 笔随阁花雨[M]. 长沙：湖南美术出版社，2005.

[6] 吕品田. 中国民间美术观念[M]. 南京：江苏美术出版社，1994.

[7] 华觉明，李劲松，王连海，等. 中国手工技艺[M]. 郑州：大象出版社，2014.